U0043643

藝術館

遠流出版公司

吳瑪悧　主編

*Rebellion in Silhouette: The New Myth of the Contemporary Artist*

Copyright © Kao, Chien-Hui

Copyright © 2006 by Yuan-Liou Publishing Co., Ltd.

All rights reserved.

藝術館 80

# 叛逆的捉影：當代藝術家的新迷思

著者 / 高千惠
主編 / 吳瑪悧
責任編輯 / 曾淑正
美術設計 / 唐壽南

發行人 / 王榮文
出版發行 / 遠流出版事業股份有限公司
地址 / 台北市南昌路二段 81 號 6 樓
電話 / (02)23926899　傳真 / (02)23926658
劃撥帳號 / 0189456-1

香港發行 / 遠流（香港）出版公司
地址 / 香港北角英皇道 310 號雲華大廈四樓 505 室
電話 / (852)25089048　傳真 / (852)25033258
香港售價 / 港幣 117 元

著作權顧問 / 蕭雄淋律師
法律顧問 / 王秀哲律師・董安丹律師

排版印刷 / 鴻柏印刷事業股份有限公司

2006 年 6 月 1 日　初版一刷
行政院新聞局局版台業字第 1295 號
售價 / 新台幣 350 元
如有缺頁或破損，請寄回更換
有著作權・侵害必究　Printed in Taiwan
ISBN　957-32-5784-X

YLib.com 遠流博識網 http://www.ylib.com　　E-mail: ylib@ylib.com

# 叛逆的捉影

## 當代藝術家的新迷思

Rebellion in Silhouette

The New Myth of the Contemporary Artist

高千惠◎著

〈序〉

# 當代藝術反思的第一書

文化評論者 **南方朔**

在我對當代藝評人物的分類光譜裡，高千惠是我認為的「兩岸三地第一人」。閱讀她的藝評論著，不一定能讓人變聰明，但至少可以讓人免於愚蠢。在這個美學日益解體，當代藝術已成為沒什麼不可以，而諸如藝術是什麼？藝術家是什麼？當代藝術展覽又是什麼？這些基本問題都讓人困惑不已的時刻，要讓人免於愚蠢，大概也只有高千惠這個等級的睿智人物，才有可能擔得起這樣的任務。

我自己大約在十多年之前，因為在關渡國立藝術學院美術系任教的鄧獻誌先生之推薦提名，曾去那裡講授過藝術社會學，主要以當代藝術思想為主。但教著教著，儘管上課時可以諸子百家一一徵引，但心裡卻像當代美國首要評論家亞瑟·丹托（Arthur C. Danto）一樣，經常會泛起一陣陣不自在，而且有點心虛的感覺。那就是當代藝術乍看活潑，事實上則是充斥著太多以冗言贅語堆砌出來的風格，而實質上則似乎有太多都只不過是有理由的「壞藝術」。

而後，我逐漸地知道，當代最活躍的所謂「年輕英國藝術家派」（YBAS），他們在藝術學校上課時，老師授課的最大主題乃是「在藝術家過多的時代，應如何存活」，諸如如何製造驚悚的話題，如何去做公關，遂都成了他們的技能。接著又讀到阿姆斯特丹大學藝術史教授坎伯斯（Bram Kempers）的著作，談到當代藝術的日益「去技術化」和「去專業化」，而只是依靠既有的封閉體系而定義。諸如此類的訊息，都加深了我對當代藝術的困惑。

而到了晚近，由於讀了南加州大學教授布勞迪（Leo Braudy）以及喬治梅森大學教授柯文（Tyler Cowen）談到當代「出名文化」的著作，更加體會到「出名」這種現象，其實早已超過「名」背後的意義與實體，出了名之後就會擁有一切，這種現象早已淹沒了每一個領域，藝術當然不能免。當出名已成了左右一切的更高價值，又有那個

領域不受到扭曲呢？

　　因此，當代藝術縱非金屬作秀和遊戲，但確實有太多成分皆十分可疑也很可議。這些疑點，如果從一個更高的知識理論的角度來看，那就是隨著媒體以及媒體權力的日益發達，當代理論家愈來愈傾向於將意義拆解成更小單位的訊息，也將過去的意義簡化成權力關係，這是知識理論上的相對主義化和虛無主義化，於是，就在人們解構了過去的同時，自己也就同樣掉進了「無論什麼都可以」（Anything goes）的陷阱之中。解構者讓所有美學的傳統和技藝都失去了意義，最後剩下的，當然是最徹底的還原：藝術已不再有本質，藝術事件、藝術現象、藝術新聞等，已取代了藝術並成為新的藝術。從前的藝術家有技藝、有功能，有因此而產生的身分；而到了現在，則是藝術家只存有身分，而不再有技藝與功能。當藝術做為它存在的客觀性這個部分已告消散，當然也就造成了論述即藝術，動作即藝術，包裝即藝術，反正他們無論怎麼說都是藝術的這種最大的異化現象。

　　而除了這種本質性的改變之外，當然藝術最根本的物質性那一部分，即藝術的材料材質以及呈現的工具，也都被顛覆得完全無存。藝術家已無需去生產垃圾，它已具有了點糞成金的魔法指揮棒。如果用另外的譬喻來說，那就是當代的理論家認為古典的藝術乃是被「製造」出來的，一切都只不過是「國王的新衣」，那麼今天的當代藝術就有如一個集體的天體營，大家都原形畢露，玩著最徹底的原始遊戲。藝術家、美術館、藝評理論家、政府和贊助人，再加上媒體，就在這樣的新時代，演出著當代藝術的大合唱或雜技大匯演。無論是東方或西方，「有沒有賣點」已成了當代藝術的口頭禪。藝術家和策展人已形同促銷經理和舞台劇演員，而藝術的修辭學（即所謂的「論述」），則已儼然成了不斷自我延異，莫知所終的「夾槓」（jargon），至於展覽

場所，則或者成為議題非專業炒作的劇場，或聳動熱鬧的「爆堂秀」（Blockbuster Show）及迪士尼式「主題公園」的親子微型娛樂中心，甚或成為一種新型態的藝術名流小神殿。

這就是當代藝術的大異變，而這種異變，追究到最後，可以說乃是一個具有知識論、藝術哲學和藝術社會學、媒體社會學、藝術史等每個層面的藝術生態大裂變。如果我們不想從簡單的「存在即合理」的角度，含糊籠統的接受這樣的藝術「過現實」（Hyper-reality），而想保有一定程度的批判與自主思考，那就不但要介入當代藝術這個領域，而且要眼觀四面，耳聽八方的去理解它在全球各地的模樣，深刻的去探索它的生態及運作邏輯；更重要的是要能在介入後跳得出來，保持一個安全的批判距離，而後從知識論開始，試著加以評價。近代文化研究始祖人物之一的雷蒙・威廉斯（Raymond Williams）在他逝世之前的一次總結訪問裡，就指出這種安全距離的重要。

而在兩岸三地，甚至包括北美的華人社會，能夠擔得起這個任務的，除了高千惠之外，我就再也想不到任何第二人。當代藝術早已形成了一個龐大的「共同存在命運體」，大家都在「國王的新衣」這個系統裡充當角色，跳離出來到一定的高度，已極為艱難；至於在知識上保有一定的火候，那就更難了。

而高千惠則不然，她由藝術家成為藝評人，由於在知識上特別用功，她一出手，就把台灣藝評拉到一個過去未曾有過的高度與廣度。多年前，「帝門藝術基金會」開辦藝評獎，高千惠即連獲首獎。當時我附驥於藝壇多位大老之末也擔當評審，即印象深刻。而接下來的這麼多年，高千惠鍥而不捨，不但繼續藝評寫作，也介入策展，曾擔當過台灣參加威尼斯雙年展的策展人，也曾替台北當代藝術館及台中的國美館策展。她的策展，憑心而論，也都是思想縱深較大的展覽，但儘管游走於藝評人和策展人之間，由於她長期居住在美國，除了有地利之便得以知道西方當代藝術的演變外，也因此得以和台灣藝術界保

持一個君子之交淡若水，而非小人之交甘若醴的安全距離。而更重要的，乃是近年來她就近在芝加哥大學進修難度極高，幾乎沒有任何華人唸過的西方古典課程，這更讓她能出入於西方的古今之間，藝評的深廣度更增，已成一家之言。

高千惠早已著作等身，而這本《叛逆的捉影：當代藝術家的新迷思》，是特別值得向藝術科系師生、藝術工作者及愛好者，甚至藝文官員及管理者們推薦的著作。原因即在於它幾乎是當代以中文寫作，第一本對當代藝術的生態與心態做出總體而又結構性探討之著作。它以「捉影」為名，其實乃是保有安全距離的一種素描和大體解剖。當代藝術的參與者角色變化、論述變化，以及活動呈現方式的變化，它都細細密密的加以描述與解析，並窮究這些變化的知識論、藝術史，以及社會變遷上的原因，其旁徵博引，思路深湛，放眼當下，又有幾人可達這種功力。

誠如高千惠在本書第一章裡所說的，「幽默和調侃不當，會變成失敬的諷刺；深情款款地拿放大鏡恭讀，會變成無聊的偽善；冷冷地遠距觀看，還加上許多理論的配合，會變成枯燥的一種研究。」因而她遂以一個安全的距離來寫作、素描和反省，俾能保有自己的角度。因此，儘管此書旨在反思，但作者的身影也自在其中。她認為未來的藝術工作者唯有多方位始能苟存，這裡面帶有寫實的嘲諷；而她期望未來藝術工作者可能會在工藝設計上加重角色，這又是一種對藝術家功能性的良心建議。而我認為本書第二章「蒙馬特式的藝術基因」和第十章「綠手指的藝術理念」可能是最重要的兩章，它企圖為整個藝術的自然肌理，探尋其脈絡，從而找到藝術的新生長點。藝術不能是像阿米巴的東西，滿地亂滾；藝術要枝繁葉茂，必須重新去找它再出發的動力。

當代藝術的生態在《叛逆的捉影》裡有了可反省的起點，再接下來，可能就要看我們自己怎麼走了！

目錄

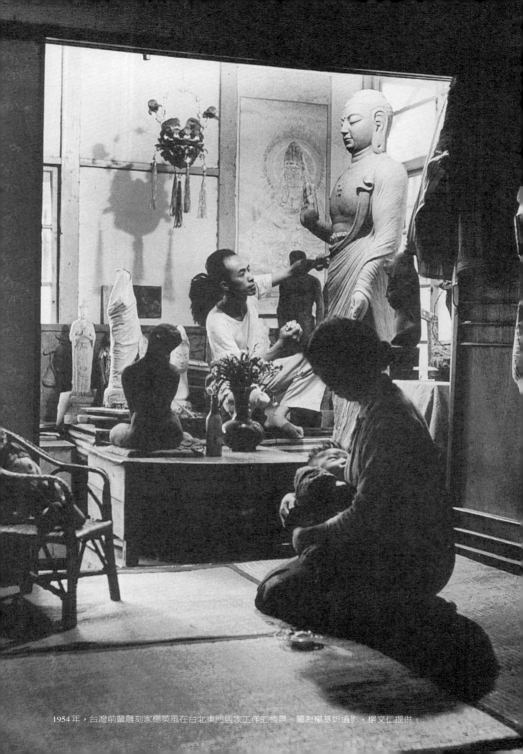

1954年，台灣前輩雕刻家楊英風在台北東門居家工作的情景。圖為楊基炘攝影，楊文仁提供。

# 1 叛逆的捉影
## ABOUT REBELLION IN SILHOUETTE

面對當代的藝術家，面對他們各種相關的情境，該用什麼態度呢？幽默和調侃不當，會變成失敬的諷刺；深情款款地拿放大鏡恭讀，會變成無聊的偽善；冷冷地遠距觀看，還加上許多理論的配合，會變成枯燥的一種研究。喬伊斯（James Joyce）曾用意識流寫過自傳式的《年輕藝術家的畫像》（*A Portrait of the Artist as a Young Man*），如今再用人物肖像（Portrait）來陳述當代藝術家的群相，好像只能作到白描，很難寫真。當代藝術家渥克（Kara Walker, 1969-）曾用剪影藝術作過「解放近似值」的文化解讀系列，這種身在其境而又似是而非的境況，剪影可視為一種閱讀的引喻。

每一個年代的當代藝術家，都被賦與不同的叛逆形象，他們總是從所叛逆對象的影子崛起，並共同分享了那個影子——藝壇生態的浮光和掠影。叛逆的背影，面向了叛逆的對象，針對叛逆的剪影，也可能剪出非叛逆的形象。尋找當代藝術家的烏托邦，只能從他們的背影開始捉影，而那個迤邐的影子，永遠拖著如影隨行的藝術生態。此書，就從藝術家的工作室、藝術家簽名式、藝術的製造、藝術的委曲等觀察，作為捉影（drawing）的開始。

## 從藝術家的工作室說起

時間，就略略安在 21 世紀一開始。

其實，時間應該再推早一些。無論如何，如果直到現在，你還對一個當代藝術家說：「我想看看你的畫室或工作室。」你一定不知道，當代藝術家的創作空間已經進入「office」規格了。

遙望還不算非常久遠的年代，你推門走進一間充滿松節油味的房間，會看見交疊倚牆的一堆畫布或物件。你靜待主人小心奕奕地搬動作品，騰出一點水泥地的空間，以興奮而帶著焦慮的神情，對你細說他和作品之間的情事。然後如所期地，他可能吞吞煙，倒一杯不太講究的苦茶或咖啡給你，如果他記得的話。他總是說不清楚他和他作品間的愛戀關係，中間往往會冒出他的失戀細節，那個該死的男人或女人。冷不防，他會突然伸出他的手，說是機械受傷或肌鍵發炎，證明藝術比情人更值得他愛。再不然，他可能會打開一間衛浴給你看，裡頭已變成二個榻榻米空間大的鳥房或花室。於是，他又開始說養鳥養花可以賺外快的可能，以至於你要相信，他真是在為藝術犧牲啊！

時間再靠近一些，你被帶進一個原木的情趣空間，有著書架與畫冊鑲在牆上，油彩罐像店舖陳設般地整齊，藝

術家往往會有一張白色或黑色的皮沙發，也許是一組古董江西黃梨木太師椅，也可能是一張刻意裝出純樸的小矮板凳。你可以期待有一杯好茶或咖啡，他一定記得給你。如果他是男藝術家，或許崇拜他的太太會泡給你。然後，你還是有機會看到一些作品，傾聽到他對藝壇的愛恨情結。仔細一些，你可以在他眼角看到一點帶潤的晶亮，那種介於避世與憤世間強擠出來的入世慾念。如果你有機會使用他的洗手間，那個馬桶若不是極現代化的，而且比一般居家稍微大些，就是突然特別地落後，要讓人在蹲坐間格外難受。

　　時間再貼近一些，你明明約了藝術家，卻以為誤進了作家的工作室。那個空間仍然有書，很多書，但不再有畫架或任何創作工具。如果他願意的話，他可能打開電腦，至少讓你看到一些存放的影像。你再也看不到實物了，但他的計畫卻愈來愈龐大，索性關了電腦，開始敘述他許多未完成的夢。自然，在他那乾淨而極簡的空間裡，他也會給你一杯簡易的飲料。除非你有毛病，你大概不會在那裡用到廁所。他不會講任何私事，不是怕浪費你的時間，而是怕浪費他的時間。然後怕你有所遺漏，或是他講他的，你聽你的，他總是想確定，你有沒有真正懂他，於是，一個牛皮紙袋與分開的資料已躺在隨手可拿的兩處。基於某

種自尊，他也不會主動給你，但他講的一切，卻能夠讓你不得不詢問一下有沒有文字資料。或者，你們就約在一個公共場所，打開電腦或翻翻檔案夾也行。

時間，再再靠近一些些，你和藝術家不用見面了。就在電話線裡、網路裡，你聽他的聲音，你看他的作品。那些作品是真是假，你也搞不清楚，但拍出的影像總是如此壯觀美麗，所有的角度都美好，好像那個空間真的容納過他的巨作，增一分會太肥，減一分會太瘦。現在該你喃喃自語，跟著那個居住在電路裡的人談藝術，你比他還要興奮，還忘記我是誰地不斷說，可以那樣，可以這樣。然後自己給自己倒一杯水，握在懷裡，得意處，還自己笑到不行。你可以隨時進出這個電子空間，拿著菜瓢時，拿著拖把時，看著電視時，看著電腦時。你問他的新方案，他就說咱們談談吧，於是就這麼談啊談，你幾乎以為你也會創作了。那麼一天到來，你真看見他的作品，在記者會上，或別人的展覽上，他已經取得發表優先權。那麼一些似曾相識，那麼一些猶夢還來。你可以再給自己倒一杯水，大方地嚥下一口氣，人家到底有他的實踐力。

當藝術家辦公室（office）取代工作室（studio），藝術家已明顯地不再為愛勞動了。此處的勞動（labor），是指與體能有關，是那種藍領階層靠手藝營生的勞動。 2004

年勞工節，《芝加哥論壇報》的文藝版曾作過一項調查與訪談，發現當代的文藝創作者、作家或藝術家，都不喜歡再親近勞動的一切，他們可以勞心勞神，就是避免體能上的勞動，甚至對勞動者的世界也相當冷漠，除非那個世界是他們作品的內容。此外，芝加哥文化中心還曾提供一個計畫，在熱鬧的商業中心騎樓，開放了一間「藝術家工作室」。展示空間在市街角落，擁有二面透明的大玻璃，路人可以在逛街時，看到駐室的藝術家或許在作畫，就像某些餐廳用開放廚房的方式，吸引客人欣賞當下的廚藝。但行過數次，很少看到駐室藝術家在那裡朝九晚五地上班，好像靈感無法被如此透明地窺看。

過去，勞動者的世界曾激發許多創作靈感，寫象徵詩的布雷克（William Blake），在 1789 年的工業革命年代寫過《清煙囪的工人》；大蕭條時期的劇作家歐尼爾（Euge-ne O'Neill），1922 年寫過以礦工為題材的《毛猩猩》；美國 20、30 年代的本土藝術家班頓（Thomas Hart Benton）等人，不僅以工人農人為題材，連娛樂業的拳手們都可入畫。音樂方面，1969 年哈葛德（Merie Haggard）作的〈工人的藍調〉，唱的是鐵路採石工的世界，這首歌曾風靡於服勞役的獄犯間。1970 年代之後，有關工會抗爭的電影仍有《諾瑪蕊》（*Norma Rae*, 1979）演的是磨坊罷工，

《烽火正義》（*Matewan*, 1987）演的是西維吉尼亞的礦工暴動。

藝術界自二次世界大戰後，便逐步自我提升，脫離社會的勞動階層，努力投入另一個較不那麼勞動，甚至是圍繞名流的世界。他們注重私人領域、精神問題、基本民生外的日常生活，喜歡製造不經意的「偶發」。其創作形式也轉變，往往用知性或智能，抽象或觀念的形式，表達他們認為人類「更深層」的「表層皮毛」問題。因為需要腦力，書架和書桌變得愈來愈重要，小筆記本取代素描本，跟人談話比自己作畫還有啟發功能。社交能力就更不用說了，成功的藝術家是小資企業家兼演員，眼明手快，很多作品就是在社交場合或利益權衡中有了「happening」的機會。至於藝術家的工作條件，則是：電腦、電話、傳真、手機、助理，以及支援的技術人員。

凡大多數的「工作」，都還有一個「職場的倫理」，藝術作品雖仍然叫做「artwork」，但當代藝術家的職場倫理就很曖昧，常常像天上掉下來的禮物，誰知道是為什麼，就「happen」為藝術了。儘管如此，很多人還是會為藝術裡的無意義生活行為，尋找到極深刻的意義。2004 年 9月，俄亥俄州哥倫布市的當代藝術中心（Wexner Center for the Arts），就策劃了一個「工作倫理」（Work Ethic）

的展覽，探討當代藝術家在後工業世界裡所避談的「工作制定」問題。在目前經濟環節裡，藝術家們顯然是「資訊經濟」的一環，不再是「手工經濟」的一環。藝術家作的工，究竟是哪門子的工？此展最佳例子，當是日裔藝術家河原溫（On Kawara）的作品理念。這位有名的藝術家以長期「數數字」聞名，晚近一些展覽，例如其德國文件展的《一千萬年》作品，他倒不自己唸數字，而是請人在玻璃屋內唸報表式的數目給觀眾看。

當代藝術中，行為藝術家是最需要體能的類型，勞神勞心之外、尚勞腿力、臂力或腕力。旅美台灣藝術家謝德慶，曾選擇兩種工，一是在戶外當遊民，二是關在籠內當獄民，他也準時打卡，儼然也是一份工。曾聞，紐約有位女藝術家，她跟收藏家共渡一宵或半宵。她的作品就是她的床功，收藏家為合作對象，典藏彼此經驗過程。聽起來怪怪的，但還有點工作倫理，雙方都要付出點原始勞力。因無法複製，又難以轉手再售，應該算是高價位的「愛的勞動」吧。

由於愈來愈不易測量當代藝術家一天的卡路里如何使用，再加上藝術愈來愈歸屬於休閒文化，是文化產業的業者，許多創作者便被歸於當代時尚界盛行的「休閒族」。總之，不管藝術家是工人族、上班族、藍領、白領或沒有

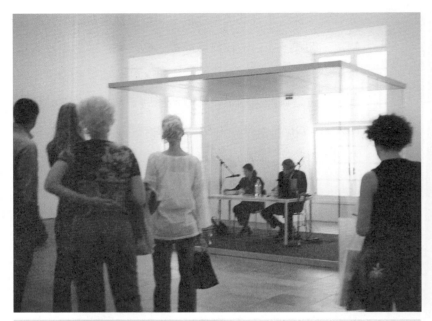

日裔藝術家河原溫的作品，請人在玻璃屋內唸時間數字的《一百萬年》。
此圖攝於 2002 年卡塞爾德國文件展。

領的自由族，就是很難再說，藝術是那種傳統想像的「勞動工藝業」。自然，藝術家還是需要「工作」的感覺，只是工作的方式再也不是傳統的畫室概念，連倉房式的大空間，於今看來都有點過時了。如《芝加哥論壇報》專題上的標題：「勞工節對藝術家還存有什麼意義？」當代藝術家的工作、生活形式、行事風格，的確已是一個可深探的文化族群現象。如果不識其成功的事實，實在不易明白，思想如何變成一件作品。

## 藝術家簽名式的牽扯

在 20 世紀後期，看到滿室的點點點，便會想到日本的草間彌生（Yayoi Kusama）；看到無限漫生的原色直條，會想到法國的丹尼爾‧布罕（Daniel Buren）。但愈來愈多的藝術家風格，已經混淆不清了。影像、裝置、觀念、行為等作品沒有簽名的空間，更多作品在還沒看到之前，便有了大小牌的想像，而所依據的，卻又是藝術家的名字。當代藝術家的身分和價值，究竟如何界定呢？當什麼都未發生之前，他／她的名字，可能已表徵一種謎樣的信譽標籤，如同對作品的幻覺保證。

在千年前的藝術世界，藝術家不落款，他們只能用微

妙的風格變化替代簽名,謹慎地在看不見的空間證明他們的存在。當代俗世小說的幻想裡,奧罕·帕慕克(Orhan Pamuk)的《我的名字叫紅》,蘇珊·桑塔格(Susan Sontag)的《火山情人》,或是丹·布朗(Dan Brown)的《達文西密碼》等故事情節:一個鎏金畫師之死,一個藝術收藏家之死,或一個美術館館長之死的背後,都可能隱藏著一段有關藝術風格、歷史現場、宗教信仰、情慾與政治上的重大祕密。另外,還有金茲堡(Carlo Ginzburg)的《乳酪與蟲子》,作者則將16世紀一個義大利木匠的異端言論,巧妙地與宗教改革、印刷術的改良連接起來。這些,都是因為一個事件,而顛覆了歷史,並使用現場般的繪圖或小物件,作為追溯「假想中的真相」線索。

想像,當20世紀的李霖燦,在台北故宮博物院發現范寬《谿山行旅圖》裡夾在樹葉裡的小小落款,他的狂喜必然也銜連到北宋范寬的書房。那個落款是當時的見證,但將它夾在樹葉間的剎那,范寬處於什麼情境則是永遠不明的謎。他這件作品是「委託製作」,還是「心血來潮」下的成就?為什麼他那麼小心奕奕地隱藏自己的簽名?另外,若沒有這個簽名,《谿山行旅圖》的歷史價值會更改嗎?有沒有可能,《谿山行旅圖》是范寬的仿作,那個更巨大的大師被歷史埋沒了?

日裔女性藝術家草間彌生的《紅點玻璃屋》。此圖攝於 1999 年匹茲堡床墊工廠替代空間。

法國藝術家丹尼爾‧布罕式的直條裝置作品。此圖為丹尼爾‧布罕提供，為其 1998 年巡迴展作品之一。

當代文化論者紀爾茲（Clifford Geertz）曾倡言從民族誌出發，從微觀中找出大論述。目前許多文學創作，如上述幾本書，都使用了紀爾茲式的微觀方法：「稠密描述」（Thick Description），從觀察、經驗與故事性的敘述，尋找典故裡的歷史現場痕跡。這想像空間可以出現，乃是在那個藝術家無名的歷史階段，文件記錄不詳，既有圖像足以表徵一種祕密語言。所以，每個後來的書寫者，可以在「過去」的這個時空，尋求或解碼出他／她所要置入的新歷史景觀。當「過去」成為「謎」時，當代人遂可用臆測與想像來拼貼新歷史的現場。那麼，當代藝術家的創作之謎在那裡呢？觀念、裝置、影像與行為等媒材創作者，他們不用簽名也不講究風格，甚至作品與作品之間也無類似筆觸。然而，他們的名字與人身經常成為一個表徵的簽名式，形成人們認人不認作品的印象。即便是挪用他物，一旦既成事實，也成為他／她如同簽名的標籤。如此翻看，當代藝術家的創作之謎，在於他們如何使自己的名字，具有使人們認人不認作品的第一現場印象。

　　究竟，今日藝術家的名字，能夠給未來的作者留下什麼索引的圖物呢？進入後現代社會，當代藝術家不僅建立自己的品牌與標籤，同時還能以製造事件作為一種表現形式。他們強調自己的品牌，甚至連自己的打扮都力求風格

化。但有一個風格倒像是集體簽名，那就是努力用自己的「聲名」，直接取代作品的風格。聲名，就是他們的新簽名式。聲名，使他們容易進入名單，好像是一種信託保證：保證作品的生產，保證票房，保證聲名可以累積作品的價值。就是現場無法保證，他們也可能在事後製造出再保證的新證據。

藝術家的簽名裡，不無個人主義的色彩。而簽名的出現，也意味個體經營藝術生計的玄機。在《我的名字叫紅》一書中，作者透過一位中世紀伊斯坦堡的細密畫家口中，提到藝術家對於風格、簽名與特色的渴求，與虛榮、貪婪有關，這些都可能造成災難，他認為「匿名的委託製作者」，在精神意境上純粹一些。然而，不敵他們的西方畫派影響，書中的在地藝術家，都想在統一的畫風裡留下個人意味的破綻。事實上，文藝復興以來，強調個人性的藝術家也並不怎麼喜歡「委託製作」的工作，但在以技藝出勝的年代，「委託製作」是伴隨生計的榮耀。他們具個人風格的技藝，就是最大的簽名式。今日，我們在梵諦岡的西斯汀教堂仰望米開蘭基羅（Michelangelo）的壁畫工程時，大概很少人會拉長脖子，要在這開天闢地的景觀裡確認畫家的簽名。儘管米開蘭基羅的許多學徒曾參與工作，但也不會有人覺得他們的技藝常識會高於米開蘭基羅。另

外，大多數文藝復興以來的畫家，他們的「委託製作」畫作裡也常藏著許多的生活祕密，總是用一種暗中置入的方式，作為私密的另類簽名式，以便有些個人的身影。

今日，當代藝術家的簽名式背後，卻可以拉出一串看不見的人頭。與過去錯置，當代藝術家的名字卻比他們的風格還吸引人，這個符碼背後的經營也充滿了故事。「據點裝置」（Site Specific）是明顯一例，據點裝置的名單，像是只有名字而沒有作品的空頭支票，全憑人頭保證，造成「完工保證」必須列入委託者的考量，結果栽培了一批「事務所」型的藝術創意人。這類當代最熱門的創作類型者，他們必須建立一套技藝上的人脈支援，但最後是以他們的簽名式掛名進場。很多人都忽略了一個事實，這類作品的技藝好壞，其實是他們背後的工作群，那一串沒有名字的參與者或人脈關係。這些人可能是行政參與者、燈光技師、電腦工程師、木匠、電工等指導。他們雖然是此類藝術家的從屬業者，足以決定作品的品質，但他們與藝術家並非師徒關係，他們是沒有名字的技藝承包者。

這些看不見的人頭處於被藝術家剝削的角色。一件原價可能才十多萬的作品，藝術家可能以一百多萬被外賣典藏，連委託者或贊助者都不知道自己的投資可以有如此利他的增值。但對藝術家而言，這近十倍的增值，乃在於他

／她最後的簽名式：個人的聲名，他們理所當然地可以收歸私有。誰注意到，過去的「委託製作」乃由顧主支付材料費、製作費、人工費，這是合理的，因為既然是「委託」，作品自然是屬於「委託者」。然而，當代的「委託者」與「贊助者」，未必能有作品的擁有權，甚至，他們被期待是「無償供奉者」。似乎，我們把所有的藝術家都一視同仁，以為他們全是無能尋找生機的邊緣人，結果連扮演了圖利他者的角色都不知。

早期所謂的「委託製作」，是依作品材質及完工保證之後計價的。既是「委託製作」，作品事後就歸委託者，自然也不會轉售他處。然而，現在藝壇的「委託製作」卻

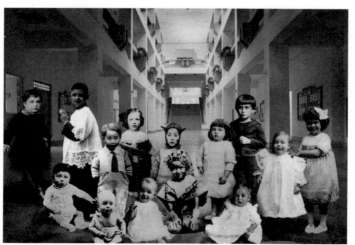

台灣女性藝術家吳瑪悧作的「世紀小甜心」系列，結集了未成名前的各知名人物童年肖像。其中曾包括希特勒的童年照。

相當複雜。藝術家雖申明是「因應據點」創作,但作品卻可以「易地再展」,以至於「第一現場」的委託者成為最大的墊背者或背書者。他們要替藝術家找贊助資源,要出施工費用,把看不見的作品包裝上市,但作品完工後,不是拆解,便是由藝術家回收。如果你知道靠據點委託製作的藝術家,在攜帶作品離開據點時,可以在近期內加倍轉手出售,那就無法苛責有些非營利的據點,不願意支付藝術家全額材料費/製作費的理由了。另一方面,對於無法再「易地再展」的藝術家而言,他們若沒有材料費、製作費、人工費,豈不是連承包工還不如?

　　這造成另一個競存的生態,出現在第一現場的作品,都可以命名為「委託製作」,但「可以帶走」與「不可以帶走」,卻有不同的發展命運。它迫使因應據點裝置的藝術家,要面對「物質」與「精神」的不公價碼,迫使藝術家要接受資本化的自抬身價態度,也迫使藝術家要學習長期身處不足下的對外呻吟。另外,藝術家的聲名,亦造成藝術家自己圈內的階級問題。有些藝術家為聲名所累,也有些藝術家為聲名而噪。但對「委託製作」型的創作者而言,他們已進入資本化的生產線,他們無法永遠依賴無償的贊助,他們在看不見的人頭之前,同樣扮演了資本者的角色。當一個人不用真的動手,而只靠藍圖實踐作品,卻

能有加倍資金回收的可能效益，他／她需要的申請補助，應該還包括中小企業創業補助，而不僅僅是單一的藝術家創作補助了。

　　一份藝術家的名單能代表什麼？名單是代表作品嗎？名單上的名字能代表作品的風格印象嗎？這問題，或許只能留給時間當公證，畢竟，有些千面藝術家的風格，人們一時還抓不住，但他／她的名字，卻已成為社會傳奇。

## 罐頭進去，藝術出來

　　把「現象」當「作品」的「現象」，好比拿罐頭標籤當作罐頭內容，擺出來宴客。

　　這實在不是很有禮貌的比喻，如果我們用「罐頭進去，藝術出來」來形容當代藝壇的作業和發生。但是，「罐頭」有什麼不對？就是大餐廳廚房裡的精緻美食，也難保不會用到幾樣罐裝食糧。現在，一罐「車輪牌」的鮑魚罐，一片鮑魚都看不見，光是秀你那個商標，就已標價七、八十美元。城鎮有名的義大利餐館 Maggiano's Little Italy，更是直接在打包的食袋上，告訴你，他們也用 Barilla 牌的番茄醬當料理。Maggiano 加 Barilla，好像一種雙槍牌，很有重疊的知名火力。

《是什麼使今日的家變得如此不同，如此引人？》這
是 1956 年英國理查・漢彌頓（Richard Hamilton）的普普
拼貼作品題目，畫面是大眾生活文化，這個吸引人的家，
有現代化家庭電器，有俊男美女，有懷舊情趣的牆飾，桌
上還有罐頭食品。現場來自現實拼貼，但一切又顯得假假
的。這些具體內容指出，現代化是一個休閒的夢，現代人
是一種中產或小資品味的大眾產品，用罐頭和運動來養肌
肉。那現代藝術是什麼呢？如果畫面是答案，現代藝術就
是可速成的美夢，它趨向現實上的滿足，也預伏了藝術的
新慾望：以寄託現實的假象作為速成指標。

　　半世紀以來，對藝術的困惑，從將藝術釋放成巫術、
幻術、異術、到騙術的想像上，已顯示當代藝術功能的代
換。當代藝術最大的問題之一，不在於藝術內容形式上的
爭辯，而是在現代化與當代性的速度壓力下，藝壇生態的
躁進與躁競之焦慮。多元化與區域發聲的平台展現之後，
大量區域性展覽爭相爭妍鬥豔而出，「當代性」成為文化
躁進的理由，而亦步亦趨地跟進，則非藝術躁競不可。知
訊無過，過於它被使用的方式，或成為一種手段。藝術無
惡，惡在奉藝術之名的背後，許多非藝術的行徑。罐頭食
品，仍是食品，我們很難說，罐頭內的食物經過加工、速
成、防腐、量化等程序，它就是偽食物。

1990 年代，藝壇出現「國王的新衣」之說，意指藝術權威者為令人不解的新藝術，全力裝甲，以理論為其黃袍加身，猶如替光禿禿的錫罐貼上了包裝標籤，便有了註冊權。21 世紀初，過去成立的藝術理論，廣被藝壇，曾經是國王一人裸身遊行的場面，如今變成不可置疑的天體營。儘管人海如此相似，論者卻又不得不為其製造不同的粉飾，讓一式的赤裸，變成多樣的繁華胭脂。以現有庫存理論來說，藝術和現實生活的界限已模糊有理，配套理論俯拾可得。藝術的功能未必具有巫術般的精神療效，未必具有幻術般的錯覺製作，未必具有異術般的奇能特效，它可能結合前三者，但卻以更快速更令人迷惑的姿態出現。虛擬實境與實擬虛境相繼推出之後，藝術的騙術年代彷彿成形。觀者產生困惑，一式的內容套上不同廠牌標籤，竟然也會「變得如此不同，如此引人？」

　　歷史是借鏡，但通常在事過境遷後才顯影。尚皮埃・瓦納（Jean-Pierre Vernant）曾在《古希臘的神話與悲劇》（*Myth and Tragedy in Ancient Greece*）一書，以古喻今，提到彼時之作一如 21 世紀之藝術：「在於暴露社會現實之根，但又不能說是反映或再現現實，而是刨出其所繫的問題，透過鏡射的自我抵觸，將自身呈現轉化成問題所在。」當代藝術正是這個走向，其所依據的魔法大書，

正在 20 世紀裡所有既有的先驅理論，再依附於奉反映當代現實之名而介入當代藝術的領域。只要經過藝壇展演的程序，有了藝術家的簽名式，其各種製品都可理直氣壯地正名為藝術。虛實之間，是探討哲學或是賣弄虛玄，已不可明說。藝術之無不可，使疑惑者不敢信任自己的判斷，動輒可能會被指責思想落後，只知先秦，不知有漢。

除了美學可以罐裝地認祖歸宗之外，當代藝術也不再是藝術家一人之事，從藝術家、展覽行政、資源提供者、媒體到觀眾，整體更像罐頭的裡裡外外，從加工到包裝，擁有一套作業關係。首先，當代藝術生產模式傾於方案走向，當代藝術展覽與傳統展覽最大不同，乃在於它經常處於買空賣空的狀態，這比藝術作品的仿擬、作偽，更微妙地介於虛實之間。經常是展覽計畫先提出了，作品還沒誕生。當展覽計畫的時間愈長，展覽生變的機率愈大；展覽計畫愈倉促，展覽動力愈興盛，這現象使藝壇具有忙碌的假象。客觀論之，藝術自然不是以罐裝為理想依歸，但當代區域藝壇的人文風氣，卻使藝術發展走向「罐頭化」的新藝域。

當代藝術的開幕如開罐。在據點與主題爭豔競技的展覽潮流中，若非架上藝術，大都是應展而製作。所謂方案藝術、製程藝術、據點裝置藝術、行動藝術、即興藝術，

均與現場時空有關。在未實踐之前，它們大多是理想化的幻想提案，它們極大可能是那種展場無法提早預定，經費不知在那裡，藝術家不願也不敢太早涉入不確定的方案，甚至會計較將要浪費時間或作無償地預先付出。因此，藝術家的新作企劃案經常屬於含糊的參考狀態。相對地，行政與贊助單位在看不見作品的情況下，亦難規畫預算。是故，當代展的發生始於虛擬，各方都類似在開空頭支票，一方看不見作品，一方看不見現實。而在接近展期之際，藝術家有時打帶跑，有時更有翻盤之舉。此現象造成展覽像易開罐的罐頭，展前只提供標籤式的綱要圖文，開幕時才開罐，罐內與罐外宣傳常有落差，但還是會有想像不到的驚奇。

　　當代藝術的生產需要經費贊助，展覽更是關乎經費，這是非藝術裡最令人不能忽略的藝術。閱讀方案報表絕對是一門學問，其重要性一如任何罐裝食品上的計算分析，所有的養分和格局其實都有清楚預告。展覽空間若先行於創作，藝術家們稱之為「妥託特製」，展覽單位若無典藏意願，當然不願全額買單。早些年，藝術家在爭取展現機會時，願意自己先投資製作，但在經濟好轉或開始有專業自覺後，他們便開始爭取材料費、製作費（新作）、參展費（舊作）、佈展費（裝置方面）、耗材費（影錄方面）、

人事費（助手開支）。這些預算的審訂和支配均很難一式處理，而一旦作品上市，那又是難以估算的價值問題。而當代展的行政系統成熟與否，常以參展藝術家被尊重、被招待與被協助的規格而訂，它也常造成等級之分，藝術家彼此之間與行政者之間的階級矛盾。馬克思（Karl Marx）若面對當代藝術，其《資本論》裡的成本、投資報酬率、剩餘價值等倫理，縱使塗塗改改好幾次，也未必能滿足各方。

一個罐頭工廠，一個藝術山頭。藝術工作者的傳統人文形象正在蒸發中，沒有政治運作能力者，愈來愈不容易找到可棲的罐裝世界。當代藝壇有不少辛苦的好藝術工作者，但也有更多已具有無形權力集團的非藝術工作者。他們交結人事與媒體，蔚成一股共生勢力，更是政治意味濃厚，比有形機制還具銅牆鐵壁的圍堵效用。展覽是群體合作關係，沒有人際默契與相當的信賴度，溝通過程曲折是非多。反之，彼此遮護，黑幕也可能漂白。參展人事一直是藝壇研究的禁忌，但不可否認，這是藝壇政治性格的一部分，它暗藏了人事、權力結構的索引，藝術作品取向，藝術史的爭位。當代藝術輪替快速，少有沉澱時間，也少有文化前瞻，只能說，當代藝術愈來愈不願走出展覽加工廠，它成為圈內人的角力場。

這些都屬於非藝術的領域，但卻是養殖藝術的生態。當代藝壇的罐頭化製造趨向，是否因應時代所需？畢竟，藝術不僅屬於藝壇，它也屬於整體文化。罐頭的確不是美食，但罐頭世界已經普遍地存在了。試想，走進一個堆滿不同罐頭食品的大超市，沒有人看得見罐內的食物內容，消費者只能靠傳說的品牌與包裝的品味作選擇，這正是面對罐頭化新藝域的情境，你能依據的，便是正字標誌，品質保證的文宣。

## 藍色緞帶的情結

文藝工作者從來沒有一張特定的臉，在他們成為藝術家、作家、思想家、音樂家這些行家之前，他們可能都有一張與眾相同的臉。如果有人預知他們的未來，是不是可能會善待他們一點？曾經指希特勒（Adolf Hitler）毫無天分的學校藝術評審，或指他毫無領導能力的軍校教官，在希特勒崛起之後的表情和去處，應該值得想像。近代裡，這一拒絕和看錯人的事件，真是大大影響了人類的歷史。

很多藝術家對「被拒絕」的經驗擁有複雜的迷思。一般而言，每每想立足當代的藝術家，往往不是喜歡守美學秩序的藝術公民，偏好異議勝於同意，就是很多居公職的

藝術人士，也渴望有些異議事件發生，以博得社會更多的注意力和求變的空間。當代藝壇和媒體對事件的迷戀，使當代藝術產生藍色緞帶的情結。近二十年來，藝術界意識到藝術出頭的公式之一是「引起轟動」，而「刪涉事件」最具塞翁失馬效應，反而成為一種躍進的途徑。

英文裡有三個發音類似的名詞：Censor，Censer，與 Sensor。Censor 是檢查員，Censer 是香爐，Sensor 是控制板上顯示溫度或幅射量的儀器。每一次發生文化藝術事件時，一定與這「三寶」有關，或曰羶色、或曰滲捨，或曰刪涉，依立場而有命名。目前，反對檢查制度的抗爭標誌是藍色的交叉緞帶，長得像一個「乂」字。夾在黃色的、紅色的、粉紅色的眾緞帶中，經常讓人不知所云。象形一點描繪，檢查機制應該是找一個戰警當模特兒，一手托著香爐，一手拎著控測器，顯示出在意識管制領域，具有天女散花與除暴安良的捍衛姿態。問題是，現代的檢查員不一定是穿制服的警察了，他們無所不在，甚至是看不見的隱形人。

Censor，在古羅馬是一個政治性的辦公室，專司階級、人口、政治、道德上的管制工作。自西元前 443 年，羅馬這個機制有二名官員，他們負責審核族群鑑定。當時，除了最大的勞動者奴隸之外，羅馬公民分三等：平民

（plebeians）、貴族（patricians）、軍團（equestrians）。屬於較貧窮的平民，經常要以公民投票權來爭取應有利益。由於檢驗者（Censor）擁有權力判定階層的分配，他們遂成為「分級」的關口，Censor一詞也就慢慢衍變成與管制有關的檢驗代詞。它代表一種以團體為單位的尺度，薰香裊裊以公眾之善為師，猶如香爐之功效；斤斤計較寸寸小心，則又仿如拜控測器為廟口。在民主社會，這個詞總是與「自由表達權」（Free Expression）有關，一有「刪涉」事件發生，經常讓人想到是有權勢者對弱勢者的「迫害」。一時間，兩路人馬立刻自動分營，兵陣相向；而看熱鬧一方，也會莫名其妙地胡亂興奮起來。

美國的反檢查國家聯盟（National Coalition Against Censorship，簡稱NCAC），是一個正式註冊的「反刪涉」機構。與喬治・奧威爾（George Orwell）小說《1984》裡的「真理部」相反，這個真實的機構，專門收集在剪刀漿糊的歷史製造下，被刪割或拋除的那些資料與報導。在1979年至1998年間，芝加哥市立文化中心有一間「檔案室」（The File Room），是一位以「Muntadas」為名的創作者，所作的一項計畫。此計畫正是長期地收集被刪涉的文件或新聞。自2001年開始，NCAC正式接收管理這間「檔案室」，可以說是有組織地保存另類歷史文件，也正式

宣告代表官方的文化中心，對「刪涉檔案」的另類經營與認同。

在藝術領域，藝術史幾乎與「刪涉史」有關，很多歷史名作在敗部復活之後，往往更加香火鼎盛。遠則有馬內（Edouard Manet）的《奧林匹亞》與《草地上的野餐》之例，近則有掀起美國視覺藝術文化論戰的安德魯‧塞蘭諾（Andres Serrano）之《向基督撒尿》，與羅勃特‧梅波索普（Robert Mapplethorpe）的《聖母瑪利亞》之事件。另外，1999 年的「聳動：薩奇典藏英國年輕藝術展」，因為紐約市長魯道夫‧朱利安對非裔藝術家克里斯‧歐菲利（Chris Ofile）的《神聖瑪利亞》特殊的關愛與干涉，使得歐菲利成為跨世紀國際焦點。因此，對喜歡以聳動事件炒作新聞的藝壇人士，若見縫插針，把「審核」上綱到「刪涉」，也能有十五分鐘的成名機會。至於藝術該不該有「審核」？這可追溯到人類文化史上，對「禁忌」與「衝突」的熱度。這張力長期存在，不管是「文化」或「陋習」，當這張力烙上意識上的圖騰，甚至個別信仰時，就有很多衝突必然發生。

進入後現代主義氛圍後，多元開放，誰也不敢隨便滅音，所以經常是任由「自由言論者」在各角落各自表述。但當邊陲者想進入主流圈，那就難免會有「剪刀手」侍候

的場面。這「剪刀手」是誰？誰也不知道。有時是主事者的一句話，有時是辦事者的一個解讀，有時是過路人的一個感覺，有時是自己想像出來的委屈。中國當代藝壇，在1990年代亦曾有一股「撤展」風，藝術家偷渡一半，被官方取締後，加蓋了一個被刪涉過的經驗關章，整個展在圈內都有了「洛陽紙貴」的聲名，展些什麼倒被遺忘了。

　　被刪涉之展，一開始，通常涉及的是信仰、道德、國族認同與品味等問題，而這些問題在當代是又基本又無準則，實在難斷是非。在美國，較常見的「刪涉藝術」是宗教與情色尺度，前者常常變成政黨之爭，後者就以分級處理。在愈民主的社會，言論自由得以申張，若無底線的規範，刪涉事件可以頻仍而出，極端時，將形成以趨向無政府狀態的人身自由為極致理想。反之，則走向集權霸風。2003年，威尼斯雙年展裡的委內瑞拉國家館，代表藝術家馬瑞拉（Pedro Morales）的《城市之室》出師之前即被政府取締，認為內容醜化國家，不宜代表國家館出現在雙年展的國家群館之中。結果，這位藝術家還是參展，他用國家象徵的色帶包圍該館，抗議官方文化局阻止他的言論自由。開幕那天，委內瑞拉至少讓他演出了。那一年，西班牙國家館代表藝術家是希艾拉（Sautiago Sierra），他也拿國家形象作文章，用磚泥封了館門，規定只有拿西班

2003年，威尼斯雙年展裡的委內瑞拉國家館，代表藝術家馬瑞拉，用國家象徵的色帶包圍該館，抗議官方文化局阻止他的言論自由。

2003年，威尼斯雙年展的西班牙國家館，代表藝術家希艾拉，拿國家形象作文章，用磚泥封了館門，規定只有拿西班牙護照的觀者可以走後門進入，館內則除了一人像，空無他物。

牙護照的觀者可以走後門進入，館內則除了一人像，空無他物。

　　當代藝術家視言論自由為創作護法，在刪涉和縱容之間，實在有相當大的情緒空間。有權勢或者有潔癖的剪刀手，在自己轄管之區看見不順眼的作品，大則命人挪走，小則掏出指甲剪開始修邊剪毛，明則訂下規定，暗則假民主真私心，弄得對方團團轉，在精神耗竭下自行離去。藝術家看見剪刀手怎麼辦？人多勢眾時，自然是糾眾口誅筆伐；人單形弱時，收收作品來個精神勝利法，千山我獨行地昂然離去。至於以退為進，先發制人的展開控訴行動，從被迫害角色變成攻擊角色，那真是剪刀手碰到扁鑽手，算是勢力上的較量。

　　同樣面對剪刀手，電影界的「電檢制度」索性一個片子分出不同分級版本。自然，在發布新聞時，不忘發表一篇真空裡的一片內情，提醒可能會有「刪涉事件」。這些新片在發行之前，可能就會先此地無銀三百兩地到處嚷嚷著：「我們好暴力好色情哦，我們要跟家長們道歉。」然後，男女主角紛紛表示是為藝術犧牲，導演說是社會必要的檔案寫真，製片說是要見證時代歷史，攝影說是經過特殊處理，觀眾則奔相走告：「在那裡？在那裡？」

　　文藝界面對剪刀手，無管道昭告天下，但歇斯底里總

是不免。作家經常是一人一國，背後聲援者少，但等著看你被裁出場的同行則少不了。由於文字工作者經常擔任發表、編裁、評論的角色，這三方位的唇舌有時如利劍，有時如磨牙。具有作者與編者身分的羅莎莉耶·馬吉歐（Rosalie Maggio），曾編了二百多封經典名家的書信《How They Said It》，其中有幾封便與文藝工作者面對刪涉的情緒反應。

約翰·歐哈拉（John O'Hara）出版他那小圖章版的《撒瑪拉的約會》（*Appointment in Samarra*），他的編輯在書後附上一篇另一位作者對歐哈拉其他著作的惡評。這是編輯常玩的把戲，他們不表示對文章有意見，也不刪除，但會故意並置另一篇反面文稿，表示其「公正」的編檢角色。歐哈拉在 1963 年 11 月初寫了一封信給「新美國文庫」的編輯班奈特·瑟夫（Bennett Cerf），他單刀直入地表示憤怒：「你們一定要馬上砍掉那篇評語，即使因此而砍掉整本書，我也他媽的不在乎。」還有，「你們正冒著失去一個作者的風險……，在沒有與我討論研究所有出版細節前，絕對不准你們再出版我任何著作。」這一招不僅揮出天地同壽劍，還要縱身跳入絕命谷，要求同歸於盡。

編檢手通常是筆戰能手，往往也不是省油的燈。有一封編輯回覆作者的信，可也冷絕得可以。 1897 年 6 月，

《哈斯洛》雜誌猶太編輯阿哈德‧哈安（Ahad HaAm）給一位作者的覆函內容有：「凡是我不錄用的文字，就不值得付梓，也不用解釋原因。……而且，我建議你不要再寫作了，因為我在你的文章裡，看不見任何才華。」這位縮寫為S.Z的作者是誰？很顯然的，除了這兩個字母付梓傳世，他的文字徹底被阿哈德‧哈‧安給閹割了。

至於兩個作者因評論而互相砍殺，以剪掉對方文字為快的叫陣，更是可比美戰場。 1775年1月，山繆爾‧強生（Sammuel Johnson）給詹姆士‧傑弗遜（James Jefferson）回了一封信：「你那封又無知又無禮的信我已經收到了。你加諸在我身上的暴力，我將竭力地驅逐，而若力有未逮，我還將訴諸法律。我希望我永遠不會因無賴的恐嚇，而阻礙我相信你是個騙子的事實。」他揮鞭再罵：「我認為你的書在欺騙世人，到目前為止，我依舊如此認為，而且因堅定不移，我要再次向所有人公開表明……，我公然蔑視你的憤怒、你的能耐，也只不過爾爾。」

偉大的音樂家貝多芬，抗議信也寫得火藥味十足，讀來令人莞爾。如果能料到貝多芬的才情與日後成就，誰敢如此欺負他呢！ 1804年10月，貝多芬給尼可拉斯‧辛洛克（Nicholas Simrock）寫了一封信：「我等那首奏鳴曲的抄本很久了，現在已失去耐心。請你告訴我到底抄寫完

成了沒有，還是你收到後，就直接拿去餵蛀蟲？是誰手腳這麼慢，拖延我那奏鳴曲的出版？你向來動作快，而且和浮士德一樣，因善與惡魔為伍而聲名狼藉，但也不妨礙你交遊四海。我再問一次，這罪大惡極的人在那裡？他算什麼東西，敢把我的奏鳴曲積壓下來？」

1802 年，貝多芬又接到一個他不想要的委託創作，這次，他直接地回覆對方：「就讓惡魔將你們一起毀滅吧……，在這個新的基督年代，你們要我寫那種奏鳴曲──呵呵－你們去指望別人吧！我是絕對不寫的。」至於幽默的馬克・吐溫（Mark Twain）面對不滿意的情況時會怎麼說呢？他會在附函中說：「把這傳訊人要的，都給他；或是，就殺了他。你怎麼做，我都不在乎。」這兩位，都沒有尋求他者支援，他們以鮮明的個人風格，繼續瀟灑地走他們的路。

從文藝家之怒，正可看到一個現實：文藝工作者被對待的方式，正反映他／她被當時世俗估量的眼光。為了證實世俗眼光的錯誤，或是不屑世俗眼光的白目，或是保持世俗眼光的肯定，藝術工作者只有一條不歸路──創作下去。藍色交叉緞帶是藝術家的委屈，也是藝術家的勳章，但是這個捷徑標誌，實在只能算是作品之外的附加物。正如，我們在大會堂想聽的，還是貝多芬的音樂，不是他對

事務的咆哮。如果你擁有一卷貝多芬的咆哮錄音，那是文物不是藝術，而如果你學貝多芬的咆哮聲音想引人注意，你最好將來比貝多芬有名，否則，只可能變成未來他者引用的趣味材料。

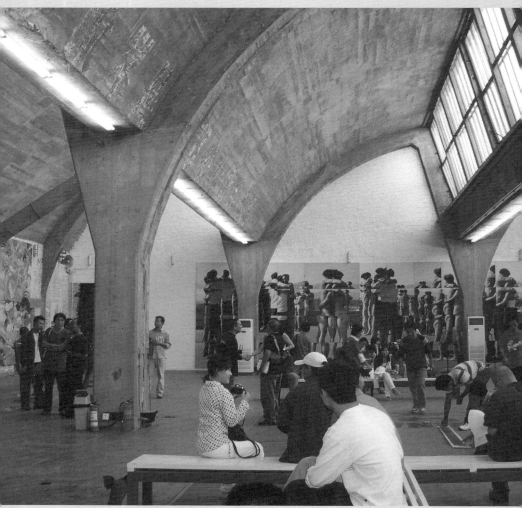

北京798大山子替代空間，已成為北京的當代藝術景點。圖為2005年9月展覽開幕的景觀。

# 蒙馬特式的藝術基因

## ABOUT OBSESSION FOR MONTMARTRE

迷人的文化區，需要一群具有多元特質的各地人，願意自自然然地認同一個原來不醒目的小地方，願意用多彩多姿的「人物」特色建立地方風情，而這種魅力是無法用金錢、權勢、計畫去刻意打造。假如藝術家群聚，只是為了製造文化景點，那真是一種「藝術動物園區」的打造心態。

近百年來，大眾對藝術家的形象概念，幾乎都受19世紀末到20世紀初的這些法國藝術家影響，忘記許多令人懷念的文化風情是無法被複製的。一如古希臘哲人赫拉克利特（Heraclitus, 約540 B.C.-480 B.C.）所言：「人啊，不可能踏入完全相同的河流兩次。」河流是挽留不住的活性生態。面對當代各個藝術區，的確很難複製出一個19世紀末，法國第三共和時期巴黎北郊風情的蒙馬特（Montmartre），也不易再營造出20世紀末的曼哈頓下城之蘇活。至於那百年前，蒙馬特式的藝術家傳奇或許已消失，或許已成藝術家的潛伏基因。總之，當代的藝術家形象，已經無法那麼真實地「蒙馬特」了。

## 蒙馬特文藝圈的形成背景

　　人們對於蒙馬特式的藝術家印象，來自對蒙馬特文化風格的水浮彩印，覺得那裡有著他們幻想的藝術家性格特徵：藍色憂鬱的才情、紫色的迷惘、灰色疾病或死亡的陰影、黑色叛經離道的性格、玫瑰色的愛慾、紅色的創作激情、象牙白的友情、黃色殉道式的生活信仰。但與其說這些是蒙馬特文藝遊民的特質，不如說，蒙馬特是一般人對文藝者的幻想，而那個想像的藝術家集合體質，曾經在近代歷史上發生一次。

　　法國巴黎近郊小山丘的蒙馬特，有兩張地圖：一張屬於觀光遊客，一張屬於藝術遊民，而這兩張地圖都在追憶19世紀末的蒙馬特人文遺跡。如果在彷彿當年的黑貓酒店（Chat Noir），點到彷彿當年羅特列克（Henri de Toulouse-Lautrec, 1864-1901）發明的巧克力慕斯甜點，在風車造形的「紅磨坊」（Moulin Rouge）內，看到有點拉斯維加斯化的聲光康康舞，不管你是旅客或藝術遊民，你都會知道，你只買到了一點點1880～1900年代的蒙馬特風情。

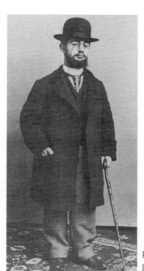

羅特列克是極具代表矛盾性格的「蒙馬特藝術家」。
圖為1892年時的羅特列克。

當年的蒙馬特只能在人文世界的流域浮現一次，但與這個地理名詞發生關係的藝術家，卻各自創造了他們的生命傳奇。

被追憶的蒙馬特有其特殊的出現時空，但就像所有的藝術史到最後都有選擇性的失憶，人們也忘了，19世紀末的蒙馬特並不是印象派的主流殿堂，它是後印象派的啟端。事實上，在普法戰爭後的法國第三共和時期，蒙馬特文藝圈是反文化政策，反巴黎派布爾喬亞印象品味的外圍團體。1880～1900年代間的蒙馬特文化有其長遠與獨特的發生條件。法國自從1789年大革命至1870年，沒有一個憲政體制存活超過二十年。最長的是第二帝國，共持續十九年多；第二共和不到四年；百日復辟則不到三個月。從1800～1814年、1815年及1852～1870年，法國創立所謂的共和型態的帝制來維持國家的生存。拿破崙政變之後，分別於1799年、1802年、1804年設計三部第一帝國的新憲法，並且建立了人類史上第一次全民投票的機制。1830年發生七月革命，1848年發生二月革命。1870年普法戰爭時，路易拿破崙被俾斯麥計誘，兵敗色當一地，法國共和制度人士隨即發動革命，建立法國第三共和，終結帝制。

法國第三共和一直持續到第二次世界大戰爆發，法國

政府投降德國納粹希特勒為止。1870年第三共和初成立，但在1871年5月21日至28日，即發生有名的巴黎公社的起義和鎮壓事件，史稱「血染的一週」，至少有二萬巴黎公社社員被屠殺，可以說是法國第三共和最驚心動魄的啟幕和終結。對19世紀中期之後出生的年輕法國藝術家而言，他們的童年與少年，便充滿革命兩個字，而這兩個字不是自行製造的幻想，而是前輩歷史加上生活所面對的工業革命、階級革命等。

從法國大革命至第三共和時期，相近一百年間，法國社政沒有穩定過。18世紀到19世紀，法國已將知識界讓渡給英國和德國，它的革命思潮運動，最大的文化遺產，則是紛爭不已的藝術成就。這段時期，其藝術思潮主要經歷了新古典主義、浪漫主義、寫實主義、印象主義四個較顯目的階段，這四個名稱是因其藝術表現技法而被籠統歸納。藝術史家亞諾・豪斯（Arnold Hauser）在其《藝術社會史》的〈藝術與政治〉中，曾把法國大革命前夕的畫壇潮流分為承繼肉慾派、色彩派的福拉哥納爾式（Fragonard）洛可可傳統，格茲（Jean Baptiste Greuze）的感傷主義，夏丹（Jean-Baptiste Siméon Chardin）的中產寫實主義，維恩（Joseph Vien）的洛可可古典主義，而這四支當時的主流，在精神和氣質上仍不脫洛可可的影響。大

革命之後，維恩的古典主義成為革命先驅們選擇的主流代表，因為「具有革命社會特性、愛國主義理想、古羅馬公民的道德和自由思想。」但真正具有上述精神的是脫胎自維恩畫派的大衛（Jacques Louis David）。這支傾於以古喻今的新運動，稱為「考古學的新古典主義」。

新古典主義反肉慾與宮廷情色，崇拜古風，追溯人道主義者的意識形態，成為鼓吹共和政體和激進中產階級禁慾主義者的支持對象。大衛本身的風格變化，也使他逐漸具有「藝壇的拿破崙」的姿態。大衛是法國大革命領袖羅伯斯庇爾（Robespierre）堅決的支持者，他熱情地按照羅伯斯庇爾的指令，曾著手統一全國男女的服裝，為宣傳革命歷史，也貢獻出巨幅油畫。1792年，大衛甚至被選入國民議會，擁有決定處死國王之投票權。新古典主義風格的勝利，其後果是使藝術家變成政治宣傳家。大衛曾在國民議會呼籲：「我們的天賦要對國家負責。」而1793年的沙龍評審也有一個精神指標：「藝術家的才賦埋於其心，雙手所獲的成就不值一提。」把藝術弄成政治綱領的一部分，對追求自由、平等的法國大革命精神是另類的發展，它的相對性成效是，另一批藝術家也反身用政治漫畫諷刺時政。

在法國大革命之前，藝術家是以師徒承傳分門系，法

國大革命之後，藝術界面對師承關係瓦解的真空狀態，沙龍和官學界成為藝壇的新權力核心，此生態動搖了藝術家對藝術概念的認同，藝術家以能夠提早獨立門戶為榮，沙龍則為晉身的關卡。另外，大革命對藝術產生的最大意義是，群眾可以自由選擇藝術，可以隨時改變他們的要與不要。在大革命期間，訪問沙龍人數反而有增無減，藝術價格也水漲船高。這現象並不怪異，政壇雖引導藝壇，藝壇還是有它自己的一套生命進度，畢竟當時的沙龍的藝術人口，是較不受社會經濟影響的一群，這群中上階層者的生計並不受政治風暴影響。

除了沙龍，另一個文藝工作者的新舞台是新興的「新聞報業」。作家開始有書寫連載流行小說的出處，畫家有投寄時政漫畫的機會，文藝工作者開始知道媒宣對群眾的影響力。許多批判型的知識分子借新聞媒體發聲，許多尋找讀者群的創作者，也透過媒體找到另一大群純消遣的支持者。如果說，第一共和以空泛壯麗的新古典主義作為領航，第二共和時期的中產階級的理想則開始走折衷路線，甚至傾於民粹化，風格不再統一，文學戲劇的文詞口白不再講究文雅修養，觀眾也願意降下品味走入通俗的文藝世界，過去文藝的宏旨功能碎化，成為一種閒暇文化和流行時尚。這些能讀寫識字的中產階層，一方面嘲諷上層者，

一方面也建立流俗的半上流社會美學。第二共和時期,文藝軟弱,正好顯現其年代性格。第三共和的1880年代,一批享樂主義者被稱為頹廢派(Decadence)並不是憑空而來,他們只不過把第二共和的民粹化美學推到更低層,揭掉偽善的面貌,更赤裸地找到半下流,乃至下流的社會生活品味。

回溯法國大革命到法國第三共和的近一百年間,藝術家角色有了「現代化」的轉變。在藝術美學上,與新古典主義相抗的是浪漫主義,他們的共同來源是法國大革命,但卻逐漸各事其主。1820～1830年間,這兩支的分別才明朗起來,浪漫主義變成激進分子的選擇,而新古典主義則變成權威人士的信條。表面上,經歷了1830年以來的兩次革命,許多法國藝術家開始對學院派所強調的歷史性和神話性題材、空泛的理想主義失去興趣,轉而往日常生活、貧苦大眾和自然風景來找尋創作靈感,寫實主義於焉誕生。然而,藝術風格背後的人文脈絡與社政風氣息息相關。1880～1900年的蒙馬特文化不是沒有來由的文藝特區,從他們的生活美學和媒宣使用方式,都看得出他們承繼了前者的文化資產,只不過物極必反地找到一個可寄居與共生的據點。

旅法華人藝術家熊秉明 1998 年在他法國的工作室。圖片為藝術家生前提供。

## 新舊交替中的蒙馬特人文氣質

　　一般藝術史將第三共和之前的巴黎藝術團體泛稱印象派，他們以講究光線的科學研究和布爾喬亞日常生活主題為特色。 1870 年代普法戰爭和內亂結束，社會主流更是倡導自由與平等的未來憧憬，鼓勵雷諾瓦（Pierre Auguste Renoir）那種布爾喬亞式甜美愉悅的常民景觀，以顯示平民均享的昇平社會。相對於巴黎的沙龍社會，世紀末最後十餘年，另一支年輕的蒙馬特文藝居民，卻承續了 1850 年中期的寫實主義，以及 1870 ～ 1880 年間一度潛出的自然主義（Naturalism）。

　　自然主義在技法上同樣重視科學，但在精神上則重視人本，小說家左拉（Émile Zola）為重要文宣鼓吹之一，這支運動將題材轉向風俗寫實，描繪了農工藍領階層的生活。蒙馬特文化是一代表，它以民間文人、騷客、遊民的品味為主，在藝術史長河裡，這時空的藝術家被稱為「頹廢主義」。事實上，他們的藝術血脈也承繼了後期洛可可的感傷、肉慾、情色，古典主義的人道思維，浪漫主義的誇張，寫實主義的觀察等因子。相對於印象主義裡的陽光公園與幸福家居圖，他們把鏡頭轉向社會另一隅，補充了另一個現實社會也有的歡娛與艱苦。

另外，第三共和的巴黎正在邁向國際化階段。 1889年，「萬國博覽會」（International Exposition）在巴黎舉行，除了象徵工業科技的新地標「艾菲爾鐵塔」成為眾人矚目的焦點外，巴黎近郊的蒙馬特，同年新開幕的歌舞表演廳「紅磨坊」，則成為另一個尋歡作樂的旅遊景點。「紅磨坊」在1889年造成的轟動，主要歸功於磨坊經理人扎拉（Zidler）與畫家兼插畫家威列特（Willette）的設計。他們將一個巨大的紅色風車裝飾在大門口上方，可隨風輪轉；內部則是大型的表演舞台；花園有露天吧台，還有一隻具異國情調的塑膠大象，大象肚子裝置成小舞台，有超現實的奇情和夢幻。紅磨坊的「康康舞」是一種極具動感、熱鬧、挑逗的舞蹈，不僅捧紅不少康康舞孃，也使這需要踢腿身段的娛樂文化變成一地風情。

　　歌舞榭廊的聲色是大眾流行文化的一環，蒙馬特文化人在庸俗的現實中找到新天啟，一如象徵主義詩人波特萊爾（Charles Baudelaire）筆下對《惡之華》的鋪陳，他們在道德病房裡思考病毒的重要性。世紀末的蒙馬特，可以說是國際化中的巴黎另類景觀，它夾陳著一股紅塵聽風，鬧中取寂的兩極性。它表面充滿感官性的刺激和浮華的招引，卻也漫滲出幽幽的悲愁與絕望。對藝術家來說，蒙馬特的娛樂文化是生活的材料，但也不代表他們是材料或消

費者。

　除了被巴黎浮華的擴張波及，1880～1900年代的法國蒙馬特也開啟了許多近代文藝新風氣：藝術家至此尋覓創作和生活兼具的生態，藝術家自開咖啡館以張掛同儕作品，藝術家結交綜藝名伶，藝術家、詩人、作家、作曲家、歌手毗鄰相處，藝術和生活交織不可分割，最後靠這精英與大眾生活的特色建立了吸引外人的文化部落。他們的波希米亞生活風格，與自治性的自創生機，豐富了蒙馬

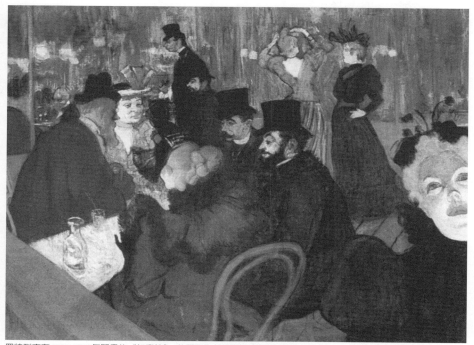

羅特列克在1892-1895年間畫的《紅磨坊》，此圖現為芝加哥藝術館所典藏。畫面中心行走的矮個子為羅特列克。

特這個地方名詞。蒙馬特文藝圈雖傾於社會寫實主義，卻將人物主題轉向都會邊緣者的世界。他們原先以響應第三共和的「平等主義者」（egalitarian）主張，強調自由與科學精神，試圖呈現中下階層者也有的娛樂時光，但在紅燈區裡，由被歧視者與消費者所組成的樂園，自是暗夜狂歡白日愁苦。1880～1900年間的蒙馬特建立了獨特的文化區，就像往後的許多年輕藝術發生地，不免兼具精英與次文化交融的矛盾色彩。即使至今，蒙馬特仍是年輕文藝創作者夢想的成長烏托邦。

在一百多年後的今日，能夠用藝術作品重現蒙馬特文化，必須感謝那些蒙馬特的文藝創作者和表演者，因為他們的作品是最有力的人文資產。從世代過渡的角色上看，印象派畫家當中，從沙龍風格轉進蒙馬特風格的前輩藝術家，可以竇加（Edgar Degas）為代表。竇加在五十歲之後，放棄了過去歷史性主題的創作，而以所處的「現代生活」作為描繪的對象。他在1880～1890年間的作品，緩緩中不乏激進地逐漸完成個人的藝術轉型，他從素描與模特兒的姿態研究中，進行科學式的觀看，同一個姿態被反覆用來改造與實驗。另外，他以浴女、舞女、低層生活女人為主題，也異於沙龍裡的布爾喬亞品味。作為蒙馬特文化的前輩藝術家，竇加和馬內、莫內（Claude Monet）、

雷諾瓦等人不同，後來屬於蒙馬特的年輕藝術家，羅特列克與藍色時期的畢卡索（Pablo Picasso）等人，都可以看到竇加對他們的影響。竇加是介於巴黎文化和蒙馬特文化的橋樑，但他在 1880 年時已過半百，年輕的蒙馬特，還是要從年輕的蒙馬特人說起。

## 蒙馬特的藝術家典型

1880 年代中期開始在蒙馬特生活的新一代藝術家，有著活潑的精力，並非世俗想像中的頹廢。開設黑貓酒店的沙利士（Rodolphe Salis）帶出皮影劇的市場，接手第一家黑貓酒店的作曲家布崙特（Aristide Bruant），同時也出版音樂刊物，退休時還可以在巴黎郊區買了小別墅。1890～1893 年，戴大黑帽圍紅巾著黑披風的布崙特造形，經羅特列克的海報宣傳，聞名至今。沙利士和布崙特皆是餐飲業的投資者，不僅是畫家的贊助人，自己也有了文藝事業。

蒙馬特至今還有一些被藝術史忽略的創作者。早在超現實藝術家馬格利特（René Magritte）畫《這是煙斗》，杜象（Marcel Duchamp, 1887-1968）為蒙娜麗莎畫上兩道鬍子的三十年前，住在蒙馬特的藝術家巴塔耶（Eugene Bataille）於 1887 年已畫了一幅《抽著煙斗的蒙娜麗莎》

了。在報業興起與攝影機已出現的 19 世紀後葉，一些檔案文件正好見證了蒙馬特文化的多元精力。這些生活在巴黎外圍蕾絲邊緣的藝術家，花樣不亞於花邊。喜歡化裝聚會的羅特列克，還留下他扮演吉普賽人、日本文士、日本藝妓、小丑、穆斯林教士，甚至男扮女裝，穿上當時名伶珍・阿薇兒（Jane Avril）衣服的寫真。正如「黑貓」在巴黎人心裡的隱喻，象徵對反叛小子的處罰者，也象徵著情慾誘惑者。這兩個執法與勾引的矛盾語義在蒙馬特發生，一如被社會排斥的風月女孃，與布爾喬亞尋芳客的必然搭檔，使蒙馬特游走在法與非法的夾縫間，最後自我釀出一股沉醉風華。此外，描繪 1880 ～ 1900 年代之間的蒙馬特知名藝術家也很多。梵谷（Vincent van Gogh）在 1886 ～ 1887 年分別畫了冬天的《蒙馬特一隅》和《瞭望小亭》，景色蕭瑟，這個孤獨者的心中蒙馬特，其實是在南方的亞耳（Arles）。 1897 年波納德（Pierre Bonnard）的《雨中蒙馬特》取暗夜雨景，只能從燈光和雨傘的對照中，看到夜生活者的趕場熱度。大多數畫戶外蒙馬特的藝術家，總畫出一股陰霾的氣息。

1885 ～ 1899 年這十多年間，藝術家羅特列克算是蒙馬特的靈魂人物，也可謂為現代藝術家介入大眾流行文化的重要先例。他是 1886 年搬到蒙馬特居住，生平最後一

張畫是 1899 年的《鼠舖》(*At the Rat Mart*)，可以說是最能代表世紀末第三共和的蒙馬特創作者。以當年羅特列克的生活、交遊為軸心，便足以貫穿當年的蒙馬特風情。[1] 20 世紀初甫至蒙馬特的畢卡索，其藍色風格時期的作品頗受羅特列克影響，他甚至畫中有畫，1901 年的《藍室》一作，便將羅特列克 1895 年畫的《梅・米爾頓》(*May Milton*) 重現在他的作品裡，顯示向 1901 年去世的羅特列克致敬。

　　羅特列克是極具代表矛盾性格的「蒙馬特藝術家」。他的年少時期，正好是法國第二和第三共和交替的年代，他的成熟期，也正好是第三共和鞏固江山的掙扎期。他出生貴族，生活卻融入蒙馬特的邊緣性格生活氛圍。他不僅熱烈參與蒙馬特歌舞劇廳的海報製作，布置藝術朋友的咖啡館，廣結高級歌舞名伶，也出入低層描繪紅塵女郎，為出入馬蒙特的名流留下身影。他同當時藝術圈對日本浮世繪風情版畫的興趣，也反映蒙馬特文藝圈沒有陷入狹隘本土民粹主義，他們廣納多元文化，結果才產生獨特時空下的蒙馬特文化。史上因其藝術主題，而稱他是「頹廢藝術

註 1 ： 2005 年 7 月中旬，美國華盛頓國家藝廊和芝加哥美術館再度合辦了「羅特列克和蒙馬特」特展，透過 250 餘件作品，再現當年的蒙馬特文化。十三大展區，以作品分為「羅特列克的生平和初期作品」、「蒙馬特這地方與這些人」、「廣告海報裡的蒙馬特」、「蒙馬特舞池」、「黑貓酒店和其經營者」、「咖啡音樂廳」、「音樂廳的明星們」、「馬戲團」等主題。

家」，實在有失公允。以他為主軸，他的作品和生活，正好顯現出19世紀末最具生命力的蒙馬特文化。隨著羅特列克貼得滿街都是的海報，羅特列克和蒙馬特一起成名起來。

羅特列克出生於法國貴族之郡艾比（Albi）的富庶家庭，父母是近親聯姻，羅特列克一出生便體質不良，有鼻腔問題，講話僅能掀單唇，聲腔高亢。他十三歲時左腳斷傷，十四歲右腳又受損，影響成長，身高僅至4呎11吋，且因腳疾而靠拐杖行走。不過羅特列克有其幽默，他認為挂杖可以使別人不會誤會他是侏儒。他沒有父親健美的體格，但卻承繼了父親不遜的精神和變裝的喜好。此外，他還是美食家，自己編寫描繪食譜。據說，法式巧克力慕斯甜點還是他發明的，他在私房筆記中命名為「mayonnaise au chocolat」。

2001年由路赫曼（Baz Luhrmann）導演的電影《紅磨坊》（*Moulin Rouge*），劇中歷史可考的人物便是由哥倫比亞喜劇演員拉奎扎莫（John Leguizamo）演的羅特列克，劇中人物熱情善感。真實的羅特列克也的確很像誇張的漫畫人物。他身材矮小其貌不揚，但與人為善，具高度幽默和冷眼看世情的本能，許多漂亮的歌舞名媛都讓他畫出幽靈巫魅的一面。例如，歌星葛兒伯特（Yvette Guilbert）

以拖地長裙和黑長手套為造形標誌，1894年羅特列克替她的唱片設計封套，只畫出兩隻鬼魅般的黑手。

羅特列克在藝術上十分欽佩當時的前輩藝術家馬內、竇加，外來資訊方面吸收日本浮世繪版畫，但讓他在當時具有「現代性」的條件，則與第三共和的社政風氣有關。1881年第三共和通過解禁，曾被視為反動的政治漫畫重獲自由的空氣。另外，社會新聞最關心的兩大議題，便是女性和低層勞動者的世界。羅特列克融合竇加的粉彩和日本版畫的平面式設計，配以誇大而冷峻的漫畫造形，再以女性和低層勞動者的世界為主題，精準地滿足了大眾文化的需要，也切進了文士們的日常話題。

除了咖啡館、酒店、歌舞廳，蒙馬特還有些具執照營業的去處：「Maisons closes」，也就是青樓妓院。羅特列克畫妓院的無名女人，比馬內畫《奧林匹亞》的聳動還要聳動，他畫妓院女同性愛，也畫掀裙露底的肥老妓女。不過，當時的藝壇已見怪不怪，巴黎沙龍媒體並沒有聲討過他。1893年他開展覽，更獲得正面的藝評。記者兼小說家傑弗魯瓦，曾在《正義報》創刊之際便開始活躍，他專門研究印象派，也關心新一代的藝術家。他在1983年2月15日的《正義報》介紹羅特列克：「惟有藝術家銳利的目光，才能透過人物姿勢，反映出該人物的生理和社會

簡歷。」他認為羅特列克引導群眾參觀舞會、夜生活、進入妓院內部，不管是善意嘲弄或過於殘酷，畫家還是公正而不帶情感地呈現生活面。針對世俗所稱的頹廢，這位作者視為：「這種罪惡哲學還是具有道德臨床教學的示範價值。」

不管羅特列克真正的想法如何，因為他擅長畫邊緣人物，如酒吧常客、舞女、馬戲團、妓院女子，文字工作者容易從當年人道主義的角度解讀或昇華其精神。然而，從今日人道主義角度再閱讀，羅特列克對無知青樓女子的寫真，如果是紀實的話，他似乎尚未意識到人權問題。因為青樓女子無名，沒有社會地位，所以失去了個別性，在羅特列克筆下，她們雖寫實，卻又表徵概念的全體。羅特列克生前，這些青樓主題作品已供畫商放在藝廊內室，保留給特殊客戶選看，只有 1896 年所作的十一個石版，有關她們每日的生活誌被公開出版。羅特列克無意偽善，但以他的精神狀態看之，他對妓院題材的興趣是思潮所議時潮所趨，未必是人道關懷，或是什麼道德臨床教學的示範。自然，他更沒有因畫面題材或人物，而產生嚮往或謳歌的心態。創作上，他能保持冷酷的客觀性，面對兩個不同流的世界，他都可以等距地冷眼觀看。

至於畫浮華世界的名伶，羅特列克採取漫畫式表現，

以幾筆粗獷的線條，敏感地抓出個體的特殊性。蒙馬特的高級女伶是蒙馬特的重要文化觀光產品，燈光底下的名女人，不僅技藝出眾外，還懂得自製標籤尋求行銷。金髮白衣的梅・米爾頓之外，頭頂以小羽毛帽為標誌的珍・阿薇兒，也和羅特列克私交甚篤，羅特列克成為她的造形師，成功將她推上舞台焦點。相對於珍・阿薇兒的小羽毛，戴黑長手套的歌星葛兒伯特，在羅特列克的媒宣下，則打響幽靈式的歌聲魅影形象。風華的舞者瑪雪兒・蘭杜（Marcelle Lander），跳舞時一定飛旋出黑衣裙內的桃紅襯裙，粉紅底裙遂成為她的招牌之一。遠從芝加哥西郊到巴黎發展的露易絲・富勒（Lois Fuller），以雲袍水袖的快速旋轉視效聞名，許多藝術家試著捕捉她的動勢，羅特列克一人就作了六十幅以上的石版畫。另一個蒙馬特創作者喜愛的主題是馬戲團。馬戲團的雜耍是當時的大眾家庭娛樂，不像歌舞妓廳有種種限制。 1878 年，當時有名的法朗杜馬戲班（Circus Fernando）由戶外搬到室內，羅特列克在 1890 年之前，極愛前往素寫這個童年所好。在生命後期，接受醫療之後，他想動筆再畫的主題，也是馬戲團。

　　羅特列克長年酗酒，進過精神療養院。 1899 年畫了最後一幅《鼠舖》，色彩腐豔糜爛，已具凋敗之氣。他最後病竭於平生第一個女人之家──母親的住處，享年三十

七歲。至於頹發時期的蒙馬特文化，壽命更短。自 1890 年開始，象徵主義便起義，世紀末的象徵主義文藝創作者用唯心論取代了頹廢主義者的感官論，他們以精神上的純化扭轉了頹廢主義者的不歸路，主張性靈兼具的新論述。

蒙馬特的文藝風情在 20 世紀初，逐漸被觀光發展吞噬。當蒙馬特愈來愈有名，觀光客愈多，旅館房價地產則日趨昂貴，藝術家只好遷到更便宜的蒙帕那斯區（Mont-parnasse）。在 20 世紀前期，巴黎是藝術首善之都，吸引著各地藝術家前往。然而，整整一百多年來，再也沒有一個文藝特區的文化魅力比蒙馬特吸引人，即使是紐約的蘇活，以及後來以蘇活倉房式為藝術村的小蘇活們，都仿擬不出當年蒙馬特獨特的紅塵式人文風情。

## 再見・蒙馬特

藝術家不是為著悲情形象而誕生。蒙馬特和巴黎，從 19 世紀末到 20 世紀初，塑造了近代藝術家的生活形象，但近百年來，藝術家們都努力在逃離波希米亞悲劇式的宿命。經過 20 世紀的兩次大戰，藝術家們尤其發展出他們面對生命和生存的新意志力。自第一次世界大戰開始，藝術家又新添了蘇黎士的達達風格。第二次世界大戰期間，

歐陸藝術家展開了遷移和尋道性格。戰後藝術家，在紐約群棲時，則又不免曼哈頓化。這些，無不呈現出藝術家面對現實所折變出的新生機。

藝術家的形象被意識化，只是人們自製的幻覺。藝術家有其個別性，時代和生態對藝術家影響也甚大。其選擇的生存空間、人事氛圍、生存模式，已使「藝術家」不再具固定的集體形象。悲情或瘋癲的形象訴求，在今日很可能會被誤解成矯作或不合時宜了。面對不同的歷史時空，面對自己特殊的生存境遇，藝術家和其作品，還是會呈現他們和其所處生態的關係。早期的藝術家工作室表徵了藝術家的生態，現在工作室的定義改變，藝術品出現的地點等於藝術誕生的狀態。但對藝術家或觀者來說，尋找或製造一次又一次的藝術凝聚點，卻是大家不曾斷過的夢。

1970～1980年代的蘇活，在藝術家和畫商的共同經營下，造就出藝術特區的生產特色，也吸引過外地藝術家前往，但他們目中筆下甚少出現蘇活人文生活景觀，要靠其作品再現當年蘇活文化並不容易。當代藝術家更是以全球為家，四處造訪藝術部落，更不易在短暫留駐中，深入地記錄斯時斯地的生活風情與其歸屬的藝術社區文化。近十多年來，世界各地的藝術村崛起，柏林和倫敦也曾競為新的國際年輕藝術中心，而各地方的藝術社區更是如春筍

北京798大山子替代空間裡附設的咖啡室和其設計規劃。

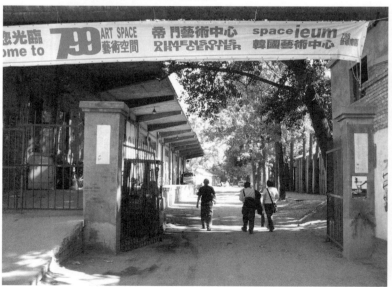
2005年，北京798大山子社區裡，外來的新投資藝廊群。

般興起。 21世紀初，北京新興的798大山子藝術區，以北京小蘇活著稱，集中了來自各地的藝廊群，成為有名的華人藝術活動社區。工藝村也是一種群聚藝術工坊的社區形式，美國南加州的聖地牙哥藝術村，便是非常觀光式的長期經營法，但完全看不到藝術家私人的生活面。其他更多短期的藝術村，人來人往，來自他地的藝術家，參與在地活動，此乃屬於認識和交流的展覽性質。

若要再從藝術家作品重新拼貼一個文化據點的歷史人文，地圖裡沒有藝術家生活的影像，而藝術作品裡沒有鄰近的人文氣息，沒有一條讓人追憶或想像的路線，實在不容易成為一個未來的文化景點。愈來愈多新起的文化政策性藝園區規劃，逐漸趨於一種文化觀光產業的期待。然而藝術家群聚，若只是為了製造文化景點，那真是一種「藝術動物園區」的打造心態。

迷人的文化區，的確需要一群具有多元特質的各地人士，願意自自然然地認同一個原來不醒目的小地方，願意用多彩多姿的「人物」特色去建立地方風情，而這種魅力是無法用金錢、權勢、計畫去刻意打造的。沒有當年蒙馬特的人文生態，就很難擁有上述這些色彩的同時存在，雖然百年來，許多藝術家都想仿擬出新的蒙馬特，然而，蒙馬特是和羅特列克並存的，就像聖維多山是和塞尚（Paul

美國加州聖地牙哥觀光性質的藝術村。

Cézanne）並存，亞耳和梵谷並存，大溪地和高更（Paul Gauguin）並存，亞維儂和畢卡索並存。當代藝術家如果逐漸只能跟國際機場並存，那應該是完全不同的一種生活章節。除了追求經濟效應之外，一定也有一些藝術家，仍然在他們選擇的山巔水畔或看不見的鬧市隱區生活，用時間建立出他們特殊的人文氣質。

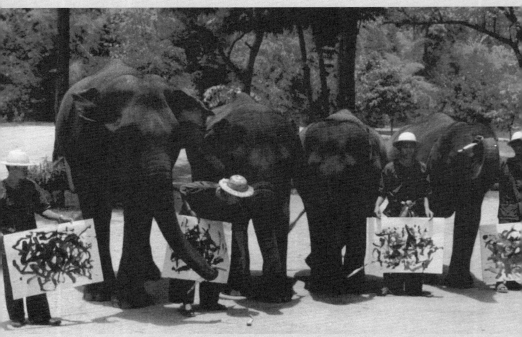

由 Vitaly Komar 和 Alex Melamid 籌建的泰國「大象藝術學院」學生和教練。 1999 年在威尼斯雙年展蘇俄國家館展出。

# 藝術家的身分異化

## 3 ABOUT ALIENATION AND IDENTITY

1999年威尼斯雙年展的蘇俄館，展出了一個「藝術團隊」，這個藝術團隊和其作品背後，指出了兩個當代藝術的要點。一是何謂藝術家，二是何謂藝術。這個團隊展出泰國「大象藝術學院」（The Elephant Art Academy）的學生作品，藝術家是泰國大象，作品是牠們用象鼻子畫出來的抽象畫。如果這個團體是在別的地方表演，可能只是純娛樂，但由現代抽象畫之祖國，擁有康丁斯基（Vassily Kandinsky）的蘇俄，在威尼斯國家館裡展出，其背後的藝術意涵就相當複雜。

將近一個世紀，「何謂藝術？」和「何謂藝術家？」不斷被討論。如果，每一種職行都能歸分或勾勒出一些集體性的面貌或特質，藝術家，是如何被想像的？他們在歷史性與現代性的生態裡，社會角色有那些不同？而今日的當代藝術家，身分與條件又是如何形成的？倘若，接受藝術家這個名詞不是一個固定指稱詞，藝術家的異化狀態，與其外在的社會動態便息息相關，那麼，藝術家的異化歷史，便足以構成一部藝術家史。

## 異化這個專詞的演替

當代很多藝術家用牛、用豬、用羊的生態行為，作為創作的道具或替身。無論是仍然對蒙馬特式的藝術基因富有幻想，或是以大象也能作畫，牛羊豬也能行為，作為幽默的自嘲或引喻，只有藝術家們能體會到自己面對的生活實境。1965 年出生的比利時藝術家，在 2005 年參加了北京 798 大窯爐展場，作品為《藝術農場》，便在豬皮上作畫，養豬也養畫，更是尖銳地提出藝術被養殖的生態。

要把藝術史還給藝術家，須先看藝術家的身分演替。藝術家怎麼活下去的生存模式，是改變藝術生產形式與面貌的主要動力。從「異化」（Alienation）一詞的異化開始，藝術家的身分異化，也揭開了藝術和社會的關係。誠如當代文化界的常言：藝術家是文化風潮與時代變化的晴雨表或感應計。藝術家與其產品被社會機制看待的演變方式，也是藝術家身分的流變所在。當一地出現一些文化觀點，開始論及當代之藝術，可視為一種文化產業、或是文化政策的一部分，或是階段性文化代表形象時，通常便是藝術家正被無形異化的徵兆。在追逐這些訊息的同時，藝術家已在一種異化的狀態。

藝術家，是藝術的生產者，藝術、藝術家與社會之間

當代很多藝術家用牛、用豬、用羊的生態行為，作為創作的道具或替身。此圖攝於 1999 年威尼斯雙年展綠園城堡。

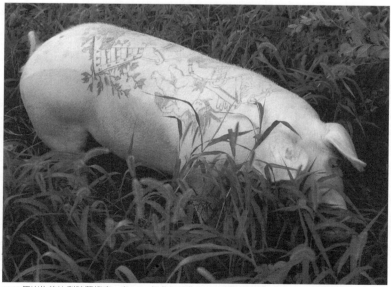

1965 年出生的比利時藝術家，在 2005 年參加了北京 798 大窯爐展場，作品為《藝術農場》，尖銳地提出藝術被養殖的生態。

的關係之互為異化狀態，推動了文化生產史。在當代，究竟該如何定位藝術家？如何理解藝術家？如何面對這個概念已異化中的職行專詞？並且如何從這個異化的行動、過程，乃至狀態產生後的生態，看到藝術文化與社會意識的關係？此思考，當是面對當代藝術的一個重要角度。

在論何謂當代藝術家之前，先討論一個有關個體與他者、群體，以及機制相關的名詞：「異化」（Alienation）。「Alienation」，在廣泛詞義上，有他者、異化、疏離、敵意、對立等意涵。「Alienation」在法學、宗教、哲學、社會政治、心理學與多元文化上，也有不同的指意與意涵發展。在法學上，它有放棄、讓渡某物，做為妥協性的交換，或是，在奴隸合法的制度中，將人如物品般地轉讓。在宗教上，這個字則常被用於「隔離」。根據聖奧古斯丁（Saint Augustine）認為，人最大的終極處罰，是與神隔離；新教的喀爾文（John Calvin）也指稱，人疏離神是最大的原罪。至盧梭（Jean Jacques Rousseau），他把這個字導入哲學領域，界定這是個體主權對社群的讓渡，以便能成為社會的一份子 。在他認為，在自然法則裡，個體內化的部分，或謂基本人權，是不能讓渡的，而人在逐漸社會化的過程，才有不公平的問題出現。因此，自然人無人權問題，社會人才有人權問題，人的自我異化乃在於社

會行為的出現。

　　盧梭的論述被視為現代思想的重要源頭，他開啟了個
人與他者之間的差異發生，使人的宿命脫離神學的管轄，
回到人間生活模式對人的根本影響上。德國古典哲學也把
這個異化名詞用在人的精神外化過程。例如，黑格爾（G.
W. F. Hegel）繼費爾巴哈（Ludwig Feuerbach）物質性的
提出後，將人與神的疏離關係，轉到人與人的疏離關係。
1844年，馬克思針對黑格爾與費爾巴哈的批判分析，則
把這個名詞帶到政治性經濟的領域。在馬克思的哲學經濟
論裡，此字乃用來指稱私人擁有，被剝奪與割讓的狀態，
特別是指勞工生產的異化狀態。生產者的異化狀態，被主
張人本與人道主義的馬克思，視為唯物史觀的社會現實。
他的無產階級革命主張，也是基於對工人的被剝奪狀態不
滿而揭旗的聲言。

　　19世紀中期，在社會思想革命的年代，文藝上的社
會寫實主義也隨之興起。庫爾貝（Gustave Courbet）的
《採石工人》一畫被視為藝術史上邁向勞工現實的重要之
作，它不僅反應了當時歐洲社會思潮，藝術家亦以社會參
與角色，為邊緣者發聲。人因與外在生態疏離而產生精神
異化，在舊俄時期的文學作品也常見，例如杜斯妥也夫斯
基（F. M. Dostoyevsky）的《死室手記》，以及一些基層

社會人物的描繪，均有細膩的陳述與反思。中國 20 世紀軍閥時期，老舍的《駱駝祥子》也同樣呈現小人物對變動社會的極大無力感。疏離感的誕生，與生活核心價值的流失有關。當個人無法接受主流潮勢，或主流社會容不下邊緣個體時，疏離感便會產生。

「Alienation」更激進的演變，則是後來存在主義的出現。存在主義，用此字來形容個體與外在群類社會，無法相融或產生對立的感覺與情緒，且進一步地，以揚棄道德與權威這兩種來自社會的束縛，來面對無法掌握的外在世界。存在主義文學裡，卡繆（Albert Camus）與沙特（Jean-Paul Sartre）的作品，人物均明顯異化，甚至以非人的狀態，來抗拒那個所謂人的世界。在藝術上，從超現實主義、達達主義到觀念行動藝術，其前衛性也與這個疏離或異化的概念有關。藝術家以社會邊緣角色，拒絕道統、權威、體制，排拒這些權力生態的龐大主流勢力。基本上，此乃基於無力感而迸生的不妥協、不讓渡，但未必意味具有改造或重建的意圖與能力，因此也常帶著虛無主義的色彩。

與人文主義有關的科學領域，屬人文精神分析的心理學，則用「Alienation」來形容個人精神失序，無法以正常行為能力面對社會的狀態。在先決條件上，這是個人內

在與外在不適的結果，也是潛意識與意識間的遷移過程。這種轉變上的挫折，使「Alienation」又與遷移（Migration）產生連結，間接指涉個人在陌生的社會或生態環境裡，因遠離原生地帶而產生的精神疾病。而從另一對立方位上看，其間所包括社會群體下意識裡的偏見與歧視，不免也有著疏離或排他的相關行為。

在全球化的今日，針對移民或移居者對生態的心理反應，此名詞又擴展到因移民而產生的身分課題。例如，在美國移民居留證上，用的便是 alien，以示與公民不同。「Alienation」與「Migration」之間產生連結關係後，也表徵人與外在的關係，已從個體與家庭、部落、城邦等社會關係，發展到更大變異的大單位對立，而這個小單位的個體，也從主體變成客體，甚至被視為外來者。於是，個人內在的大宇宙因為生存方式的日益龐雜，不斷被削減，以便成為類群中的一員。從前，人可能只有族群或社區間的問題，現在已是人與全球村的問題了。在電影裡，相對於地球人，alien 又被指為外星人，是異形，同樣也明顯地呈現此字的對立、排他、陌生等非中心的被視方位。

「Alienation」這個字有許多詮釋上的演繹，許多相異的學說或文藝流派都用一方之見分享了這個字彙。本文採用的是具狀態意涵的「異化」，視異化為相對性的、對立

式的疏離（Estrangement）。藝術家要從原來世界的生存方式，面對與適應新的世界與其生存法則，他只好異化，而異化有二個方向結果，一是仍然無法擺脫新類群的生活法則，二是繼續抗拒新類群的生活消融。在調適或拉拒之間，介入者終究不得不面對新的自己，或是新的生態。

## 藝術家身分的前塵演變

在與遷移或游牧有關的這個「Alienation」現象上，當代藝術家面對一個新的課題，也就是藝術家如何在異化中生存。事實上，「當代」這個時間，一如所有歷史上的「當代」，不斷地呈現出新舊交替上的各種異化衝突狀態。從16世紀發現的年代開始，神權與君權薄弱之後，宗教革命與社會民主化運動裡的各種思潮，便基於這個文藝思想界裡常被使用的「Alienation」，以敵對角度（antagonism）而蔚成一種前衛性格。對風潮敏銳的年代代表性藝術家，不管他們是主動異化或被異化，很少不去顯現這個叛逆或敵對的特質。

從過去社會生態的變異，便可看到藝術家的身分異化過程史。西方歷史，在中世紀之前，並沒有藝術家這個身分出現。在自給自足的社群社會，每個人都具有手工生產

的技能，藝匠的出現，則要到人們有了市集交易的行為，有了比貨的生產競爭之後，手藝精巧者才逐漸擁有一點名號。至於中國歷史，藝術家的身分高低，長期附屬於文人意境的高下，民間藝術者與文人藝術家的世界不同，甚至在文人六藝當中，藝術還在詩書之後，屬休閒精神上的才藝，而非智識思想的重要表現。

西方的藝術家有一段自由人的歷史經驗。中世紀的十字軍東征，曾產生了一種遊民族群，也就是農耕固定生活之外，一些憑一技之長四處討生的自由業者。另外，中世紀時期，藝與術是一種等號，甚至江湖煉金術士都屬於藝術業的領域。這個生態，使藝術工作者兼具了社會遊民的邊緣身分。他們慢慢脫離木匠、鐵匠、金匠、建築工等一般生活工具生產者的角色，而改變其身分的條件是，他們必須擁有優異的手工技藝，以便吸引日漸擴張中的貴胄團體注意。這些身懷奇技，非奴隸非農奴的自由行者，可以被稱為當時社會的前衛生活者，他們用技藝換取社會夾縫階層裡少見的一點點自由生活。

中世紀的藝匠沒有自己的招牌，藝術家的名字也沒有進入藝術的歷史，歐洲在14世紀進入文藝復興期開始，藝術家才因其專業技能，而在社會上有了特殊的身分位置。原來的藝匠主要服務於政治場所與宗教場所，在文藝

復興的人文主義影響下，新興的中產階級致富之後，也會開始贊助藝術家，請他們為其住家、禮堂、墓園雕飾，提供他們短期或長期的工作機會。但這些工作並沒有什麼保障，而藝術家們之間，亦無任何結盟或公會組織出現。以14世紀當時最具商業都會結構的佛羅倫斯為例，其屬於公會的職業組織除了各商業外，鐵匠、木匠、石匠等工人也都歸屬公會內的小行業，唯以美術為技的藝術家仍然在社會組織外。彼時，藝術家的生活資源來自委託製作，作品生產來自贊助者要求。例如，有名的北義大利佛羅倫斯的麥第奇家族（the Medici），便是當時藝術文化的最大贊助者。而能夠獲得教會或富豪支持的藝術家，自然有一段時間可以擁有較安定的生活。

從藝術史上擁有具名的喬托（Giotto）開始，以至繼起的文藝復興三傑，達文西（Leonardo da Vinci）、米開蘭基羅、拉斐爾（Raphael），文藝復興時期，藝術家最大的身分奠定，便是因其形式風格的影響，形成子弟派別，且因贊助者品味與金錢的支持，而使個人與其生產品有了社會價值。尤其畫家，他們脫離一般實用藝工的行伍，變成一支能夠靠生產圖像，以便對歷史、傳說、文學作新視覺詮釋的技藝文人類型。而後，又因為有了門生習藝，也形成具年代影響性的美學品味提供者。

　　接受贊助與委託的藝術生產者，在美學上雖有自主與階段性的研發，但同樣也因為富豪品味的追求，而譜出一段與王公將相慾望有關的歷史圖像。因為王公富豪對藝術的特別保存，傳統的藝術史便跟著宗教的宣傳功能、人文主義的異教品味復興，而後步入巴洛克的氣派誇張，乃至洛可可的精緻繁瑣。其間，最好的藝術家們也被賦予「大師」的特別身分。儘管這些藝術家逐漸注重技術之外的學養，但多數的藝術家，生活是介於上層社會與下層社會之間，一方面與有權有勢的贊助者來往，一方面又有個人創作的精神狀態與不穩定的生活危機。

　　中產階層興起，也為藝術家開啟另一大群新的生活支持者。16、17世紀，更多藝術家是為中產階層作畫。他們畫肖像、畫日常生活，開啟庶民生活進入視覺歷史。例如，16世紀以後的尼德蘭畫家，因政治動亂，教會支持的繪畫工程愈來愈少，宗教上的新教擁護者反偶像描繪，因此，靜物畫、風景畫與日常生活畫逐漸成為隱喻精神生活與記錄現實生活的主題。

　　從16世紀到18世紀之間，藝術家開始發展出一種新的功能，他們是有技藝的文化人，也是當時生活影像的記錄者。藝術作為一種精神生活的再現物，使這段時期的作品呈現出藝術家所屬年代的氣質。例如，繼16世紀中葉

法國喀爾文的宗教革命，清教徒的制慾精神影響了荷蘭一帶的庶民生活。當時荷蘭庶民以商人、農人與海員為主，而且多改信新教。至 17 世紀，地方藝術家雖然少了天主教國家支持的國營工程，但新興的中產商人卻開始收藏繪畫，因此有了「藝術市場」的新生態。17 世紀，荷蘭藝術家林布蘭（Rembrandt van Rijn）具有生活經驗的宗教氣質作品，以及哈爾斯（Frans Hals）庶民歡樂的居家生活圖，均能迎合中產階層的清教徒品味。1904 年，德國的馬克思・韋伯（Max Weber）出版《新教倫理與資本主義精神》一書，便特別指出 17 世紀林布蘭的作品，頗能呈現藝術家的精神信仰，並且也能獲得地方品味的認同。[1] 從視精神性的勞動生產為自我救贖的生命天職，到因勤勞致富而邁向資本主義之途，韋伯一書從宗教信仰的角度，詳述了社會價值信仰，以及文化生活品味的出現，而針對藝術家，也指出他們因精神生活革命，亦逐步滲入社會的新生角色。

繼宗教上的思想革命，另一波也對藝術家角色具有革命性改變意義的階段，是伴隨工業革命的民主運動思潮。進入 18 世紀後葉，歐陸社會已隨中產階級的勃興，進入

---

註 1：參見 Max Weber, *The Protestant Ethic and the Spirit of Capitalism,*1930. Translated by Talcott Parsons, London and New York, first published in Routledge Classics, 2001. pp. 113-115.

現代社會與民主社會的新衝突年代。在民主革命思潮中，藝術家不乏參與政治活動者，並開始描繪抗爭或擁護的事件。他們畫歷史事件，把個人意識與觀看角度放在畫面處理上。不僅個人的畫風不同，藝術家的社會意識也分別有異。新古典主義的法國藝術家大衛，畫了《馬拉之死》與《拿破崙加冕圖》；浪漫主義的西班牙畫家哥雅（Goya），畫了《1808年5月3日》；1818年，法國新巴洛克浪漫主義藝術家傑利柯（Théodore Géricault），則以自由主義的觀點畫了《梅杜莎之筏》；1824年，法國的德拉克洛瓦（Eugène Delacroix）則以古風詩意的方式，畫了新聞事件的《巧斯島上的殘殺》。這些作品猶如歷史記事，但也表露了藝術家們觀看社政事件的個人角度。

18世紀到19世紀，法國已將知識界讓渡給英國和德國，但它的革命思潮運動，最大的文化遺產，則是紛爭不已的藝術成就，並且「現代化」了藝術家的角色。民族與民主自覺，來自於民生受挫。如果說，發展到19世紀中葉最激進的社會新論，曾經以馬克思與恩格斯（Friedrich Engels）的人道主義為本，提出為工農階級發聲的政治經濟學與共產理想，當時的藝術家當中，也產生了描繪具有宗教情懷之農民生活的米勒（Jean François Millet），還有畫工業革命亂景下的低層生活者的杜米埃（Honoré Dau-

mier）。杜米埃作品的先進處，是他開始抓住現代人的常態，尤其是疏離寂寞的那些人群。這段時期，社會寫實主義藝術家脫離甜美華麗的美學品味，轉入社會陰暗角度，開始了「藝術為社會而藝術」的新使命感。而在同時，另一支藝術亦發生了。19世紀中葉之後，如同當時社會思潮的抗爭，在處於無產者與小資中產者的矛盾之間，藝術界亦出現了擁護布爾喬亞品味的印象派。

現代主義藝術，一般從印象派的興起算起。早期的印象派畫家，因為有了藝術結合科學的新技理由，「藝術為藝術」，使這支現代主義藝術家避開激進的社會風潮，得以用新的藝術面貌，再次與具有贊助能力的小資產階層產生新關係。從19世紀後葉開始，藝術家表面上以藝術形式革命的方式建立藝術本身的歷史，另一方面，卻因為過去大工程委託贊助的機會減少，中產階級成為新的支持藝術者，他們也與中產階級站在一條線上。這是繼17世紀荷蘭藝術作品商品化之後，更大規模的藝術資本化，不僅有了沙龍、畫商、藝評等仲介出現，藝術作品的價值，也不再是藝術家個人的精神與勞動生產力的直接回收問題，它們逐步變成一種可炒作變價的貨品。

19世紀末，藝術家們已產生職業上的階級層次，成功的藝術家繼續能接到大的新興建設場域的案子，未成功的

藝術從工藝出發，一直是藝術家固有的傳統身分。圖為加拿大北美印地安保留區的木雕圖騰工作坊。

藝術家則過著波希米亞式的浪居日子。也有一手拿著共產主義社會革命言論，一手卻畫出奇麗頹靡之裝飾風作品的藝術群，他們亦發展出藝術在於改善生活品味的主張，使工藝設計成為新的藝術前衛運動。[2] 從世紀末象徵主義、前拉斐爾派、維也納分離派（Vienna Secession），到 20 世紀包浩斯（Bauhaus）的誕生，藝術家們從古老風情走到現代生活品味，他們均佔有藝術史上的前衛地位，但也迎合主流世風的需要。

註 2：參見 Maynard Solomon, *Marxism and Art, Essays Classic and Contemporary*. Section 2, William Morris' Art, Labor and Socialism. Wayne State University Press, Michigan, 1979. pp. 79-96.

前衛藝術家與資本家或當權者的衝突，最常見是當權者的撤畫、撤展，但藝術家除了一時有活不下去的精神與現實挫敗，也未必是輸家。20世紀，墨西哥壁畫運動的主要藝術家里維拉（Diego Rivera），在同儕中有一爭議處，是他一方面支持下層社會革命，一方面也接受上層社會的承包案。最戲劇化的一個故事，是他接受美國資本大家洛克斐勒家族的約邀製作壁畫，他畫的內容嘲弄了資本家們的嘴臉，工程尚未完成時，小洛克斐勒要他修改，他卻執意不改，他對小洛克斐勒說：「這是我的作品，你無權刪改。」小洛克斐勒回答：「這是我的牆面，我要改就改。」

這些演化過程，可以看到藝術家這個身分，在進入20世紀後，已經累積了不少歷史的社會基因，他們是遊民、是藝工、是文化人、是記錄者、是商人，是社會運動參與者。他們既是工人，也是資本化過程的一份子，他們在精神與現實中既反對也參與，逐漸形成雙重或多重異化的狀態。

## 當代藝術家的多重異化

近代，因藝術的生產途徑與分屬關係，當代藝術家進

入多重異化的生存狀態。這些藝術家的新社會關係，包括贊助者、投資者、官方支持等影響。對於文藝贊助人逐漸成為藝術家的生存來源，法國學者波赫迪厄（Pierre Bourdieu, 1930- ）曾提到，他為了出一本書而尋求民間企業資助，為的是資料，而不是少得可憐的資金。但他承認，許多激昂慷慨的反對者，面對文藝資助是毫無抵抗力，就如同「沒有接觸過微生物的機體，缺乏免疫力。」[3] 這份感觸，也道盡藝術家面對資助的為難情境。

理想上，藝術家成為一種職行名稱，在定義上，應該是指藝術家能以自己的產品，達到一種他要的生活方式，即便他選擇一種樸素的生活，他也要努力達到收支平衡。19世紀中葉，梭羅（Henry D. Thoreau）在其《湖濱散記》一書，首論經濟，細算生活開支，便顯示出，即使要選擇隱居般的藝術生活，藝術家也要先算一算開銷，看自己能不能有尊嚴地自給自足過日子。

當藝術家開始講求藝術自治之後，他們要為自己的內在需要創作，而個人的內在需要不容易馬上變成市場藏家的立即需要，所以，在以藝術生產作為自給自足的生活方式上，便出現了困境。另一方面，早期傳統概念中的藝術

---

註3：自由交流，By Pierre Bourdieu and Hans Haacke，桂裕芳譯，三聯書店，1996，頁14。

家性格，常給予人們固執、生活無紀律、或不善經營的印象。他們要製造的產品，在經費與時間上又往往超乎自己的現實能力，因此，除了家境較好的創作者有了家庭成員當作贊助者，其他的人若沒有贊助者出現，則有極大的可能被社會邊緣化。

　　近代社會，主要贊助者已不再是教會或王公貴族，而是民間的資本家。民間的資本家願意贊助藝術，一種是當慈善，一種是當投資，兩種加起來，則增加了新興資本階層者的文化形象與事業再擴張的效益。對於現代化過程中的資本階層之人格，近代人文社會學者多有研究意見，其中，前述馬克思‧韋伯的《新教倫理與資本主義精神》，則源自班傑明‧法蘭克林（Benjamin Franklin）的看法，指出西方資本主義中的贊助或回饋群眾之精神，是有道有為地，能賺、能用、能捨、能給。[4] 進一步遠溯，作者以宗教改革家馬丁‧路德（Martin Luther）對「天職」（Calling）一詞的演繹，解釋西歐中產階級興起，是以世俗生活之職業勞動，作為一種營生與制慾的現世信仰，以積極與自修代替贖罪券與苦修形式，以期進入未來的天國。馬克思‧韋伯的看法，詮釋了一些成功的資產階級人士，願

註4：同註1，頁14-17。

意回饋社會、贊助貧弱邊緣者的善行動機。

　　另一種投資性的贊助者，則是以投資態度先行買單。在當代藝壇，白手起家能致富的藝術家，其「大師」的手法不在於他的技藝，往往是其藝術行銷的能力。他能讓投資者有意願，投資未完成的作品，展示前，以未上市的低價預先擁有。這些投資者也會自己再下媒體功夫，提高作品價值。另一方面，藝術家亦尋求一種應對方式生存，當他們有了名聲之後，也會自己經營自己的藝術事業。若是獲得非營利性單位，在文化工作上必須請藝術家製作新品時，一些機伶的藝術家會以響應的態度參與，而後再藉巡迴展出機會，提高作品價值。這種情況是，藝術家不用全額提出他的製作成本，但他可以經營出他的利潤，他還是作品擁有者，他創作的方式傾於隨機代換形式，作品可以有系統的組合或拆解，一個構想可以因時因地而調整，由一據點開始，用佔有的觀念，使作品可以適應不同情境，最後建立個人品牌。

　　這多重異化很明顯。在佈展一如佈道的過程，藝術家行銷他的藝術理念，從第一個首展到最後巡迴，藝術家與作品之間的關係已異化，另外，他與贊助者的關係，在作品所有權上也產生相互性的價值剝奪。市價愈高，原作精神愈被稀釋。從支持到典藏一件觀念性作品，這過程一如

藝術家努力先行銷他作品的靈魂，但典藏者拿到的總是作品的屍骨，然後靠市場努力炒作，又把屍骨變成聖體。這就是藝術市場比任何市場更具魔幻之處。

　　至於關於個體的生產力與資本化社會的關係，需要再回到 19 世紀工業革命階段，以便比較出個人性生產與變動中的現代化社會之關係。過去，馬克思的政治經濟哲學已替第一線基層生產者精打細算過，至於今日，新興專業化中的藝術家，所面對的問題與發展，則正好給予馬克思論述一個新挑戰。原先，針對生產者的福祉，卡爾·馬克思在 19 世紀的現代化與資本化社會裡，不斷強調個別化生產與社會化生產的所有權問題。他認為從產品製造的成本到產品進入市場後的價格出現，基層生產者是最被剝削

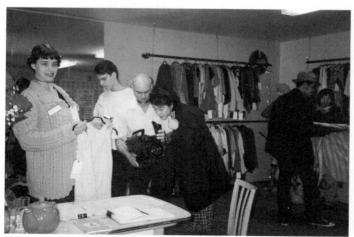

新馬克思主義強調經濟生產線。圖為柏林藝術家在卡塞爾文件展時期，於地下道現場販賣二手貨衣物。

的角色，所賺只能餬口，產品的剩餘價值都進入資本者的口袋，變成新的擴張生產資本。生產者為工作而生產，與產品之間的關係異化，遂使個別化的生產，消融在社會化的生產過程裡。

今日，在商品化社會，藝術家與其作品的生產力和生產過程問題，特殊地也涉及了「異化」以及「所有權」的問題。在當代藝術領域，當代藝術家強調個別化的生產部分，使個體性仍然要與眾不同，另一方面，卻也同時接納社會化的生產部分，認為那是現代性的一部分，不能用傳統的前衛理想來檢驗後資本年代的一些藝術社會化行為。但若要套上這社會化生產的合理性，就不得不論藝術生產的動力，還包不包括藝術家的內在精神部分，以及，當代藝術家是如何看待作品的態度。

針對作品所有權的問題，當代藝術家處於被剝奪與被利潤化的矛盾心態，是一個特殊的文化現象。當藝術家們努力希望其精神性的產品，能擴大品牌地獲得市場的認同時，這社會化的生產部分，又使藝術家具有資本家的精神了。這個境況與17世紀荷蘭畫家的生態不同，因為這社會化的生產部分已變得相當複雜，不是畫家與藏家的單純關係。

專業化產生的多重異化，乃在於當代藝術家新興的生

產模式變動。以傳統手工生產藝術作品的藝術家，他們一則透過藝廊代理，一則自己尋求藏家，但其間能使作品增值的方式，便是具有調動作品原料價格與作品收藏價值的其他仲介催化。文字作者擔任了一部分藝術產品的詮釋工作，社會傳媒也擔任了一部分藝術產品的年代價值工作，展覽機制亦擔任了一部分行政權威的背書工作，新興的策展人角色，也提供了機會、仲介、背書的種種可能。這些相關出現的資料，使具有投資念頭的藏家，願意以藝術愛好者的角色，給予藝術家一些作品原料價格之外，個人想像或精神支付的附加價值。這些投資藏家與過去的委託贊助者不同，他們視藝術為一種量小質大的投資商品，在不斷轉手間賺取暴增的藝術剩餘價值（Surplus value）。其中，最上層單位是拍賣場，他們的成本是累積藏家名單與市場信用，舉辦拍賣會，為藝術家打下新價位的標籤。在這一生態環節，除了藝術文字生產工作還停留在最基層的勞動狀態，計字論酬之外，很難與其他單元同步資本化。

藝術家的生產成本原是可以計算出的。既然藝術已是一種文化生活的產品，不妨就先算產品的原料與工時的投資。產品的原料價格在一地是差不多，所以這不可變資本如畫布原料等創作材料在完成後便固定了，這點在藝術家之間並無多大差異。再以技藝與工作時間來算，一號或一

才的作品，時間花費可以從一秒到數天，這是寫實畫家對抽象觀念畫家最不滿之處。但在市場上，藝術產品未必以工計價，它跟品味有關，藝術家之間的表面身分價值，便在於作品合於那一經濟階層者的收藏與投資品味。因此，藝術家的生產工作，在前期時也是一種被剝削狀態，但他們有累積「可變成本」變成「可變資本」的機會。當他們處於市場熱潮時，可能以更少的成本，獲得超值的利益，這超值的利益不在於勞動，而在於其名聲的累積。此後，藝術家的新身分也與藝人名流相似了，他們以原來的生產力，加上另一種非生產力的形形色色魅力，成為現代化社會的一種新文化藝人。

另一種當代藝術生產方式，是與手工技藝無關，也就是「當觀念也可以商品化」時，藝術家售出的產品是自己的觀念。以觀念裝置藝術家來說，他們進入的不是傳統藝術市場，他們也沒有不變成本的作品，他們類似藝術社會化的中流業者，先有了一些想像的理念出現，用方案的方式，自我投資或尋找基金、展覽機制或藏家預訂的支持。他們在技藝上依賴不同的專業分工，在角色上類似產品製造過程的工頭，另一方面，他們要建立媒體、展出單位，與後繼愈滾愈大的各種可變資本之再現機會。

關於藝術家與作品的相互異化，便是指這類藝術家既

是自己產品精神上的剝奪者，也是自己產品價值上的獲利者。在上述的個人化與社會化的關係裡，藝術家不僅與其生產品疏離，同時在商品化的過程中，離生產品的精神世界更遠。更甚者，當作品僅是一種抽象理念時，也有少數投機者以媒體炒作議題的方式，增加個人知名度，把操作過程視為作品理念。雖然，這過去未曾出現的現象，也可以成為一種前衛性的藝術論點，但在變成普遍現象之後，已很難再以前衛視之。當普普藝術家安迪・沃荷（Andy Warhol）把他的工作室稱為「工廠」時，他已為藝術家樹立了一個身分，而後繼的工廠或分廠製作型的藝術家，他們也往往成為安迪・沃荷藝術理念裡生產出的一種剩餘價值。

另一個也是構成當代藝術家雙重異化的新生態，就是「官方支援」。官方支援不等同「官方資援」，支援是限量性，資援是累積性。在藝術為政治服務的情況，政治體制自然懂得如何配給文化資源。具有國際外交功效的，聚零為整，少數人拿多資源，但在使用上，則往往化整為零，一筆經費發包，一路公辦民營地承包下去，用在藝術生產上的費用只有一點點。總之，再多的資源，也不可能由藝術家自己支配，一層一層下來，藝術家其實除了「名」，形同文化工人，所做的一切，在於完成官方單位的政治資

本與個人經歷資本。

　　當一地的文化官僚體制取得「展覽主導權」時，藝術家已失去一部分自主權。一個應該是自由人，在爭取創作自由之前，卻要先割讓意識自由，這真是以自由自許的個體一大矛盾和痛苦。當代官方若願撥款支持當代新藝術，用意明顯，只是一種對視覺輿論自由釋放的民主姿態，他們沒有理由也沒有必要，去支持連他們都尚未理解，甚至是衝著體制現象批判的各種個人創作觀點。必要時，他們總可以再用另一個官方單位來取締，或假各種行政名目說辭來推諉。而為了迎合票房，官方也往往會步入「民粹化」的選擇。在這個過程，當代藝術家作品的顛覆性格自然消減，而愈進入官方文化機制的當代作品，也就愈邁向精緻化、視覺化、遊戲化、與民同樂的安全路線。一旦經費不夠時，則又出現「貧窮藝術」（Arte Povera）現象，以低廉材質來開啟中下階層者的「廢棄物創意表現」。

　　另外，當代藝術的創作形式不再以平面為主之後，因空間裝置與媒材的特殊技術需要，也使這些藝術家與展覽單位面對要提高產品製作成本的問題。原先，在材質使用上，新達達或貧窮藝術的觀念，只是要顛覆現成物的原有語義，所以在材質與製作上並不考慮其永久性。少數前衛藝術家留下經典思想就夠了，但其影響下的後衛藝術家卻

不得不應變出新的生存態度。

在首展或再製展裡，當代藝術家在非營利「邀展性質」的展覽中，最關鍵的爭取是「材料費」與「藝術費」。前者是他的有形製作成本，後者是他的無形才能成本。站在藝術家的立場，他是在為展覽空間勞動，如果連「材料費」都沒有，他的工作時間就變成完全被剝削了。願意接受這樣待遇的藝術家有三種：一是，他視機會為個人的投資需要；二是，他的表現慾或使命感超越現實；三是，他是非專業，或有錢有閒的文化票友。

第一種在前述文中已論，第二、三類則有另一種生活模式。事實上，的確也有不少藝術創作者不走專業藝術家的路線。由於當代藝術家多擁有學院訓練，為了有固定的生活資源，保持創作的純度，他們多尋求教職，回復有收入的藝術師傅身分。但一如「當代」（Con-temporary）一詞，他們無法像傳統藝術師傅一樣，有可以承傳的技藝。當代觀念型的藝術家，以生產觀念為商標，在教學上能傳道、難傳藝，因此，除非是哲學或社會思想家型的當代藝術家，一般者則除了個人安定生活外，其實很難有承傳貢獻，而如果他們能夠是一個有收入的哲學或社會思想家，那倒不一定要當藝術生產者了。這一類型的當代藝術家經典人物，如波依斯（Joseph Beuys, 1921-1986），在藝術

與社政關係上的傳道成就，已使作品成為一種傳道上的儀式表達工具，其作品的生產方式，則類似巫醫或預言者的過程，其使用過的現成物，因藝術家的思想意義，而有了與眾不同的新價值。

把藝術家回歸到文化創意產業的一環，表面上解決了藝術家面對商機的尷尬，甚至，是很清楚地告訴藝術家，藝術作品應該是一種看得見、具市場開發性的「發明」，而不是那種看不見、僅具有思想傳播性的「發現」。這種回歸一旦成為全面性的潮勢，藝術家的定義又將改變了。

## 藝術家是藝術家身分的主人

總之，藝術家的自然人與邊緣人的部分，因這些歷史經驗而消滅，他們以不同程度的社會性，變成社會的一份子，而愈能在現世成功或獲得資源的藝術家，其社會妥協性是相對性的存在。關於藝術家的邊緣化，不在於他們的社會角色問題，一般而言，他們還比許多社會其他業者擁有特殊與被寬容之處。藝術家的邊緣化，指的是尚未成為資本行列中的藝術家，其不穩定的生活與生產模式，而這邊緣化階段的藝術家，也是與其作品最為親密的時候。然而，在民主化社會，以強調自由與邊緣的特權，充分運用

民間人脈而擁有無形機制力量的藝術工作者也不少。他們一方面享有藝術家為邊緣人的同情支援，一方面享有社會抗爭者的自由特權，一方面又極力以新聞事件將自己置入歷史，這些策略性的身分使用，已非過去概念中的藝術家行徑了。

　　藝術家的身分，當始於藝術家自我的界定。當一個人意識到自己生活裡的一種生產性行為，可以被視為一種具藝術家身分的藝術產品，便有了自己與產品之間的異化行徑。他可用分享或營生或再經營的各種方式，將自己或產品交託到內在生活以外的空間，他與他的作品之關係也因

行遊式的藝術表演者，使藝術家兼具社會自由人和邊緣人的角色。圖為德國卡塞爾街上的演出者。

此而開始異化。這個藝術家身分的出現，是此生產者從自然人邁向社會人的一個標誌。因此，藝術家這個名詞，是具有社會意涵的，他們夾處在精神性與物質性的矛盾追求狀態，並靠個人與社會機制不同的互動機緣，增加出不同產品的剩餘價值，也造成其身分被認同後的新社會階層，並且有了不同高低價值的藝術家分別，使無價的生活精神品，隨時間進入有價的歷史文物行列。

藝術史，是藝術家的歷史。顯然，藝術家與其產品被定位與詮釋的方法和方向，也與社會意識的認同有關。藝術家是遊民、是藝工師傅、是文化人、是記錄者、是社會運動參與者、是文化生產工頭，是空間再詮釋的裝潢者，也是文化資本主義的一份子，也可能是沽名釣譽的文化流氓。在這「藝術家」名詞轉化的歷史路線上，他們從自由自給自足的工具製造或發明者，居家生活的美化者，變成挾藝走天涯的浪民。既曾是為教會、官方、權貴服務的藝術承包業者，也曾是知識分子與社會改革運動者。在專制社會，他們在內容上迎合權勢者的需要，在形式上發展遲緩，但仍具有個人一些美學觀點。在民主社會，他們用個人美學影響大眾對藝術的認知，但也微妙地側身社會主流的一隅，或是肆無忌憚地自製聲名。

從閹割傳統技藝、流放的觀念、自社群中異化，再到

精英分子與中產階級的認同，藝術與權力、市場的關係變
化，可以說是藝術家身分認同的主要因素。其中，若論藝
術家最異化的狀態，或許就是藝術家不知道自己被剝奪的
是什麼，不知道他們與他們的作品，在主動的疏離與被動
的遷徙中，面對的新存在意義在那裡。更無法評斷的新狀
態是，他們也可能以製造事件的方式，販售作品的純粹性
精神，從中獲得新的社會地位。

　　另一種新的藝術家身分也在發生中。 2005 年 9 月在
北京大山子，中國藝術家宋冬為母親趙湘源不廢棄的日常
用品，作了一個「物盡其用」的展覽，藝術家除了藉此回
憶母親，也擬藉這些收藏物質，將母親推到「藝術家」的
位子。這些日常廢棄物，因為藝術家宋冬的回憶而成為藝
術品，又因為成為藝術品，它的原有主人也變成藝術家。
這種代換的觀念，使得這些物質開始具有藝術家想像的意
義，這意義自然是無法真的販售出去。透過母親和她的日
常用品，藝術家的的確確生產了一個展，但這並不意味他
真的生產了另一個藝術家趙湘源。「藝術家趙湘源」是宋
冬的藝術觀念，至於附屬於宋冬私人情感的「藝術家趙湘
源」，是不是被大眾認同的藝術家？這將變成一種邏輯思
考的遊戲。如果是，所有藝術家的母親，未來都可能被定
義成「製造藝術家」的「藝術家」。

什麼是藝術家？並非不能定義。問題是，開放社會正朝向以不去定義，來表徵一種開放的態度。開放社會讓群眾自己選擇所要的藝術家與品味。藝術家交易的代價是，他們可能不再是文化精英，而是愈來愈大眾化的名詞。自然，藝術家也極可能又回歸到工藝設計領域，畢竟，那是藝術家最能表現創意，並能開發出合於經濟產業的生活方式，是藝術和生活彼此最貼近的共存可能。而面對所有仿擬藝術創作的行為時，或許「擁有自覺的獨立思考能力」和「能生產領導性的生活品味」，仍可以使藝術家在當今社會保有一個屬於「藝術性」的生存地位。

2005年在北京大山子，中國藝術家宋冬為母親趙湘源不廢棄的日常用品，作了一個「物盡其用」的展覽，藝術家除了藉此回憶母親，也擬藉這些收藏物質，將母親推到「藝術家」的位子。

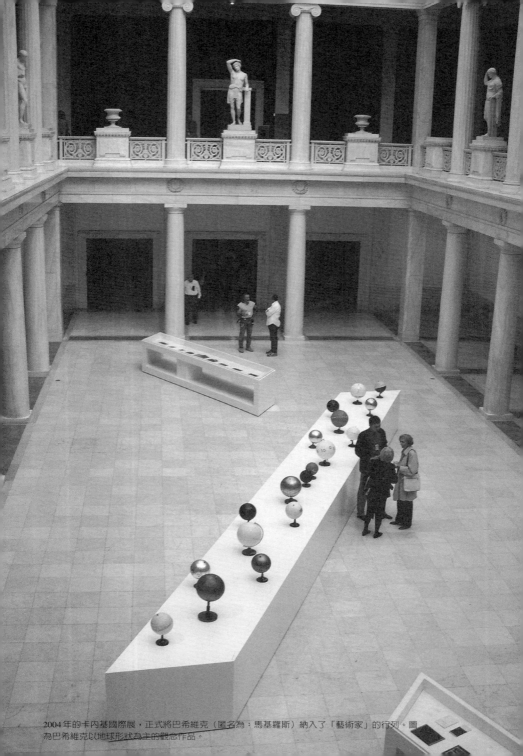

2004 年的卡內基國際展,正式將巴希維克(匿名為;馬基羅斯)納入了「藝術家」的行列。圖
為巴希維克以地球形狀為主的觀念作品。

# 4 藝壇的三位一體
## ABOUT THE TRINITY IN ART CIRCLE

已逝的古巴藝術家菲利斯·貢札列斯─托里斯（Felix Gonzalex-Torres, 1957-1996）曾說：「我傾於把自己當作戲劇執導，試著用角色配置的詮釋方式，將理念傳達出去，這些角色是：作者、公眾、導演。」[1] 當創作等於一種評述，兩者都不再止於一面的文字或圖像闡述，藝壇就不得不用新的態度來看這種綜合展演方式。菲利斯·貢札列斯─托里斯說的是策展型的藝術家，而當代藝壇最非議的，卻是藝術型的策展人。

另外，在藝術的生產線裡，評論者是一個微妙的樞紐角色。他與哲學靠近，會產生美學研究；他與文學靠近，會產生賞析文字；他與社會學靠近，會產生文化批評；他與歷史靠近，會產生藝術史；他與藝術家靠近，會產生藝術運動；他與展覽機制靠近，會產生潮勢；他與政治靠近，會產生文化政策；他與經濟學靠近，可以製造出年代流行品味。如果，不一定使用文本，他也能夠發表一個具個人批評觀點的視覺性作品，那不如將他又回歸為藝術家。藝壇的三位一體，所言的，便是藝術家、策展人、藝評人的角色重疊現象。

---

註 1： *Art Now,* Burkhard Riemschneider/Uta Grosenick, Taschen, Felix Gonza-lex-Torres.

1999年，卡內基國際展為已逝的古巴當代藝術家，菲利斯·賈札列斯—托里斯，重新裝置了他 1995 年的作品《水》。

# 從一位三頭巨人說起

　　法國學者波赫迪厄曾在討論「當前知識分子去向」時說：「為了逃避所謂社會主義制度失敗所帶來的幻滅感，這是一種樂觀的假定，其實也有權力慾望在起作用……，他們走到管理人員那裡去了。」[2] 如波赫迪厄指出，60年代興起了專家兼領導或技術兼管理的知識形象風潮，藝壇也在近四十年間，衍生出多重角色現象。藝術家漢斯‧哈克（Hans Haacke, 1936- ）反映此現象時，也無法堅持這是對或錯。他說：「知識分子進入管理機構，對我們有好處，但管理的首要任務是保證正常運作，而不是思考和批評。這兩種責任是相互矛盾的。我親眼目睹，當藝術界人士由批評轉入管理機制和展覽組織時，他們發生了多麼大、無法避免的變化。」[3]

　　「當代策展人」正是這個矛盾的文化產物。這個名詞在當代藝壇已有多重詮釋，而且，還經常依情境所需，而成為被攻訐或被肯定的對象。儘管有些人指稱「策展人」是近代西方藝壇產物，但在西方藝壇的國際大展模式，已

---

註2：自由交流，By Pierre Bourdieu and Hans Haacke，桂裕芳譯，三聯書店，1996，頁67。

註3： Ibid., pp. 67-68.

成為亞洲爭相效仿的指標，甚至以為是「當代性」或「國際化」的交流管道時，「西方」往往只是一個簡單的反對藉口。就像「民主」也是西方產物，但批評「民主」，不如批評使用「民主」之名的方式和生態。另外，藝壇的三位一體，或僅僅兩位一體，也不是每個藝壇人士都扮演得好，若無天生和後生條件，各司所職仍是最好的狀態。

在 21 世紀初，若要回溯一位混淆藝壇生態的人物，哈洛‧史澤曼（Harald Szeemann）是值得一提的代表。如果不能接受哈洛‧史澤曼的存在過程，很難客觀理解當代策展人在藝壇的功過定位，以及那個無法抹滅的「策展人現象下的藝壇發展階段」。面對藝壇的三位一體現象，哈洛‧史澤曼的藝術工作生涯，提供了一種曾經具有影響性的藝壇進行式。他是個案，但卻造就出一種展覽形成的模式。[4]

史澤曼 1933 年 6 月出生於瑞士伯恩，屬雙子星座。在大學學習藝術史、考古學與新聞學之後，以二十四歲之齡，跨進策展的行業。他曾在一人劇場中擔任演員、舞台設計、畫家等工作，1957 ～ 2004 年，乃以策劃具有人文性與前進性的藝術展覽而活躍歐陸。

---

註 4：有關以下史澤曼介紹，節錄拙作《在藝術界河上》，藝術家出版社，2001，
　　　頁 176-179。

　　史澤曼原來是以藝評者的角色出發，而後才以觀念性藝術家的身分參與藝壇活動。他終身似乎都在進行一個計畫，努力把他的理念在有生之年，嵌進了當代藝術史。而「策展人」這個屬於搞組織的角色，以及可挪用的權力，正好可以實踐他的理想。 1969 年他先提出「當態度變成形式」的概念。嚴格說來，「當態度變成形式」的藝術觀念並不是史澤曼首創，但對藝術趨勢極為敏感的史澤曼，卻能夠整合出 1960 年代中期以來反物質性的創作潮流，為「反形式」、「去物質性」、「程序藝術」、「反描述主義」、「觀念行動」等不同名詞，匯合出一個簡潔的整體表現之現象名詞。

　　作完「當態度變成形式」一展之後，史澤曼脫離體制成為了獨立策展人。次年，他又在科隆策導了「偶發與福魯克薩斯」，明顯地標舉出他所支持的藝術團體。早在 1968 年的第四屆文件大展，由於學運與工運風潮高漲，前衛藝術家佛斯帖爾（Wolf Vostell）曾發

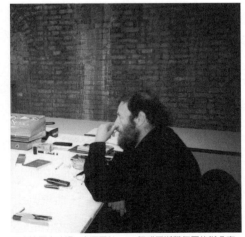

瑞士策展人哈洛・史澤曼於 2003 年威尼斯雙年展的辦公室。

動記者會，公然抗議文件大展的展覽組織不夠開明，排擠前衛思潮。在1970年的科隆展，史澤曼大膽支持了佛斯帖爾與卡布羅（Allan Kaprow）等偶發與觀念藝術家，顯現出他個人的評述理念和支持的美學。

1972年，史澤曼受邀策劃第五屆文件大展，他大刀闊斧，作出門戶開放之舉，使「藝術」與「非藝術」，「藝術」與「社會現實」互相撞擊，促使文件大展步上「當代」的軌道。在這具革命性的策展行動裡，史澤曼成立多元技術小組，分別處理媒體與內容不一的前衛藝術，如視聽媒體、烏托邦建築草圖、表演藝術、錄影藝術等，自60年代後期以來崛興的各藝術運動，如表演藝術、貧窮藝術、新物體、新達達等新藝術，均得到與已經獲得歷史地位的繪畫性作品同台演出的機會。除此之外，史澤曼亦首先構思「百日事件」的活動，使文件大展本身成為一項與時並進的展覽文件之一。

1972年第五屆文件大展後，基於個人經濟因素，以及與卡塞爾（Kassel）地方權威意見不合，史澤曼退隱到家鄉，自己成立了一個觀念性的想像美術館：「意亂情迷美術館」。在這裡，他推展個人具有國際觀的精神觀念，實踐自己的展覽理想。他規劃出一個精神客戶代理所的構想，做為精神性作品游牧中的心靈客棧。在此後七年，史

澤曼更像一位展覽觀念的藝術家。

1974 年，他在自己伯恩的寓所，展出他祖父的理髮吹具，題目是：「美麗侍候下的刑房」。1975 年，他又在「意亂情迷美術館」展出《單身漢機器》。此行動是結合了杜象的觀念，與超現實主義的化外藝術家，郵差費迪南・謝瓦爾（Ferdinand Cheval）的「迷幻之宮」之想像。這些活動，顯示史澤曼本身有一點達達，一點超現實，或者說，還有一點 1920 年代達達詩人史維特斯（Kurt Schwitters）的影響。在「意亂情迷」階段，史澤曼似乎響應了當年達達老將查拉（Tristan Tzara）的宣言：「我打破大腦這個盒子，以及社會組織這個箱子，把一切非道德化。把人從天堂擲到地獄，把眼睛由地獄再抬到天堂。把世界這個荒謬如馬戲的轉輪，放在個體的力量與幻想之上。」用個體的力量與幻想來支撐可怕的世界，這豈不是藝術在文化角色上扮演的最可怕位置？

十年以來，史澤曼可以說是這一群大腦居住者的展覽教父，他集中火力，顛覆主流，取代主流，形成主流。1980 年，史澤曼又重返國際大展的策劃舞台。1980 年，他先與義大利策展人奧利瓦（Achille Bonito Oliva）為威尼斯雙年展設定了軍火庫的開放展（Aperto），使年輕的藝術家有機會躍身於這個歷史悠久的國際大展。「開放展」

的制定，使此展區成為世界各地新人晉身國際藝壇的新溫床，並且也成為藝壇新動向的一個新測探器。

1999年，哈洛・史澤曼在20世紀末的最後一屆威尼斯雙年展，以「全面開放」為主題，他在展覽中提出一些選件的條件方向，例如側重女性、年輕，以及當代中國藝術家。其間，三件他間接參與的事件，反應出史澤曼的策展權力與觀念的擴張。一是，中國參展作品《為無名山加高一米》之原創／參與／作者等問題，史澤曼曾以策展人身分，書信支持個體一方。二是，內舉不避親，以其夫人作品，假名Ying Bo參展，誤導媒體以為Ying Bo為中國新生代藝術家。三是，中國藝術家的作品來源以單一收藏家為主，並對合乎個人社會與歷史事件品味的作品特別支持，形成策展者的腦中作品，在策導中獲得實踐的藝壇風氣。

對於這些有關策展權威的使用現象，一般藝術媒體都不願提出質疑，甚至以為藝術家是獲得策展者的合作，共同提出一個重要觀點。這些現象亦說明，當代藝壇接受史澤曼是一位創作型的觀念策展者，在沒有章法可尋的當代藝術官司裡，觀念統治一切。史澤曼無疑是性格最明顯的當代策展教父，另一方面，也可以說是極具有演出欲望的執導者。

　　2005年2月17日，哈洛・史澤曼因肺疾而病逝於瑞士，享年七十一歲。這位藝壇世紀人物，身兼藝術家、評論者、策展人三重身分，而且融於一身，成為當代獨立策展人的某種理想典型。史澤曼去世時，由威尼斯大會所發的新聞稿裡，稱他為藝評家（Art Critic），當代藝壇則多視其為獨立（固定體制外）的策展人。但從他一生的表現而言，其實他更像一個觀念行動藝術家，因緣際會，他把他的行動賦之於一些重要的展覽契機，成功地獨領風騷。在他的展覽裡，他的光芒經常大過任何藝術家。這麼一個懂得媒體與幕前演出的人，怎麼可能是幕後的策展行政者或書寫者？但以其策展權力之擴張，間接帶動大批據點藝術家失去個性地包工代勞，也使他成為當代藝壇具權能的教父。他被賦予具有「鑑定」藝術家的功能，這個「權能」之產生，恐怕也是「時勢造英雄」與「英雄造時勢」的年代現象。

## 詮釋變成一種展演

　　不僅哈洛・史澤曼的藝壇身分難以確定，從1990年代至21世紀初，藝壇各角色出現以「聯結」取代「分工」的現象，也一度出現「三位一體」的流行現象。藝術家、

藝評人與策展人的角色重疊，這種「三位一體」的現象，在跨世紀之際的藝壇已不再是新論。除了前述藝術家菲利斯・貢札列斯—托里斯，曾認為他具有「作者、公眾、導演」三種角色，1960 年代，用文化工業來看待新前衛運動的理論家班雅明・布克羅（Benjamin Buchloh），也針對當時的觀念藝術與極限藝術，早已界定藝術家具有「學者—哲學家—藝匠」三重身分。

布克羅曾以克萊因（Yves Klein, 1928-1962）、封塔那（Lucio Fontana, 1899-1968）及波依斯為例，指出他們均視社會為「個人勞動下的客觀結果」。四十年後，法國的新生代評論兼策展人尼克拉斯・波里歐德（Nicolas Bour-riaud）則指出，當代藝術家新的三重身分將是「娛樂者—政客—導演」。他提出的代表類型之一，是曾以舉辦炒飯、咖啡座、樂團包廂而有名的泰裔阿根廷籍的藝術家，瑞克・提拉凡尼加（Rirkrit Tiravanija）。從這六種身分的變化中，可以發現當代還有一支藝術活動者，是以「社工」的角色在創作。他們往往具有「批評與參與」的態度，也因此被視為最接近「前衛餘風」的一支創作群。

史澤曼、布克羅與波里歐德等呈現或描述的類型，事實上也不算創新，只能說歷史上的一個經典人物正在當代藝壇逐漸復活。此人物正是具有「學者—哲學家—藝匠」

與「娛樂者—政客—導演」六種身分的希臘雅典黑色喜劇作家，亞里斯多芬（Aristophanes, 447B.C.-385 B.C.）。當代藝壇裡的藝術家、藝評人、與策展人的角色重疊，令人議論紛紛，但是亞里斯多芬式的批評（Aristophanic criticism），卻未被深入研究。

亞里斯多芬在雅典與斯巴達聯軍征戰期間，曾經編寫與執導過不少娛樂性的政治劇，他在表演藝術上的批評與策導結構分為：「點出問題，提出解決方案，製造對辯，置身事外，展示視覺化的情節，撩撥公眾思緒。」這些必須具備「學者—哲學家—藝匠」與「娛樂者—政客—導演」六種身分的條件，在當代看來，這正是藝壇策導的一度趨向。

亞里斯多芬的《莉希翠塔》（Lysistrata）便是一個非常具當代藝術概念的演出。他利用喜劇的寬容度挑釁現實政策，以文學修辭與市井娛樂手法突發奇想，透過一群婦女聯盟，發動「要作戰，就不作愛」的柔性反戰運動。這位聯盟主席莉希翠塔與她的團隊相信，如果行動成功，她們可以改寫雅典歷史。《莉希翠塔》一劇出現的女性參與政治之思維與方式，於古於今都有其真實性與荒謬性。這個和平活動，最後因現實的經費問題而告終，回歸到一切都是夢的結局。

除了提出女性行動的藝術理念，亞里斯多芬的《阿哈奈人》（*The Acharnians*）裡也有一個荒謬行動演出。針對戰爭阻礙經濟，阿哈奈的居民狄凱奧波利斯決定自己建立自己的自由市場，他索性圍出一個方圓，不再依循社政體制的規限，一人一國地經營起自己的生計。這種來自抗爭意識的荒謬行為，與當代藝術有諸多相似。以今日視覺藝術的角度重新看待亞里斯多芬，他編寫劇本（藝術家角色）、提出時政問題（評論者角色）、組織演出者（執導者角色）、公演（策展人角色）、喜劇形式（娛樂性訴求），都具當代觀念與行為藝術的基架。然而，亞里斯多芬的出現也有其時空條件，正如當代藝術家、藝評人與策展人的角色重疊時機，它的發生通常有一個前提：它必須處在一個批判性的半開放生態，因為只有在民主乍開的社會，最容易顯現這三位一體的表現張力。

　　除了亞里斯多芬之外，羅馬喜劇作家普勞圖斯（Titus Plautus, 254 B.C.-184 B.C.）的喜劇也有類似的典型，不同的是，他從經典取材，以古諷今，用漫畫式的手法切入他的年代，製造出戲劇性、娛樂性與批判性的場效。他在序幕時喜歡介入觀眾，大力宣傳他的演出陣容與人物才情，利用現場作文宣，同時也自我嘲解，扮演藝評的角色。其《威武兵丁》（*The Swaggering Soldier*）之序幕，便是一

例。他用序幕當引言，反射出他批評的角度，使觀眾情不自禁地跟著他的議論走，這正如21世紀藝壇中的「策展理念」功能，預先作了表白、宣傳、及提前的自我評述。晚後歌德（Goethe）的《浮士德》，面對觀眾亦設計了偽裝、嬉耍、誤導等手法，誘使觀眾成為藝術場景內的觀看者。這種表現形式被稱為「metadrama」，是以轉嫁的心理，探索人的行為發生過程。用當代角度看，這類表演都涉及了並存的法則（Co-existence criterion），它以藝術之名影射現實，並要求能有情境對話。這些現象的發生，也都具有菲利斯・貢札列斯—托里斯所謂的「作者、公眾、導演」三種交織角色。

## 展演變成一種聯結

在此藝術類型裡，當代藝術與上述表演藝術重疊的便是，評論型的策展人大都像這些劇作家，把展場當成自己的舞台，他們的「娛樂者—政客—導演」三重角色顯而易見。1999年，尼克拉斯・波里歐德接受米若斯拉・古爾邱斯基（Miroslav Kulchitsky）在《藝術雜誌》的訪談，他用他的年代經驗詮釋藝評角色時，極白話地說：「我只是想把某些事物拿出來給別人看。藝評工作，不外是想告

訴他人，他們先前沒看到的，或用不同的方式與角度再看一次。」⁵ 他這段話也很類似菲利斯・貢札列斯—托里斯的自述。此外，他用「show to someone」而不是「write to someone」，也可看出當代藝評具有「展演」的特質，不再是舊觀念中的「闡述」而已。當藝評也是一種展演工作（show business），其介入藝壇的方式，就未必是平面的書寫了。

藝評人投入「三位一體」的現象，也有其現代性的歷史背景。20世紀以來，表演藝術的概念在視覺藝術上有許多挪用之處，達達主義與超現實主義以思想運動塑造出前衛藝術的模式，藝術成為一種觀照社會的文化產品，這一支異於追求造形美學與工藝美術的藝術類型，特出之處便是發展出前述「三位一體」的藝壇景觀。

戰後，從60年代後期開始，以社會與生存意識創作的藝術家，其實已扮演了藝評人與策展人的角色。德國的波依斯與德裔美籍的漢斯・哈克，甚至許多地景生態藝術家與觀念行動藝術家，如克里斯多（Christo）、史密斯遜（Robert Smithson）等人，都以企劃案的方式，對生態提出批判性或改造性的看法。在這一波被20世紀視為「最

---

註5：Interview of Miroslav Kulchitsky with Nicolas Bourriaud, *Art magazine Boiler* #1, 1999.

後的前衛」藝壇活動者中，也逐漸產生了具藝術家性格的一個新名詞：「策展人」。這個「藝評式的策劃」又可追溯到 20 世紀前期的「達達主義」。當時的視覺藝術家與文字創作者，已經開始用活動與事件的方式，身兼表現、文宣、企劃執導三種角色。除了前述的哈洛‧史澤曼，60 年代後期，歐陸的學工運與藝潮也栽培出 20 世紀末「獨立策展人」這個名詞的幾位代表人物。例如，在義大利為「貧窮藝術」發聲的吉瑪諾‧塞倫特（Germano Celant）、提出「超前衛」的奧利瓦。 1990 年代，還有義大利旅美的法蘭西斯科‧波納米（Francesco Bonami, 1955- ），與非裔的奧昆‧恩卓（Okwui Enwezor, 1963- ）等人。前者籌辦出「全球烏托邦之夢」，後者提出「後殖民平行論」，都屬於以視覺呈現論點的趨導性展覽，有再創藝壇前衛餘風的姿態。

　　至 1990 年代後期，獨立策展人和客座策展人蔚成一股風潮，讓很多人以為「策展人」是一種新興的行業，很多機構還成立「策展學」，作講座或研習工作坊。其間，學界和文字界出身者仍佔有較優的見識或筆勢。前述所提的法國藝評人尼克拉斯‧波里歐德，原替法國藝術雜誌撰稿， 1997 年發表了他對 90 年代藝壇現象的整理，也提出「關係美學」（Relational Aesthetics），用總體生活的角度

看待90年代藝術的生產。在當代藝術商品化的趨向中，他是主張藝術作品應屬社會工作一環的新生代論者，進入21世紀，他也替一些當代藝術中心策展，也進入機制擔任副館長，具有三十年前最後一波前衛藝術運動者特質。更多藝術教授，以學校藝廊中心起家，參與藝評、新生代藝術家活動、進入國際展覽機制，而後成為國際競邀的學術策展人。

保持平面撰述的藝評人，除了在重點刊物維持一席之位者，當代已較無那種獨領風騷的平面藝評人。回溯美國的幾個藝術新潮發展，一直是以強勢藝評文字與藝術家的

義大利策展人吉瑪諾·塞倫特，1997年在威尼斯綠園城堡主持「藝術與科學的對話」。

奈及利亞策展人奧昆·恩卓，2002年在德國卡塞爾主持第十一屆文件展開幕。

圖像力量帶動藝壇新運動，進而創造出具斷代性的藝術樣態。以近代藝術主流的發展史為例，在美國紐約崛興，並成為藝壇盟主的戰後藝術運動當中，格林伯格（Clement Greenberg, 1909-1994）是抽象表現藝術的代言人，他曾辦過「後繪畫性抽象」（post-painterly Abstraction）。羅森堡（Harold Rosenberg, 1906-1978）則是「行動繪畫」（action painting）的命名者。另外，80年代之後，藝術形式明顯退位，藝評者側重藝術社會學，英語系的重要書寫者中，有結集出版《藝術與文化：1972-1984》的克萊瑪（Hilton Kramer, 1928-），結集《歷史呈現裡的藝術》的亞瑟·丹托（Arthur C. Danto, 1924-），還有結集《無可論，如果無可評》的休斯（Robert Hugh）。這幾位在80年代至90年代，已成為重要的現代藝術論者。休斯後來受疾病折騰，在2004年初，於病榻中完成他一生最想寫的藝術文字《哥雅傳》，顯示出一個當代藝評家雖長期與新藝術為伍，但心中自有其真正景仰的藝術經典人物。克萊瑪在1982年創立《新準則》雜誌，被漢斯·哈克稱為「新保守運動的文化戰鬥刊物」[6]，不僅因為克萊瑪倡導了高級文化美學，而該刊物又接受政治形象明顯的藝術

---

註6：自由交流，By Pierre Bourdieu and Hans Haacke，桂裕芳譯，三聯書店，1996，頁46。

基金會贊助。

　　資訊化與全球化的競爭，使藝壇邁向連結（network）發展，也使個體單元的藝術家、藝評人、策展人愈來愈不可能獨立生存。從文化工業的概念出現後，這個專業化、系統化的藝壇烏托邦變成一個文化生產機器。而非常諷刺地，它也變成一個機制化的新生態，一個必須臣服或侵入才能有生存空間的新權力結構。進佔非營利展覽空間，例如小型美術館與公共替代空間，成為新的爭取發表空間，但也使這些機制充滿人事紛爭色彩，在理念或作品展現之前就有排他、利他等政治化的分離過程。90年代末期以來，當代藝評者或理論者竄流到中小型美術館，擔任展覽工作者愈來愈多，以機制為靠山，以連結營造勢力，脫離早期野戰部隊式的生存方式。舊制美術機制並不歡迎這種空降部隊，但在時潮趨迫下，也會讓渡一些空間。例如，原屬歷史典藏的一些綜合美術館，近年來都不得不提出當代展，或增設當代部門，而其作品的採集往往就是國際藝術大展，這些館長或執行長未必真的了解當代藝術，但如同藝廊經紀人的身分，他們在國際藝術大展出現時，評看挑選，也都形同藝評角色。

　　儘管多數的藝評人是站在藝術與知識的立場，而非政治或經濟的立場發言，然而，在當代全球化的雙年展與藝

術博覽會之連鎖效應下，當代國際大展被推往藝術商展的方式，地方政策也以全球經濟上的競爭力，意圖引導藝術文化的生產方向。這現象使藝術生產逐漸以大眾消費指數為指標，藝術生產線上的民粹主義取代過去的精英主義，致使藝術家必須重新思考創作上的生存方式，連藝評者也要面對新的思維與生態轉換。其中，最大的挑戰是，當代藝術思潮與市潮之間的矛盾。如果沒有經營出一個消費指數，如何說服贊助者繼續支持這一支理論型的創作群？於是，企業化、娛樂化、事件化成為一種方法論，在實踐上與理論上一起同步地出現在藝壇。

## 聯結變成一種作品

　　評論或理論能夠滲入展覽，與展覽名單決定者有關。但評論或理論的出現，最大的支持者是觀眾，有觀眾就是有展出市場。因此，一篇不容易被看懂的論述，若能透過連結運作，也可以平易近人的方式滲透到群眾。90年代的「前衛性藝術」幾乎就是以如此連結、滲透，不知不覺的進行式，獲得贊助、建立視覺檔案，進出美術館，用機制的功能宣揚其理念。以一度流行的裝置藝術為例，理論型的裝置藝術與視覺型的裝置藝術非常不同，後者往往只

是一種大型的空間雕塑。理論型的裝置藝術，創作者關心的則不是造形，而是生態問題。

例如，擁有農業科學與昆蟲行為研究博士的卡斯登‧赫勒（Carsten Holler, 1961-），自90年代開始成為藝術家，他的方向便是以實驗室的方法，結構出觀眾變成實驗對象的律則。他在1997年卡塞爾文件展中與蘿斯瑪莉‧洽柯（Rosemarie Trockel）合作，開拓了一間「豬與人之屋」（House for Pigs and People）的空間。他用玻璃分割空間，兩邊都具有愉悅與合適的生態，豬隻們有小門可以進出到牠們的戶外空間，觀者可以坐在舒適的座墊上輕鬆地看牠們。赫勒之屋，提出人畜都不疏離的生態，科學與哲學可以合作，藝術不寂寞。另外，曾活動於紐約與柏林的泰裔藝術家瑞克‧提拉凡尼加，也是當代藝術大展的常客，他主張要與觀眾互動，不僅使觀眾不再處於被動式地觀看位置，也要成為作品的一部分。他在藝廊裝置音樂室或玩偶劇場，或把展場變成公寓，以便群眾介入。這類作品到1997年之後已成為一個藝壇主題，脫離正規展場，一些「介入」作品索性出沒在城鎮街道之間。但晚近形式化發展，有的變成只在於嵌入空間，造成偽裝效果，也不一定具有社會意識或特殊意義。

另外，藝壇的連結現象本身就是一個很容易被批評的

議題，但是這個批評已不容易用文字的方式呈現。一些藝術家在面對藝壇機制，有關收藏、策展、呈現、記錄等過程，喜歡用「自然系統」的分類來比喻或反諷。馬克‧狄昂（Mark Dion, 1961-）的作品，由生物生態進入文化生態，分門別類，即指陳出這個藝壇體系已不再是過去獨枝獨葉的生態。一些不得其門而入或非機制核心的創作者或評論者，針對龐大的藝壇生態，也只能以隱藏式的表現方式潛進。如果以過去的前衛理論來檢驗新世紀初的前衛藝術，「前衛」一詞必須重新定義，而「收集與分析態度」

泰裔藝術家瑞克‧提拉凡尼加，1996年在芝加哥當代館展出的《六號音樂室》作品。

無疑是一個新的出沒方式。

　　1990 年代許多國際大展裡，便出現過不少這種「收集與分析態度」式的「跳蚤市場」。強調文化生態的 1997 年與 2002 年文件大展，即明顯地建立在政治經濟學的擬態理論上，大量使用了新聞影錄、歷史文件、檔案攝影等媒材，造成「收集與分析態度」的理論風潮。這種理論架構的作品，有的是長期的追蹤收集，有的是臨時的剪接挪用，形成了一種無法轉售的新藝術市集。這個角色上的代換，使藝評也可能以視覺創作的形式出現，並造成一種藝壇系統集權化的錯覺。其實，真正掌握展覽資源者，才擁有可以說話、可以展演、可以入網擴大，可以成為一方機制的權力。系統走向極致，外圍者便不容易進入。這個藝壇形式的「烏托邦」對重視個人自由者而言，實在是很無奈的圈制和諷刺。

　　當代藝壇既以文化社會的變革與批評為主要的前進內容，文化與藝術評論者的展覽介入就無法避免。而在許多回顧展裡，藝術史家的介入也是常見。當代國際大展重視現行文化現象，為了避免個人言論傾權一時，或力有未逮之處，常採寡頭領導的客座策展團隊制。策展團隊的形成可以說是一方面以責任分擔均衡策展權力，另一方面以團隊力量，眾議鑠金，理念較易獲得認同，進行時也不易被

剝削掉。另外，由於這些主題往往屬於城市多元文化的評述範圍，在展覽未呈現之前，已凝結出一個文化討論的指標，既反映時潮，也推動時潮，因此策展論述與選件內容往往也被視為國際趨勢所在。

　　繼 2003 年威尼斯雙年展採策展團隊制，以「衝突與夢想」為主軸，再以分區論述的方式提出全球分區議題，2004 年 6 月，在西班牙舉行的「第五屆歐洲藝術聲言展」（Manifesta 5），則以雙策展人方式，提出單區文化景觀。由於以區域論述理念掛帥，且訴諸前衛性思潮，這類大展的論述內容傾於社政與城市文化的發展呈現。第五屆歐洲藝術聲言展屬中型當代展，以歐陸不同城市為遷移點，該屆由西班牙聖塞瓦斯蒂安市（Donostia-San Sebastian）主辦，由二位策展人，五十位藝術家，共同提出的探討領域包括：目前全球區域均熱中的政治謠言、文化景觀、不完美現狀、相對性廢墟、建構之下、城市檔案、兩面鏡照、雙重介入、沉默工廠、認同力量等等。雙策展人在 2004 年與 2005 年間蔚成風氣，形成一種對話與合作兼具的策劃風潮。而其主題，往往是 21 世紀初的視覺文化主流，以城市文化取代國族文化之外，也從歷史游牧走向地理游牧，並在現實與虛擬中築構另類的幻象世界。

## 作品變成一種論述

　　當代維也納藝術家魏斯特（Franz West ,1947- ），他喜歡以椅子作為主題，也曾比喻地說：「把這些椅子從架上搬下來，重新使用一次，再把它們放回去。」[7] 這句話，很清楚地表達了這三位一體或角色位移的當代藝壇評論方法與現象。然而，這個搬來使用的動作，也附帶了不可避免的代價：異位後的質變。

　　「三位一體」的藝壇現象，最直接的影響便是界分混淆。藝術理念凌駕於藝術作品之上，使策展人、藝術家、與藝評者都把焦點放在策展論述的合理性論斷，致使一般人視作品為理念樣品，將展覽本身與藝術作品歸為附屬性介紹，忽略展覽與作品也有其獨立性的成敗層面。另外，為了反制或避嫌，策展論述也可能用「無題」來涵括一切可能被批評的角度。「三位一體」的藝壇現象，使藝壇人事與人性受到考驗。為達到抽象理念變成展覽事實，藝壇人士開始以現實利害關係為行事考量，使藝壇形成一個小政壇，除了運用操作性手法建立人際機制，也瓦解專業認同。另外，新興的體制外策展人，往往以論述或組織能力

---

註7： *Art Now*, Burkhard Riemschneider/Uta Grosenick, Taschen, Franz West.

見長，被外界明星化，也常造成體制內行政型的館員心理不平衡。

　　然而，藝術身分的混生依舊發生，並且在許多展覽中頻頻出現。除了理念可以成為作品，藝術家本身亦具有藝評的傾向。2004 年的卡內基國際展，便正式將迪米崔耶・巴希維克（Dimitrije Basicevic ，匿名為：馬基羅斯）正式納入了「藝術家」的行列，認為一個以特殊行動書寫藝術意見的人，是社會改革者，也是前衛藝術家。克羅埃西亞的巴希維克算不算一位藝術家呢？馬基羅斯比巴希維克有名，這個地下匿名以藝術家的資質擔當了藝術史家、藝廊主持人、影錄媒體藝術館的創辦者、雜誌編輯（*Bit* and *Spot* Magazines）等角色。直至 1972 年，這位神祕人物在五十一歲之齡開了個人首展，以在黑板、筆記本書寫不易看懂的不完整文字而著名。他 1982 年便去世了，但愈來愈多的藝術家與藝評家視他為精神導師。在今日那些高度意識到生存經驗，以及藝術可視為獨特與極致的生命冒險者眼裡，馬基羅斯被認為具有「前驅」地位。他生前處於匿名與無名的幕後角色，如今被更多藝壇前衛性創作者與歷史研究者視為，那是終生的藝術行動。

　　巴希維克（馬基羅斯）弔詭且真實的名言是：「最好是不要出現。」他的作品藏匿於道，他的名字寄養在一個

非正式組織的背後。他究竟是什麼神祕身分？巴希維克成長於國土被德國佔領的年代，他長於區域經濟與生活自由最被壓制的歲月，但他卻能以「Mangelos」作為匿名，並且以地下藝文組織方式作思想游擊。1959～1966年間，「Mangelos」在扎格巴市（Zagerba）有了一個前衛青年組織，以「反藝術」（anti-art）為主旨，揭探藝術與日常生活的影響關係。例如，他們拿畢卡索有名的《格爾尼卡》（the Guernica）作文章，加上自己的文本重新詮釋。馬基羅斯以新藝術史家的姿態，用新的文本、語言、符碼圖解分析改寫藝術史。他的行徑，是藝術家也是藝術史家，亦是藝評者。終其一生，他浸沉藝術領域，非常有意識地進行他的藝術理念實踐。至21世紀，藝壇出現了馬基羅斯藝術獎，提攜新進，也紀念這位以藝術行動進行藝評的前輩。這個獎為紐約公民社會基金會所贊助，在其身後二十餘年，藝壇肯定了這位非主流國度的藝術工作者。

馬基羅斯之外，當代同屬這類社會行動的批判型藝術家，尚有波蘭的帕威・阿塞梅（Pawel Althamer, 1967）。阿塞梅接近德國波依斯的路線，同樣是以私密的、個別性的、心理的、信仰式的視野來看現實，但他的觀看範圍縮小，所述及的社群是以藝術家周圍的人事為主。他也非波依斯那般具有導師或英雄的色彩，反而是用另一種低調、

謙和的尋覓態度，進行人際探索。他曾帶著親密的家庭成員，橫跨歐陸，藉行旅而完成一件作品，也曾帶著一位老友，從華沙到芝加哥，替芝加哥當代館粉刷，作一件「在華沙的日常工作」。他也在寒冬睡在樹上，如同60年代晚期「貧窮藝術」的概念，在錯置文本或情境的狀態下，激發出新語義。阿塞梅同馬基羅斯一樣，認為每個人都是演員，相信人可以改變世界，如果他能在日常生活中演出不同的劇情。同樣地，從其清晰的理念上看，他是有意識地扮演了策展人、藝術家、藝評者的角色。

　　身兼劇作家、導演的藝術家，在21世紀初相當多。2004年卡內基國際展大獎得主是土耳其的亞特曼（Kutlug Ataman, 1961）。他製作了四十卷訪談《從庫巴來》，由一個叫庫巴的村落居民，老老少少男男女女，對著鏡頭談自己的心事。他在現場放了四十架不同的老電視，四十張不同的各式各樣椅子，觀眾可以坐在那裡看著鏡頭，好像是傾聽者。自然，這些內容那些是真實，那些是想像，也很難分辨。它們呈現一個區域社會的個別性，而這些個別的話語又能網結出一個社群生態。事實上，大多數的影錄藝術家都扮演著導演角色，也身兼行政功能，這種全方位的能力，一度排擠了傳統型的創作者，也試圖改變藝術家對外的關係。

上述創作都屬企劃型專案，藝術家的行政能力須高於手藝。「三位一體」未必能完成作業，「三位得體」反而具實踐可能。藝壇本身原本就是政治意味多於藝術意味，即便是「為藝術而藝術」的口號，也是一種政治立場的表態。藝壇角色混淆，是一種階段性的歷史現象，但最重要的是，它能否超越名利炒作心態，留下前瞻性或影響性的論述、作品、藝評。

　　「三位一體」的全盛年代會過去，它的消解也是必然的。當藝術機制的權力壯大，連高層行政者也有了策展的

土耳其的亞特曼作品《從庫巴來》，於 2003 年卡內基國際展的展出現場。

慾念，必將逐步收回外放的策展機會。而行政者是否也可以造成「三位一體」的局面？除了使用其權力資源，在精神本質上，其藝術性和自我批評性並不純粹。「三位一體」是90年代中期以來的藝壇現象，有其特殊條件和屬性。它是觀念藝術延伸發展的一個結果，但並非是一個理想的常態發展。它伴隨而來的效應，將會自動再調整出藝壇裡的新權力架構。「三位一體」現象只說明一個趨勢： 21世紀初的藝術家，以全方位者適存。

藝術是易碎品。第十一屆德國文件大展時的街景裝置。

# 觀念藝術家的灰色地帶

## 5 ABOUT GRAY ZONE OF CONCEPTUAL ARTIST

2003 年，在威尼斯雙年展的開幕那天，出現了一大群戴著「法國麵包面具」的人。因為在藝術發生的場所出現，觀者自然相信那是具有藝術意涵的演出，相信一定有什麼「觀念」附屬在「麵包」上。如果真的有人要在「法國式」、「麵包」、「面具」、「人」這四個看得見的象徵上找這藝術行為的觀念所在，相信也可以寫出一篇有關藝術家的生存境況。

重辯「什麼是藝術？」與「推翻藝術生產模式」，經常是藝術生產過程中最具精神性與實踐性的思哲所在，而這個狀態通常發生在藝術家尚未與機制妥協之前。在過去現代藝術史上，杜象、波依斯等觀念行為藝術家是代表人物，他們的作品在「觀念」與「客體」（Concept versus Object）間維持了較高的絕對值。然而，當代藝術在資本化與全球化的歷史發生階段，以「適應藝術生產模式」的方式反思「什麼是藝術？」，則將當代藝術的生產帶到一個新生態。

## 藝術家和麵包的關係

倘若觀者在前述「藝術家的麵包遊行」中，只是直接地看到：「要藝術，也要麵包」的簡單演出，會不會太簡化了藝術家的智商？或是，他們就是要這麼簡單地表達一個訊息？或是，他們是反諷著：「藝術，要長得像一條條麵包飯票？」我們已經被訓練得以為，當觀念成為一種藝術，簡潔中一定有著灰色地帶，這灰色地帶自然也是一語雙關，關乎精神狀態，也關乎現實生存狀態。再者，當代許多觀念行為藝術家在思考「什麼是藝術？」時，不僅要思考觀念，還要思考物象的存在方式，因為有了物象的呈現形式，才有可能進入藝術的專業化管道，而透過這個管道，其理念才具有正式在藝壇取得註冊的可能。因為，就算什麼都不是，我們還是要納悶著，何以有這種似是而非的困惑？

藝術家和麵包的關係，實在很重要，但把麵包綁在眼前或腦後，意思就很不一樣。無論如何，當麵包面具變成一種藝術觀念，應該是藝術家的一種矛盾生存情境。 1993年，法國學者波赫迪厄和旅美德國藝術家漢斯‧哈克作了一系列「自由交流」的對話時，其中最常提到的字眼，便是物質的「象徵式」（symbolique）投資。在文藝資助已

成為一種時髦，藝術家和學者在物質上和精神上逐漸依附經濟力量與市場制約，文藝資助者扮演了新的統治角色，並且不知不覺地改變了藝術知識分子的批評性格。[1]「為了誘惑公共輿論」，出資的資本家和出力的思想者，出現了無形的信息傳播鬥爭，而居中者，往往是媒體記者。

因為無法稱這種由誘惑而製造出的輿論是一種前瞻性思潮，就先暫且稱之為「類前衛」。當代「類前衛」藝術在展覽體系、市場機制、文化政策的全面善誘下，已面對了「魔鬼護衛式」（devil advocate）的狀態。當藝壇權力機制以「栽培」與「行銷」的態度來等待「類前衛」的新藝術時，或許諾藝術家一個可能的「歷史」登錄機會時，他們能否接納「負」面的新批判，能否在「安撫」與「新批判」之間，看到敵我的方位？或因此轉生出新的一套生存守則，或是只能在表面的「贊同」與「反對」之間劃界限？這麼多「或許」或「either/ or」的情境，正是當代「類前衛」藝術家所面對的新課題。

「魔鬼的護衛」是一種逆證的誘導方法，從「正」出發，達到「合」的兩廂情願，卻得到「反」的成效，將對象推到自己原來所批判的方位，簡言之，這是一種誘導的

註1：自由交流，By Pierre Bourdieu and Hans Haacke，桂裕芳譯，三聯書店，1996，頁14-18。

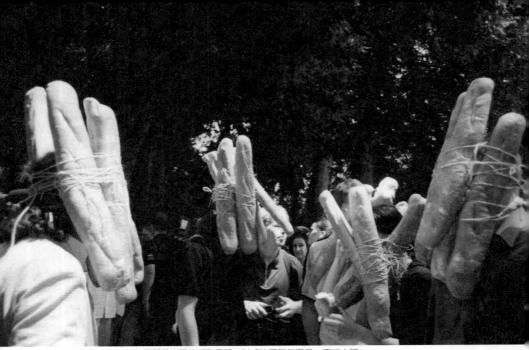

2003年威尼斯雙年展開幕出現的活動團體，以「法國麵包面具」穿梭人間。

瓦解與收編，它最後證實兩者的敵對性是不存在的。善於
思考「觀念」與「客體」關係的觀念性與批判性藝術家，
如何看待「不是為反對而反對的批判立場」，是面對「魔
鬼護衛式」溫柔之矛的一個頑強之盾？此過程最終可能是
多餘的，但至少延長了兩者之間的矛盾情境，使「類前衛」
有一些存在的理由。

　　屬於自我與生態批判的觀念行為藝術，在近代藝術是
最具有「矛盾性思想」的藝術類型。面對當代藝術展覽體
系、市場機制、文化政策下的歷史建檔，這支屬於邊陲前
進的當代觀念行為藝術家，也是最接近生活哲學的一支重

要創作群。他們游離藝術與生活之間，在觀念（concept）與客體（object）中找尋辯證或反證的種種可能。他們有「家」不能歸，因為一旦進入系統化的程序，他們就要重新調整觀念與客體間的對等關係。他們的生存處境充滿了矛盾，要在浪漫、理想與現實中維持某種程度的精神性，但又要面對將珍貴的個人歷程如插草賣身般地販售出去。觀念藝術商品化使他們進入藝術生產線，觀念藝術形式化則使他們適應了展出空間，而即便擁有自由市場或公共支援，這些也不一定是他們創作的初衷，更可能是轉化他們重新思考創作形式的誘餌。

今日觀念行為藝術所面對的矛盾情境已與過去不太一樣，其中最明顯的變化，就是理性與神祕性的比例被調整了。1960年代後期的觀念藝術家李維特（Sol LeWitt）為當時興起的觀念藝術下過許多定義，有名的一句是：「觀念藝術家的神祕性多於理性，他們跳躍出的結論，非邏輯可能及。」他也提到，理性判斷重複理性判斷，而非理性判斷引發新經驗。但要跟隨非理性思想，則要有絕對的、具邏輯的態度。[2] 這兩句彷彿矛盾的話，正好點出觀念藝術本身的矛盾與自我顛覆性格。

---

註2：Sol LeWitt 原文第一次發表於 *0-1* (New York), 1969, and *Art-Language* (England), May 1969.

李維特曾提到，觀念藝術作品的方法與表達過程是：「觀念（concept）有別於構想（idea），前者為大方向，後者為構成。構想不一定要有邏輯秩序，可多方向迸發，但在腦中一定要有完成的必要，才能進到下一個構想。觀念藝術沒有到最後呈現時，連藝術家也不知道結果的面貌如何。至於構想在不同地方出現時，若需要改變材料，那麼材料的問題，應該是觀念的一部分。」[3] 李維特列了將近四十條觀念藝術的成立原則，也就是說，在觀念性藝術的原來期許裡，它還是有一套美學檢驗的法則。然而，這套美學檢驗法卻無法解釋觀念性藝術從世紀末到新世紀之際，所面對的「據點製作」、「就地取材」、「策展整體理念」、「市場進出可能」等檢驗下，才能頒發「藝術家身分證」的選擇標準。

　　自然，李維特那一代的觀念藝術美學不見得會在今日獲得全本的認同。觀念行為藝術家講求的原本是個人思想體系與生活態度的建立。當代觀念行為藝術家的創作動機雖未必受到任何東西方理論的影響，但其生存情境卻仍然可以在西方法蘭克福學派的言說中找到論點支持，也可以在東方禪學生活中找到精神支柱。無論是選擇尋找積極抗

---

註3： Ibid., 節錄。

爭的理由或選擇消極的自處生活態度，21世紀初的觀念行為藝術家徘徊於文化機制與藝壇體系的模糊地帶。「什麼是藝術？」以及如何面對「藝術生產模式」，這兩個老問題的重申，成為他們在同質化的文化生產環境裡，重新尋求批判與超越的新反思。另外，「形式」和「內容」不再重要，「信息」成為唯一的美學，但這些信息又往往非常曖昧，要交付觀者自裁。

## 戰後西方觀念藝術的理論發展

觀念行為藝術原具有批判性的歷史性格，當其歷經由「反」（antithesis）而「合」（synthesis），成為新「正」（thesis）的辯證過程後，本身也承擔了「負」質的一面。[4] 另一方面的原挑釁對象，可能以既有的權力資源，先給予挑釁者歷史登錄的「正」面甜果，以「合」削弱其「反」，也使其不得不面對「負」的所在。回溯戰後觀念行為藝術的發展，它正因為要不斷面對往返切割中的矛盾，才能在夾縫中存在，才一直具有「類前衛」的條件。

---

註4：近代批判性的論述在基架上與黑格爾、馬克思，以及法蘭克福學派一脈脫胎演進的辯證法有關。觀念行為藝術涉及觀念與客體的經驗辯證，而其歷史演變，也呈現了這段個人心智與社會生態的反覆顛覆與應證的發展經驗。

觀念性前衛藝術之戰後的發展，在邁向資本化的西方世界，反而在矛盾中獲得生機。這支以批判、自省、否定或反對為創作態度之藝術類型，一直徘徊在當代藝術的門檻內外。或許，徘徊的狀態才能賦予其更大存在與否的張力。戰時的流亡情境，產生了許多文藝論點，批判性的辯證便是以下兩位流亡在美國的德籍文化論者所寫。在論及具有社會批判姿態或個人存在批判的藝術類型時，這兩位依屬的法蘭克福學派，提供了一個文化論述依據，為蜉蝣漂流搖曳的邊緣生存情境，建立可能的精神性砥柱。

## ■ 第一期年代背景：否定資本社會的左翼護法

　　「晚近資本年代的生活，是一種常律的開啟儀式。」這是 1947 年德國法蘭克福學派文化論者阿多諾（Theodor Adorno, 1903-1969）與霍克海默（Max Horkheimer, 1895-1973），在流亡美國時合著的《啟蒙辯證法》中，提到的文化生活新狀態。他們預期，大眾文化使每個人必須在驅使力的權力下尋求個體的全面認同。書中指出，現代性取代了原來啟蒙運動裡的程序、理性、秩序的承諾，將使人們的生活朝向新野蠻主義（New Barbarism）發展。以文化工業（Culture Industry）為例，現代文化機制的野蠻將會生產新的文化奴隸。這支被稱為新馬克思主義的學

派，以哲學揉合心理學，馬克思加上佛洛伊德（Sigmund Freud）的理論建構，甚至遠溯到希臘荷馬（Homer）史詩中的《奧德賽》（*Odyssey*），到近代的思哲尼采（Friedrich Wilhelm Nietzsche），作為中產階級意識的研究，以重新檢驗西方文明史。此書在第二次世界大戰期間書寫，成為西方文明悲觀主義的代表著作之一。

近半世紀的發展，法蘭克福學派的左翼思想對當代邊陲藝術家一直具有魅力。但法蘭克福學派的新馬克思主張者也非常明白一個事實，若失去勞動階層的聲音，這些思維便很可能變成精英自由主義浪漫下的一大塊精神作戰版圖。冷戰的 50、60 年代，法蘭克福學派把批判的角度放在發達工業社會裡的文化現象。他們發現資本主義的結構與歷史演變已有定局，工業勞動者不再立於否定資本的方位。在嚐到甜頭之後，他們甚至樂意主動擁抱資本化的系統。在阿多諾的《否定辯證法》（*Negative Dialectics*）與馬庫色（Herbert Marcuse）的《單向度的人》等書中，除了繼續社會思想的批判性研究外，也試圖建立另一套新的理論分析。其中，有關「認同的饑渴」、「主體與客體」的矛盾辯證，對於後現代文化裡的社會生態研究有諸多啟迪。繼之，哈伯瑪斯（Jürgen Habermas）則發展出以理性、個人主體為核心的民主社會主義，以互動式的溝通理

論（communication theory）取代原先的批判性的理論，並提出自由、合理的社會生態理想。在文化論述方面，若論西方自由世界左翼前衛所延伸或修正的文化主張，這支自黑格爾（G. W. F. Hegel）、馬克思，而至戰後新馬克思學者們的批判性論證，很難刻意消音。他們正如前述那個面對懷柔之矛的頑強之盾，在調整中仍然堅持一些不願輕易妥協的批判性態度。

至於視覺藝術領域，第一次世界大戰期間發生在瑞士蘇黎士的達達運動，則被視為觀念藝術的前衛性行動。當時已將詩歌、演說、鼓噪之聲、文件積累等表現形式納入藝術行動之內。相對於這種熱噪的行動演出，杜象的現成物概念提出，則冷靜地將觀念藝術帶到哲學思辯的領域。觀念行為藝術之發展，便奠基在上述兩種性質，一是具有批判、鼓動、挑釁態度的行為演出，二是具有詩意、思哲、主張暗示的思維啟示。因為要將這種抽象的觀念展現給群眾，創作者必須要有可當媒介的物質，這些物質包括身體與具新指意的任何有形物。至於杜象的後半生選擇不再發表作品，他的「放下」態度則類似東方禪學的「了悟」，以「無為」作為一種生活態度。

觀念行為藝術家除了以身體行為作自身修行般的活動之外，也以身體應對外來生態的種種現象。1960 年代開

始，德國的波依斯成為戰後觀念行為藝術的精神領袖，其創作態度與形式，便具備觀念行為藝術的許多經典條件。他重視個人存在的困惑、挑釁體制對個體的箝制、具有煽動群眾的語言魅力、用神祕煉金術的想像神化物質，同時也使用事件與運用媒體力量的聚眾演出方式。在普普藝術濫觴之際，波依斯的社會雕塑行為，無疑呼應了法蘭克福學派的論述。同樣處在資本化的社會生態，這支戰後的觀念行為藝術，在 1960 年代至 1970 年代中期，一直站在反資本物化主流的位置，成為資本文化社會裡的一股批判力量。這段時期的前衛藝術，包括走出美術館空間的巨大地景藝術，包括以標語、碑記、文件、攝影遊走不同據點的細瑣過程藝術，包括身體就是活動展場的即興發生藝術。

1970 年代後期，美國的新達達主義與超寫實主義興起，前者回到杜象現成物的觀念延伸，同時多了一些對下層社會物質的關懷；後者則冷漠地放大或再現資本社會景觀，在主題上出現商業招牌、高大反光玻璃建物、巨大橫陳人體或物質等內容。由於誇大的冰冷氣質，看不出鼓噪的正反兩面聲音，也使作品縮短時間地成為一種文化行銷的產品。1980 年代同樣屬於繪畫性的新表現主義、超前衛或新潮藝術，作品主題多具歷史、社政、個體情緒上的批判性陳述或表現，也出現市場炒出的高價「壞畫美學」。

波依斯在70年代於卡塞爾文件展，弗利德立西安農美術館前所植的樹，1997年時的情景。

「壞品味」與「好市場」的現象，的確切劃出極大的矛盾
論述空間。以論證階段來看，這正是「合」的歷史階段，
儘管論點相異，卻在同一時空裡共生出一個雙贏的臨時景
觀。

　　以否定為思維的法蘭克福學派，扮演了自由世界裡的
左翼思想護法。例如，以戰後崛起的前衛藝術活動代表為
例：德國卡塞爾文件大展是當代前衛藝術推進的指標——
至少當代藝壇是以如此的角度看待這個展覽機制。而法蘭
克福學派的批判性檢驗法，自1960年代後期以來，也一
直是文件大展看待藝術方位的基準。這是文件大展與許多

2002年，新的藝術團體以弗利德立西安農美術館前的波依斯之樹，分別展出新的藝術宣言。

國際大展不同的地方，它對前衛與歷史的關係比較敏感，它的策展方向大都傾向於以視覺文件重申歷史角度，或是以此反應社會政治的權力範圍。而到今日，它也變成國際藝壇裡一方龐大而難以攻錯的藝術勢力。相對於美術館與藝廊，文件大展原先只是提供歐美地區左翼或批判性藝術一個盛大與會，而且是較無商業利潤的舞台。它承繼了早期達達主義的精神，但在歷史包裝方面，又逐漸擁有團隊作業的行銷手法。自世紀末以來，它也難以躲避知識、機制、商機的三權鼎立現象。

### ■ 第二期年代背景：歷史與大眾消費文化的合成現象

在成名或被認同之前，觀念行為藝術家無法完全自立

於藝壇體系之外，他們最矛盾的邊陲情境是：成也大眾文化，敗也大眾文化。針對資本化裡的大眾文化勢力，法蘭克福學派在資本文化社會形成抵擋文化主流之聲。許多次文化的研究者以其為理論根本，反對極權化的系統生態封殺或壓制反對意見。法蘭克福學派一系列推演出的學說，雖然在其辯證過程中，面對了年代性的新歷史生態，但它一直是資本社會發展中很重要的左翼護法。在視覺文化領域，許多尚稱「前衛色彩」的激進創作，在自我批判或對社群的批判上，都可以在此學派中找到庇護存在的理由。然而至 1980 年代開始，這套論述放進藝術新生態之後卻逐漸異化，尤其在藝術家們自覺到一個現實：他們有機會成為資本者的角色，而唯有成為其中一員，他們才能成為「專業生產者」。另一方面，大眾文化的幻化速度，在瞬間的歷史與市場效應上，則提供了一個可以拾取、破壞、自嘲、批判、接納等同步發生的創作態度。在大眾文化裡成長的類前衛藝術，不再可能與勞動階層站在同一個方位發聲，而其針對的批判目標往往也擴展到不合理的種種現代化生態。

對藝壇而言，最直接的生態影響，便是資本主義文化生態，以及它如何滋養出另一種新前衛觀念的發生可能。以安迪・沃荷為普遍印象的普普藝術，一方面迎合大眾流

行文化，一方面在「這就是藝術」的態度上提出簡要的觀念。表面上它是肯定消費主義，在直接挪用工廠化的生產態度上，也出現「沒有勞動聲音」的現象。它原來是應該與歐陸一支的觀念藝術相抗衡，但在以藝術極權生產方式對抗社會資源極權操控方式上，卻產生了一種辯證關係。美國普普藝術家當中，羅森柏格（Robert Rauschenberg, 1925- ）的作品在當時歐系前衛性展覽場域擁有較大討論空間，即在於他的大眾文化拼貼圖像，出現了媒體滲入生活的暴力景觀。但普普藝術對後來藝術的最大影響性，仍然不是它對大眾文化的批判，相反地，卻是它使用大眾文化媒材後所再生的商品化特質。後起的積極藝術家們在這個效應上看到藝術生產上的新轉折點，他們有機會從藝術勞動階層變成資本化系統裡的新投資人，他們開始了解一次成本有限，必須懂得剩餘價值再投資的策略。這個思考在當時正如新馬克思主義者所面對的危機，一些靈活的藝術家證實了一個可能性，工廠化與商品化的藝術生產，也就是「創意的出售」，能夠使無產的藝術家翻身。在護衛前衛藝術的姿態上，「邊緣切割」便成為藝術家「魔鬼護衛式」的手法。不過，這影響性在 1990 年代之後才明顯出現。在 1970 年代後期至 1980 年代中期之間，繪畫性作品回潮，給予的是藝壇機制與市場互動的操作演練機會。

表面上，藝術家的創作自由逐漸在文化生態裡，面對剝奪與自我剝奪的生存狀態，而另一方面，藝術家也學習到理論策略上的應變，瓦解了也是思想上權威象徵的前衛定義。「不是那種前衛的前衛」釋放出後現代的類前衛現象。自 1980 年代以來，藝廊、美術館、國際大展、博覽會、文化政策等文化機制主導藝術市場與藝術資源，藝術家們面對門檻內與門檻外的不同宰制。「最後的前衛」說法，便是以 1970 年代，尤其以 1968 ～ 1972 年這一波高峰

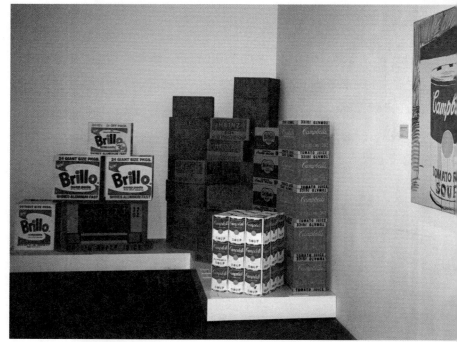

安迪‧沃荷的普普藝術，一方面迎合大眾流行文化，一方面在「這就是藝術」的態度上提出簡要的觀念。圖為安迪‧沃荷美術館內，有名的 Campbells 和 Brillo 食品盒裝置。

代表，視未能以文化生產機制謀合前的創作為一種前衛精神。1980 年的高低藝術（high art and low art）之爭鋒，在快速消費現象裡，造成了藝術生態勃興的泡沫假象。甚至到 1990 年代後期，具社會批評的當代藝術，以檔案、文件、攝影、語言、裝置、出版品等方式，快速進出藝壇體系，尤其是來自甫開放或社政混亂的地域作品，在藝壇操作與藝術家也主動配合之下，造成一個新假象。這個假象反證出邊陲文化或批判性文化，有可能透過資本主義的生產經驗掠取一時的主流，但這些作品不是成為一種輾轉於市場的消費品，便是被使用、廢棄了。它往往把希望建立在：用歷史出現的檔案，虛擬出時間積累的價值。同時，它也成為自己曾經反對的一部分。

如果以批判對象來看，80 年代之後的新藝術，面對的最大集權結構是媒體、文化機制與市場的系統，而這三大體制也是藝術家關係最親密的敵人。這個矛盾生態異化了「前衛」一詞。因批判這三大權勢系統，使一些尚未進入結構的潛進藝術，發展出新的生存模式。從經驗中，一些進入體系的案例帶給這一類藝術家一個虛幻的希望：透過記錄，尤其是歷史檔案式的登錄，可以使個人成為藝術史的一部分，進而使作品產生無形或有形的價值。他們尋求各種可能被登錄的方式，甚至反身利用媒體造成事件，

出沒於街頭巷弄，對市場現象作出自嘲的諷喻演出，形成90年代的前衛論述特質：具理論策略的兩面顛覆切割。研究90年代以「前衛旗幟」成功潛進國際藝壇的創作者，不能忽略其「製作策略」上的技巧，也就是其藝術表達上的語言技巧，一種因地制宜的通用語言修飾，而其被看得見的「前衛」所在，便是那個顛覆後再顛覆的曖昧地帶。

### ■ 第三期年代背景：明星制與邊緣化的新貴與新貧

當代文化工業的資本化現象，因生存系統形成，的確帶給創作者許多複雜的迎拒心理。21世紀之初，當代藝術的聚光點與支持點更是以復興市場為主軸。所謂支持當代藝術，便是能夠一致性地配合出一種文化風潮，分工分能地將地域藝術家推到國際藝壇，正面肯定其成就，使他們進入藝廊或市場，並能在一套機制的運用中建立藝術家的歷史與市場檔案。目前，被視為文物生產者的藝術家走紅藝壇，以觀念創作的藝術家經常要考慮到表現形式，並衍生出策略化的理論，在商機中求生機。這趨勢拉出一個藝壇的新階級對立。以觀念藝術領域為例，針對與社會的關係，邁向機制系統的將愈來愈向資本主義與形式主義靠攏，而處於獨立邊緣的將愈來愈尋求精神化（spiritualization）[5] 的自足途徑，而這兩階級的分向發展，使「藝術

觀念的生產」也有貧富階層問題。另一個對立現象是秩序與失序上的分歧。形式化與系統化建立了秩序（order），而精神化的訴求則反身面對了混沌（chaos）。[6]

觀念藝術商品化的矛盾現象，是上述這兩個當代藝術新階級分歧的辯點。對藝術家而言，藝壇系統化的生產生態製造了他們之間的內部矛盾。由於觀念作品靠過程製造與裝置再現進行，藝術家本身的主導或參與也變成作品的一部分，因此，藝術家本身所營造出來的個人條件、形象與魅力也變成作品的附加值。當代爭相出頭的觀念行為藝術家在表演時若無驚世駭俗之舉，則會鎖定一種個人形象符碼作為作品行銷。個人行頭的投資尚小，若遇到創業能力強或財力與背景較好的藝術家，一種「不公平的觀念資產分級」現象便出現了。

自 1990 年代中期以來，許多非歐美主流地區的觀念裝置藝術家進入國際藝壇，夾持的條件包括深諳歐美藝壇公關體系之外，他們都知道以大製作的手筆滿足展覽單位的秀場成功心理。這些大型觀念裝置家不是出身富康，便是與企業投資或贊助者有友好關係，或是以創業方式建立工作室，擁有助理或專業團隊，讓捉襟見肘的展覽單位可

---

註5： Theodor Adorno, *Aesthetic Theory*, Translated by C. Lenhardt, Routlege & Kegan Paul Inc. 1984. pp. 135-138 [Dialectic of Spiritualization].
註6： Ibid., p. 158.

以在財力與人力上獲得相對的利便，共造聲勢，彼此具互相投資的意味。一些新世代具有良好人際關係的觀念藝術家，把長時間的「行為演出」，改成佔空間的「視效裝置」投資，而且一起步，就長驅直入到美術館或大展場域，很快成為媒體看得到的藝壇明星。在公關與文宣處理上，他們非常綜藝化，在作品處理上，講究精緻與完成度，在人脈上更是懂得名流交結的滾雪球效應。這些包裝作品的條件，使一些觀念藝術失去純粹性，而朝向滿足圈內參與集團的活動設計。在此「合」的過程裡，創作者以更微妙的態度行銷了作品理念，此態度也顛覆了原有觀念藝術的舊制，從注重過程，跳躍到講求結果之後的過程再製。

另外，一些觀念性裝置作品文物化，在材質上講究投資，因此集資製造的能力變得重要。如果照早期觀念藝術理念上的講究，材質之必要與觀念有直接關係，那麼一些上等材質的投資使用，自然也是檢視創作者觀念純不純粹的方法，或者，這些材質本身也具有增資的特色。面對這種對照，當代觀念藝術家必須提出，過去的經典觀念藝術論述已不合時宜，甚至，他們可以推翻前者，提出新的主張。如果依照李維特「太完整的呈現，或對材質太熟悉，作品就滑了。」[7] 的要求，這些作品較接近「三度空間的物象裝置」，觀念部分則削弱了。除了直接周旋於有利的

藝壇名流之間，如滾雪球般接檔，具時間登錄的影錄媒材興起後，這些高科技的投資更拉開了觀念藝術家的新貴與赤貧距離。同樣是不到最後不知結果的觀念藝術，用小紙頭作報表的呈現，用小張攝影排組拼貼，用局部放大的精美相片呈現，用電影手法剪接，用電腦影錄作空間布置，用大量生產方式促銷，這些不同投資條件將會製造出不同的後繼結果，自然也造成作品市場上的落差，使原來不能比價的抽象思維，有了差額的開始。

　　邊緣方位的大多數觀念行為藝術家，很難享受到觀念藝術商品化的利潤好處，然而，針對觀念藝術被商品化、市場化的消費批判卻不見得認同，甚至以為也會壓制到他們未來可能的生機。在這方面，這兩種不同境遇的藝術生存階層，倒在此處也找到一個「合」的理由。雙方大致都默許資本化的操作過程，也相信這是藝術家可以獲得「專業」身分的一個淑世管道。因此，「以挑釁市場的方式進入市場的觀念」，成為一個與己身有關的顛覆思維。但在明星制與邊緣化的新貴與新貧之間拉距，觀念行為藝術家的發展仍然非常不同。跟當代社會的情景一般，其癥結往往無關乎方位或族群，而是資源分配不均之下，貧者愈貧

---

註7：Sol LeWitt, op.cit.

富者愈富的成果差距。或是，面對自由市場上的競爭，創
作者花在溝通與聯繫的時間要遠超過思考與創作的時間。
至於，實驗型的觀念行為藝術家表面上似乎維持了一個創
作空間上的純度，但他們的生存方式則要仰賴國家文化基
金的保育，扮演民主社會「言論自由發表保障」的邊陲藝
人，而其目的，還是希望能被藝壇發現，也能成為專業化
的一份子。

## 消失的批判性元素與增加的不確定性

1990 年代開始，提出批判「當代藝術生產現象」的
觀念行為藝術作品，有意趣者不少，但創作者卻很少被深
入討論，好像他們因選擇或被定位於「不合流」的邊緣角
色，只好自處於遊走機制內外的境況。

非西方藝術主流地區，或經濟結構面對新變化的國度
之藝術家，對藝術生產過程的異化現象相對地比較敏感。
對於資本化的藝術行銷、消費現象與歷史加料提出批判的
巴西當代藝術家，希爾德・梅瑞雷斯（Cildo Meireles），
在 2002 年的卡塞爾文件大展中，亦有《消失的元素》一
作，提出藝術的生產與蒸發過程。他請一排穿著一式 T 恤
的年輕人在弗利德立西安農（Le Fridericianum）館前擺

冰棒攤。用商業設計的包裝推銷無味的白水冰棒。水，以原生物質的意義，表徵了創造元素，但經過商業行為加工之後，凝結出市場上的冰棒。除去包裝，冰棒只是固狀的水，它的味道只得靠「如飲白水，冷暖自知」為依據，但那張包裝紙卻是其市場價值的證據。這個大暑天賣冰棒的行動，在藝術、商機、知識交疊的文件大展主廳門口陳列，破題地點出當代藝術最大的生產議題，而其切割的方式也正是「以子之矛，攻子之盾」，用資本生產的方式反詰了藝術價值上的虛幻。同樣是對藝術生產過程中的機制操控有所批判，其探討的本質正如《消失的元素》一般，其實都是 $H_2O$，但陳述不同、演出不同，藝術家的方位也變不同了，甚至，藝術家與彼此作品之間，表面上也宛若對峙起來，並且具彼此批判的可能。歸根究底，其主要差別亦在於生產方式。

21 世紀，當代「觀念行為」藝術家會否成為歷史名詞？就像過去 20 世紀的許多流派，雖然還是有後繼者繼續在發揚光大，但本身已受到新年代的生態牽制？它的「靈光頓現」與「以身試法」除了要應對目前五光十色，可以更誇大、瑰麗、迷幻、刺激出的各種虛擬實境，還要面對已經逐漸去個人英雄色彩，而改為合作關係的藝壇機制。從現代主義與存在主義滋長出的觀念行為藝術，那個

希爾德‧梅瑞雷斯在 2002 年的卡塞爾文件大展的《消失的元素》一作，提出藝術的生產與蒸發過程。

屬於頓悟或苦修的身體力行的年代，追求精神力、過程與形式能完整一致的表現，在新世紀已呈趨疲。用現代主義的眼光來解讀當代觀念行為藝術，雙方的對話便足以構成彼此的批判性張力。

　　儘管當代觀念行為藝術家的選擇與表達方式不同，此「類前衛」藝術間的巨大變化現實，也可能就在於其本身正在消失的批判性元素與增加的不確定性。馬庫色在 1964年出版的《單向度的人》中早已指出，當代工業社會的發展趨向，會造就出一個新型的極權主義社會，會成功地壓抑了社會中的反對聲音，會壓抑人們心中的否定性、批判性和超越性的向度，致使這個社會成了單向度的社會，生活於其間的人也成為單向度的人。馬庫色把極權主義的特

徵，重新定位在「是否允許對立向度存在」，也預示了後來的生活同化過程中，因「分享制度好處」而集體失聲的現象。當代觀念行為藝術家的矛盾生存情境，顯然正處於被擠壓成單向度的結果。新藝術也有其流行曲度，滿足觀眾娛樂、消費的參與設計成為主流。觀眾的人數成為好壞成敗的指數。邊緣藝術家當然還是佔多數，但其對機制否定與批判的聲音卻愈來愈小，或是，在集權制度連結下，也沒什麼可以硬碰硬的空間條件。他們轉以戲謔的態度，在不可承受之輕中消遣不可抗之重。

獨行、遠離、不參與，變成一種消極態度。但對觀念行為藝術家來說，放棄發表作品，等同於放棄藝術家的身分，自此反璞歸真，就當個尋常生活人。杜象之外，70年代後期成名於紐約的台灣觀念行為藝術家謝德慶，也在80年代後期公開宣稱要進行一件「不作藝術」的演出，他在十三年「禁慾式的閉關」之後，宣告「最後一件作品完成」，同時又聲明「真的不再作藝術」。但不可否認，藝術家之有權利可以發表「作」或「不作」，還是要先取得被認同的「藝術家身分」，才有資格放棄這個身分。對先期觀念行為藝術家而言，「藝術行為」並非真的等同於「生活行為」，他要先取得被認同的藝術家身分，而後才能決定發不發表的狀態。至於今日的觀念行為藝術家，他同

樣需要先註冊他也具有藝術家身分，但不一定要靠自己的身體演出或完成作品去取得註冊，他可以理念先行，可以自組公司或團隊，可以先買文宣，可以先完成後繼作業，然後才推出作品。此程序，已接近集體工作的電影工業。他們若勢力龐大，後台足夠，竄流於製造媒體注目時，也可能獲得被討論的契機。對於個體戶的觀念行為藝術家而言，面對這套已具機制炒作性格的系統，胡不歸去，也許也是另一種自清的藝術態度。至於靠「放棄」或「離去」炒作事件，那仍然在「作」作品，精神境界則不同。

在 21 世紀初，面對全球化和資本主義，藝壇不斷在洗牌中。儘管右派的文化產業口號的確很吸引人，但 2006 年屬於左傾的第六屆「歐洲聲言」，卻在地中海東岸的塞浦路斯（Cyprus）開辦了「聲言學派」，以認識左翼的觀念藝術為指導課程。作為文化生產的一環，當代藝術和當代文化之間的關係，自然不是簡單的靠左或靠右。以下附表或許可以簡略看到，藝術家們在什麼是藝術、什麼是觀念的歸屬。[8]

---

註8： 1977 年，Richard Dyer 的 Entertainment and Utopia 一文中，曾列過社會現實和烏托邦的關係，此表延伸他的分析，並重作了藝術家面對不同社會而演變出的創作類型。參見 *The Cultural Studies Reader*, edited by Simon During, p. 380.

## 附表：當代藝術與當代文化之間的關係

| 當代藝術與當代文化之間的關係 | |
| --- | --- |
| **社會現實的狀態：**<br>來自不滿／張力／困境 | **烏托邦世界的期待：**<br>來自虛擬／妄想 |
| **第三世界現實困境：**<br>有關貧窮／不公／不義 | **第三世界的期待幻境：**<br>有關富庶／公義／平等 |
| **勞動階層現實困境：**<br>工作單調／過勞／被剝削／<br>城市生活壓力 | **勞動階層的期待幻境：**<br>工作如娛樂／精力旺盛／<br>城市遊俠 |
| **中產階層現實困境：**<br>生活單調乏味<br>失去原創力<br>被媒體、流行文化、<br>資本化民主觀、性別問題左右 | **中產階層的期待幻境：**<br>生活緊湊忙碌<br>興奮與戲劇化的生活追求<br>渴望知性的、開放的、<br>誠實的人際關係 |
| **共有的現實困境：**<br>工作動力／生活變化／通貨<br>膨脹／立法反對主流集體行為 | **共有的期待幻境：**<br>社區化／溝通良好／集體行動 |

| 當代藝術家的社會角色與論述立場 |
| --- |
| **第三世界／弱勢團體：**<br>後殖民文化論述，反中心論，為邊緣處境發聲，以爭取人道與自由的文件、影錄檔案與文化錯置的文物為表現。 |
| **勞動階層：**<br>次文化論述，反映逃避現實的次文化生活，混亂、吵雜，如重金屬型音樂，傾於酒精、藥物似的速度與熱量，以工業廢棄物為表現。 |
| **小資階層：**<br>流行消費文化論述，反映流行與消費文化，以綜藝化、娛樂性、溝通性、電子虛擬、新科技世界為表現。 |
| **名品階層：**<br>市場經濟效益論述，以藝廊與拍賣市場為指標，考慮歷史收藏價值，配合政商名流品味、市場效應，以生活化的美學品味為表現。 |

1988年，法國藝術家丹尼爾‧布罕到荷蘭佈展，種了一萬朵紅白鬱金香作為「紀念品」。圖為丹尼爾‧布罕提供。

# 黑色鬱金香之惑
## ABOUT BEMUSED BY BLACK TULIP

17世紀的鬱金香狂潮（Tulipomania），是今日泡沫經濟的術語經典。當時的巴黎人，可以爲這無實用價值，以異爲貴的時尚流行，而傾家蕩產。鬱金香在16世紀中葉由土耳其傳入西歐，隨即在荷蘭王國身價大漲。1636年，一個罕見品種的鬱金香球莖可以換到全套馬車。從現貨交易到期貨交易，全歐洲人以爲人人都該擁有鬱金香作爲生活品味的象徵了。至1637年2月4日，鬱金香期市終於崩盤，大批的破產者使城市陷入混亂，有的國家甚至發生了騷亂。法國著名作家大仲馬（Alexandre Dumas）的名著《黑色鬱金香》，就是以這個年代爲背景，描述全民對鬱金香不可思議的投資狂熱。

黑色鬱金香狂潮，對人類經濟史是一個警惕，但人們仍然時時會找到另一個發熱的風潮產品。藝術品，這個同樣以異爲貴的文化生活物，在1980年代也同房地產一般，被炒作起來。就像人們相信黑色鬱金香的異價，猶如黑馬或黑羊角色的當代藝術，也曾出現過狂潮。一如對黑色鬱金香的迷惑，那種美麗和價值，也是人云亦云下的產物。

## 思潮 VS 市潮

　　1988年，法國藝術家丹尼爾・布罕到荷蘭時，種了一萬朵紅白鬱金香作為「紀念品」。1999年，在北京通縣參觀藝術家工作室時，途經一路，是一片片金黃的玉米曬場，一樣的幾何形狀，但一片已是藝術品，另一片還是廉價農作物。當代藝壇對「黑色鬱金香狂潮」，也是如此又害怕又期待，彷彿追不上無價的時空，就可能變成廉價的下場。幸好藝術作品的生產不如鬱金香球莖的繁殖快，1980年代的藝術市場終究沒有黑得太快，即使進入21世紀，仍有足夠的思潮，努力想再帶動市潮。

　　究竟「思潮」與「市潮」孰輕孰重？當代藝術的推進，與加速進入文字檔案、展覽、市場有關，這些頻仍的活動，使當代藝壇等加速度地發生輪替。當下，不分青紅皂白，都可成為歷史。儘管史料不等於史實，歷史也是可以製造的，但「思潮」與「市潮」結合，還是完成了一部分歷史。當代藝潮的波浪，可以說是思潮與市潮拉扯出的曲線印象。而媒體運用則可以說是思潮與市潮間的策略地帶，短效地切入，可以炒作出一些印象，但後繼來的品質問題，仍有層層時間上的關口存在。

　　在21世紀初，相信市潮可以拯救藝壇的人士不少。

在經濟考量下，急功近利的文化單位甚至傾於主張：學術服務藝術，藝術服務政策，政策服務經濟，經濟使人生美好。而處於消費主義與政經掛帥的藝壇，面對市場要有賣相，面對官方資源申請要諮官方政策。藝術界的活力要靠金主來打點滴，活動要有官商人物領銜演出，藝術家的精神與人格魅力不再具有票房價值，而當白色形象、黃色加料、紅色革命、綠色伸張均無效時，那就只剩下黑色幽默了。面對所謂的時潮，一些藝術家都在自覺或不自覺中，捲入了這藝壇現象。

以「思潮」掛帥的大型雙年展，與以「市潮」掛帥的大型藝術博覽會，是當代藝壇裡的雙頭巨人，除了頭部思維不同，頸部以下的人脈與機制系統是群流交會，經脈相通。然而，這雙頭巨人最大的矛盾就是，又想搭檔演出，又想各自表述。這兩大展覽機制便開放出可以自打嘴巴的許多空間。而兩者對應出的矛盾與衝突，既是「相聲」關係，也是「雙簧」關係。

2004 年 2 月中旬，柏林雙年展選擇與西班牙馬德里的 ARCO 藝術博覽會撞期。《閃亮》雜誌廣發一封郵簡，抨擊柏林雙年展的策導者包爾（Ut Meta Bauer）的這個決定是「非專業與反諷式的行為」。[1] 馬德里的 ARCO 展已經有二十三年歷史，是當代藝壇重要的大型藝術博覽會之

1999年，北京通縣參觀藝術家工作室附近，一片幾何形狀的玉米曬場。無藝術家的認證，只是一片廉價農作物。

一，其 2004 年的展期已於一年前決定。柏林雙年展的刻
意撞期被發信者視為罔顧群眾資源，故意挑釁藝壇專業市
場機制，重複了 1997 年威尼斯雙年展策導者塞倫特的作
風。作者以抵制的立場公開表態，決定選擇前往馬德里。

由於 1997 年的威尼斯雙年展與巴塞爾藝術博覽會撞
期，迫使藝評者、策展人、美術館館長、藏家、藝廊經紀
人等藝壇人士必須在開幕時期作選擇。 1999 年之後， 6
月間的歐陸雙年展與博覽會刻意配合，造成一批看過雙年
展的人士，群流交感地湧往博覽會，此現象亦引起另一些
聲音，批評以「藝象」反映社會「異象」的當代新藝術媚
俗，現買現賣。 2002 年，德國文件大展以思想論述為架
構，作品多為「非易賣品」，則讓感到年代市場冷霜的藝
壇主商派不滿。另外，文化論者針對雙年展嘉年華會化、
商業化、娛樂化等現象，讓許多藝術家的作品精神，在快
速進進出出中，連人帶物地被消費掉，也被套上藝壇消費
主義的批評。

針對柏林雙年展的撞期事件，《閃亮》的新聞稿中用
「欠缺文化上的專業自覺與考慮」形容此項日期的決定。
從另一個角度看，其實這也正是一項「文化上的專業自覺

---

註 1 ： *Flash Art* Newsletter, 02/06/2004, Giancarlo Politi.

與考慮」。一方面是「年輕藝術」對「專業機制」的一個自覺思考，另一方面也切割出與公共資源有關的當代藝術大展，都面對著人在江湖身不由己的精神危機。當代藝術的社會化，已使當代藝術不容易再有純真的年代。由於藝術展覽動輒要使用到龐大的社會資源，其效用性自然被考慮，而在效用性上，帶動商機是最實在最易見的效能。

2000年以來，由於世界經濟影響，屬投資性的藝術市場低迷，如何振興藝壇商機成為藝壇首要議題。這個議題往往不在於產品好壞的檢討，焦點反而在於一些「看不見的背後成本」，無怪乎會引起雙頭巨人對向左或向右的未來發展而頭痛。

## 「終結論」VS「專業化」

思潮與市潮的矛盾，是近三十年來藝壇文化的異象，它引發了「終結論」與「專業化」兩大藝壇名詞。而「前衛」一詞，在三十年間被逐漸「消費」，也顯示思潮不抵市場，以至於現在已讓「消費行動」成為一種前衛替代行動。

思潮的在意者，以文化學術位元為主。其間，當代藝評者與藝術史者最大的分野，是前者參與前衛性的創作思

考，而後者提出了歷史經驗的判斷。但自前世紀70年代開始，當代新藝術品成為資本社會裡的一種投資動產，前衛藝術被宣告死亡，歷史終結論也相繼出現。於是藝術史上出現了一個異象，在藝術家、藝評家、藝術史均傾於終結論的過去三十年間，竟然也是藝術市場最盛興的年代。而對這段歷史的渴望，在21世紀初的今日，則又變成藝壇最想復興的心願。

曾發表藝術終結論的亞瑟‧丹托，在1989年《現代畫家》夏季刊，寫了〈壞美學的年代〉，指出當時市價已走紅的藝術家們，對80年代的藝壇充滿無力感。李奇登斯坦（Roy Lichtenstein）接受訪問時說：「一大堆風格，但卻不知道實質價值（substence）在那裡。80年代的藝壇，好像沒有靈魂，有嗎？至於70年代，又好像是一種虛無（nonentity），我甚至想都想不懂，70年代是怎麼發生的。」[2]

但諷刺的是，丹托指出，令藝術家迷惘的70年代與80年代，卻是藝術發生的最好年代，許多年輕的藝術家在有生之年便享用到藝術市場的回饋。壞美學的年代，竟也是好市場的年代。

---

註2：Arthur C. Danto, *Encounters & Reflections: Art in the Historical Present*, The Noonday Press, Farrar Straus Girour New York, 1991. p. 297.

80 年代藝術市場的狂飆現象，究竟是如何發生？彼得・華生（Peter Walson）在他的《從馬內到曼哈頓：現代藝術市場的升起》一書中，對拍賣市場有特別的歷史追溯。他指出從 1880 年開始，藝術經紀與拍賣制度已開始建立，但是藝術成為高投資對象，還得經歷百年的時機運作。他舉西元前 500 年巴比倫的「美妻拍賣」為例，認為是人類最早的「美麗品味」之拍賣概念。早期婚姻是買賣行為，富人到市集標買嬌妻美妾，視女人為一種財產。在拍賣市集，漂亮女人的拍賣價，要包括她姊妹淘裡的「賣不掉的成本」，作為一些有瑕疵或較醜的女孩之「未來嫁妝」，所以「美麗品味」的價值是包括許多看不見或與其無關的增值成本。[3]

　　由於上市藝術品的交易是關乎「眼前的」，沒有人能預估未來的「折舊率」，於是需要藝評與藝術史作評估或顧問資料。藝評與藝術史雖因此介入藝術市場機制，但他們又不全然是藝術市場裡可以下場或下單的角色。甚至在藝術機制裡，最容易發生不合作聲音的，經常是場外的文化論者，與不想上市或不能上市的藝術家。近年來，藝術家、藝評者與策展人角色重疊，在發展趨向上也形成兩種

---

註 3：Peter Watson, *From Manet to Manhattan: The Rise of the Modern Art Market,* Random House, Inc. 1992. p. 46.

態度。一是傾於主張復興當代藝術的前衛性格，二是傾於主張復興當代藝術的經濟效能。藝術機制與市場系統這個年代議題，在藝壇不景氣的 21 世紀初又捲土重來，成為藝壇低迷的年代，藝壇人士最熱中的話題。

無論如何，藝術市場帶動了專業人才的需求。藝壇的「專業化」一詞，談的便是各環節的生存系統關係，它傾於一種精英作業態度，每一環節都有其應有的專業能力，而彼此之間有一個作業系統，以便達到最有效率的共生結果。「專業化」要求「敬業」、「去人情」、「去個性化」，它使藝術在邁向市場的過程裡，產生一個資源分配資本共享的生產線。有這一條「看不見的成本」作為增值的推動力，藝術才能跳脫時間，加速地加值出一個昂貴的價碼。然而，「專業化」的淑世過程，在藝術界不一定行得通，畢竟，藝術作為一個沒有標準可依的職行，擁有特殊個人色彩往往才是賣點。在「專業化」的系統裡，常見的現象是沒有個性但懂經營的人才，反而較容易進出藝壇機制，以績效為藝術展現的標準。

「終結論」與「專業化」，起因於藝術生態的異化促使藝壇各界人士要重新調整看待藝術生產的態度。由於藝壇的連結與操作，終結了藝壇人士原來的不同定位，專業化的分工也變成項別重疊的合作，致使藝術人士角色替換，

在同一系統裡，每個環節都從其他環節交流到沿續生產線的求生法則。21世紀的許多展覽，藝術家、藝評者、策展人、藏家、美術館行政人，角色混淆，替代性的幅度變大，乃是因為「專業化」裡的「統一性」，終結了過去「不易取代」的專業知識與技藝，變成只要進入系統，規格無大差異，可進行效用，一切都可替代。

## 增值觀念VS系統理論

討論藝術機制與市場系統的績效議題，便涉及了系統理論（System Theory）與效用主義（Utilitarian，原泛稱功利主義）。此思想主流，重釋當代藝術家的新生產線，使當代藝術家與其作品必須面對抽象性與實效性的利己與利他之價值判斷，並消減了它過去那股反體制與反主流的態度。它的擴散，足以刺激出藝術的功利思想，除了瓦解藝術家的社會邊緣性外，也把「非美學品味」的藝術推上拍賣場，因此，拍賣體系也要尋找更多支持其「快速增值」的理由。

此「非美學品味」的增值操作，常是寄望在「歷史地位」的製造。過去前輩藝術家與後生藝術家在藝術思維與美學認同上有很大的代溝，但在面對「歷史地位的增值」

上，卻往往表現出一個寬容的態度，因為後者的增值必然有利於前者的增值，而為上下兩代墊背的差額，就是中間那一段「嫁不出去」，或是沾不上市場或歷史增額率的族群。而這一段非品味的、非易上市的、非易脫手的藝術作品，則常用另一種無價（priceless）的概念存在。它一則採無政府經營的自由市場態度，一則「變本加利」地提出機制門檻外被漠視與被評頭論足的不公。

針對藝術與市場機制的關係，使用系統理論反制系統效應，卻使作品獲得歷史增值的作品，可以三十五歲時的漢斯‧哈克為例。當代藝術家漢斯‧哈克 1971 年的系統理論之作《1971 年 5 月 1 日夏普斯基家族曼哈頓房地產持有：真實時間的社會系統》（*Shapolsky et al. Manhattan Real Estate Holdings, a Real-time System, as of May 1, 1971*），被視為 80 年代藝術市場勃興前的最佳市場預言，也在近代有關反映社會生態的藝術創作裡成為經典。 1990 年代，亞洲地區面對城市現代化的過程，房地產的變化是經濟上最為明顯的「黑色鬱金香」追求，但因為是「不動產」，這泡沫現象反而轉成城市內部的隱憂和隱喻。

系統理論在 40 年代原為生物學家柏塔朗非（Ludwig von Bertalanffy）提出「系統雛論」（General Systems Theory），至 1956 年為亞士拜（Ross Ashby）申論，提出

1990年代，亞洲地區面對城市現代化的過程，房地產的變化是經濟上最明顯的「黑色鬱金香」追求，因為是「不動產」，這泡沫現象反而轉成城市內部的隱憂和隱喻。圖為已逝的旅法中國藝術家陳箴，在加拿大溫哥華 Catriona Jeffries Gallery 展出的《都市化建設》。

「控制學導論」（Introduction to cybernetics），兩人均認為現實系統與生態的互動有關，經過遷移、滲透、交流、互動，能產生新的物產革命。他們認為從整體（例如生物裡的人體）中個別剝離研究，不如從個別關係的連結找出物體的新主體。這個由小串大的生物研究觀念，強調環節的相關性與經營系統，視系統是獨立研究體，因為它能串連各組織的功能，使這個物體可以出現它的面貌與機能，活絡起來。

此概念被社會學延伸使用，認為透過生理、物理、科技、社會等規則，可以看出生態形成之因果。在系統論者的藝術延伸領域，它包括了系統生態的邊界、注入、輸出、過程、界定、內藏性、指標、訊息等探討或鋪陳。由於系統理論涉及觀念性的基礎與哲學（Conceptual foundations and philosophy），70 年代以來的西方觀念藝術家大多走系統理論路線，在波依斯的「社會雕塑」延伸下，出現行動、檔案、存藏、數學理論等社會學的分析表現。但 90 年代以來的觀念藝術家則日漸減化，少花時間作生態系統的研究，觀念藝術的邏輯哲學基礎也日漸薄弱，變成只作切割或並置。

回述 1971 年的那件《夏普斯基家族曼哈頓房地產持有》，當時漢斯‧哈克拍了 142 張紐約公寓建築，製造二

張紐約下東村與哈林區的地產圖，再用六個圖表標指出，1951～1971年間這些產業與夏普斯基集團的關係。使用系統理論，漢斯‧哈克指出資本社會機制炒作經濟風潮的現象。進入70年代，漢斯‧哈克敏感至社會的新「群流感」[4]，社會媒體與資本集團之間的交集，從過去色情新聞的炒作，已進入房地產的操作領域。這種「群流感」的炒作，從後來的股票市場與藝術市場的炒作，均證實這股看不見的力量帶動了一時的泡沫效應。不過，漢斯‧哈克並非旨在批評這種經濟效應，他真正的目的是要點出「機制系統」的力量。

　　這件屬於質疑社會機制的作品，原擬在古根漢美術館（Guggenheim Museum）展出，但其命運卻顯現出弱勢藝術與強勢機制系統的對抗結果。並沒有文件證實的公開傳言，夏普斯基集團與古根漢美術館的董事有「上流社會」的人際關係，因此這個展不僅在展前六星期遭到封殺，連館方的策展員艾德華‧弗萊（Edward Fry）亦遭到館長湯瑪士‧米塞（Thomas Messer）退職。然而，後來時間證明，漢斯‧哈克的這件作品日漸經典化。1987年2月，以標立「藝術歷史終結論」著名的文化藝術評論者丹托，

註4：此詞為筆者於2004年來自「禽流感」的比喻。指稱社會經濟與文化的非正常的操作風潮。

撰寫了〈漢斯‧哈克與藝術產業〉（Hans Haacke and the Industry of Art）一文，肯定了此件作品的前瞻性，以及藝術家的歷史地位。

漢斯‧哈克自 1971 年之後，視美術館為一政治機制，對美術館員的意識形態與文化官僚系統之勾結為一股機制勢力，但他的歷史地位仍然使他可以出現在許多以前衛自居的展覽機制裡。 1997 年，這件作品在以「回溯」為主題的第十屆卡塞爾文件大展出現，在現場，他又加製了一份追蹤的圖表。 2001 年，漢斯‧哈克在惠特尼雙年展的《衛生》再度被杯葛。三十年前，他挑點出資本家操作不動產的市場現象，三十年後，他挑點出政治言論與媒體言論對思想的壟斷作風，但兩次，都被不同的機制力量反彈出另一則「藝術事件」，但也鞏固了他的歷史地位。在這三十年間，他曾是威尼斯雙年展德國館代表，多次與文化學者對話，在紐約的古柏藝術聯盟學院（Cooper Union School of Art）任教，其文化評論者的身分不亞於其藝術家的身分。

三十年前，觀念藝術是屬於社會批判意識的類型，是資本主義下的社會改造思潮，這也是為什麼具指標性的國際雙年展，經常要恪守的一個前衛性精神，一定或多或少要有系統理論的觀念藝術參展，以有別於全然市場化的藝

術博覽會。

## 市場效益 VS 效用主義

事實上，炒地產、炒股票與炒藝術品，雖是70年代至90年代間名流社會的投資歷史，炒新聞則是90年代中期以來的新手法。炒新聞現象常是名利掛帥，藝術退位，擬以事件提升能見度，而對藝術原有價值產生虛無態度。

「機制圍堵」、「講究績效」、「容易替代」、「以媒體升值」，這些藝壇現象挑戰了過去藝壇道德上與倫理上的價值觀。嚐過藝術市場的短效甜頭，藝壇也有股市般的情結，無法忍受數字與弧線的下跌。然而，對「藝術市場」的強調，在側重藝術實用效能的地方政策裡，無異將藝術功能導向以金融數字與公共政策效能的社會價值觀。文化政策以效用主義直接炒作藝術生態，對藝術生態而言，是對以自由主義與無政府傾向的當代藝壇族群，一次以功利思想掛帥，重新詮釋藝術品的社會價值。

對文化政策而言，根基的藝術價值理論常常是效用主義裡的倫理學，也是將幸福（福利）放在正負價值間的差額計算上。早期希臘哲學家柏拉圖（Plato）便提出幸福是快樂減去痛苦的餘數。效用主義的名言，則來自赫欽森

（Francis Hutcheson）的「對最多數人的最大幸福」。效用主義的正式理論提出者，是在 19 世紀即寫出《功利主義》（*Utilitarianism*）的穆勒（John Stuart Mill, 1806-1873），他分快樂有高級與低級之別，價值也有內在價值與工具價值之分。現在，如果我們要用效用主義的績效來看藝術價值，也就是提出：「能用便宜的價錢獲得藝品，讓最多的群眾共享，便是正確的投資。」再代換到共產主義社會，就會發現，其文化政策採取的正是降低藝術家的薪資與作品價值，以國有資產方式推廣到最大群的民眾間，但這套方式也阻礙了藝術的自由市場。至於在資本主義社會，我們看到的是採取量化方式，藝術品的單價不高，但以量制價，藝術家可以靠增產或剩餘價值而獲得資本化的生產契機，群眾則可以用平價獲得普遍享用機會，同樣合於「物廉量大」的效用指標，但在自由競爭之下，藝術的精神性也會快速被消費，快速商品化。唯當代藝壇，在思想上又想走社會現實主義路線，在創作上又重視作品賣相，左談前衛藝術，右抱藝術博覽會，清名與厚利都追逐的投機分子也不少，無怪乎 2004 年的柏林雙年展要刻意撞期，重新劃一道界線。

　　80 年代藝術市場興盛，當時盛行的是新表現風格的「壞畫」。1997 年威尼斯雙年展中的主題是：「未來，現

在，過去」，其中許多80年代的作品，例如義大利著名的超前衛、德國新表現主義等人的作品，已呈現出「歷史風格」的價值。

市潮不可擋，面對80年代以來的藝術市場興盛，藝術作品一如房地產或股票一般成為一種社會增值品，藝術商品化的曲線背後，更是充滿政商學藝的糾結關係，以至於思潮的獨立作戰更加艱難。這套糾結關係比房地產炒作的系統圖表更加難畫，因為它涉及了「自由主義」、「效用主義」與「利他主義」。以拍賣市場為例，在80年代至90年代的藝壇拍賣系統裡，效用主義就出現內外價值的矛盾。拍賣（auction）一詞，原來自拉丁文的auctio，是指「增加」（increase），此字也直陳出這個商業行為的型態，它是玩「增加」的遊戲。在後來有關的拍賣行為裡，都有這野蠻性的加值操作，用一些非關物件與品味的附加成本來提升賣物價值。

80年代的藝術收藏價值大幅度上揚，藝術形式的斷代性之名有藝術史背書，意識形態正確下的翻案之作有歷史事件背書，形成美學與歷史的增值較量。然而，藝術的總歸藝術，具美感的藝術形式還是比較討喜富貴名流，易手較快，增值的可能性也就比較高。具歷史存在意義的作品，則容易為美術館典藏。美術館若以較低的購金獲得作

品，但可以讓更多觀眾看到作品，則又符合「最低成本最高效能」。

至於私人藏家以高價競標一人獨享，他所回饋的社會經濟效益，就是支出一筆費用資養「美女」之外的那一堆仍待價而沽的物品，供養拍賣市場的生機。文化政策若用民共資源資養藝術拍賣或藝術投資，則成為用最大數者的利益資養少數者的福祉，在開放社會裡就會產生爭議性。用此角度看，《閃亮》雜誌指責 2004 年的柏林雙年展要刻意撞期，白話點來說，正是用市價作標準，指其「醜人多作怪」，賣相不好又要自抬身價。

德國是目前許多國際大展裡，重思潮而反市潮比較明顯的地區，在現代史上，其思想事業獨佔各界風騷，五年一次的文件大展以前衛與思潮掛帥，即使與威尼斯雙年展撞期，還是會引起藝壇注目。它以藝壇知識精英掛帥，又訴諸「非美學」品味，這一特色仍使它具有為藝術增價的背書作用，算是「最有價值的醜女大本營」，也是「最有潛力化醜女為美女的展示台」，是故，國際藝壇景象再差，也得養活這個機制。而繼起的「歐洲聲言」，在 21 世紀初也在白手起家中，誰知道，幾年後是否也是隻從百姓家飛回的王謝堂前燕。

80年代藝術市場興盛,當時盛行的是新表現風格的「壞畫」。圖為80年代名畫家克萊門(Francesco Clemente)的《沙漠之歌》。雖是1995～1997年新作,但在1997年威尼斯雙年展中,已具歷史風格的價值。

## 跳蚤市場VS名品市場

　　另外一個當代藝術思潮與市潮的矛盾,便是有關「跳蚤市場」的貨品如何成為「名品市場」的價值問題。自從杜象提出「現成物」的藝術觀念之後,觀念化的低廉舊物(high art, low source)成為當代藝術裡的重要再製品。基於這個再生的理由,整個「跳蚤市場」內的物品都有可能進入藝術殿堂。以「現成物」的觀念來說,藝術家根本

不需要製造垃圾，他可以「點糞成金」，他若指現成的垃圾是藝術品，這些垃圾就有內在潛力成為一個藝術品。從80年代以來，自普普藝術者到擬態藝術者（Simulationists），把跳蚤市場視為後生產（post production）的藝術出土據點，用廢物再生（recycling）、重新組編與轉換能量方向的概念，生產過去美術館內沒有的典藏作品。

90年代的許多國際大展裡，便出現過不少這種「跳蚤市場」的再現「美術展場」。這個概念對觀念藝術家而言，已是一種藝術史，但對許多藝術觀者而言，藝術品仍然應該脫離日常生活，仍然要有美學加工形式，仍然要計算得出藝術家的勞動與技藝成本，否則不能估算其「藝術價值」。反對「藝術終結論」者便指出，所謂的「終結」，其實只是舊制的度量衡無法應付新觀念或新產品，根本無關藝術本身的繼續演進。事實也證明，這支「終結論」年代的藝術作品，也建立其歷史性了。

另外，這些「跳蚤市場」裡的現成物還有一個替代性的「原作再生」特質，如果失去了一部分，再找另一些大量生產下的現成物補進去，或加洗再製一份，還是原作。它沒有原版問題，更沒有絕版疑慮，這對傳統要求「唯一」、「真貨」或「限版」的藝術名品市場是一大挑戰。

另一方面，這些「跳蚤市場」派的藝術家，因為使用

五年一次的文件大展，以藝壇知識精英掛帥，又訴諸「非美學」品味，這一龐大陣勢，仍使它具有為藝術增價的背書作用。圖為 2002 年文件大展開幕盛況。

現成物，藝術成本並不高，也沒有技藝可判斷，其個人市場價值只好放在「名氣」的經營上。他們的「文化產品」（cultural production）往往是鎖定一個生活文化的現成產品，局部或定位收集，最後使其轉換成個人的象徵品牌。在這過程，他們要透過一些非賣相型的展覽，要有理論者發現其存在，要變成當代藝壇的新現成物，然後由「跳蚤市場」脫胎到「名品市場」。再用前述巴比倫的「美妻拍賣」為例，也就是「美麗」不再是上市的唯一條件，一個外表醜陋的對象，可以用其被認可的特殊符碼參與競爭。當競標者改變品味或收藏目的，這些「日常舊物」還是有可能驅趕「非常名品」。

這個經濟上的交換，從 70 年代便有許多理論家開始討論，至今也有三十餘年。文化論者布希亞（Jean Baudrillard, 1929- ）很早便指出，其經濟價值正好在最難促銷出去的「批評理念」上。換言之，「跳蚤市場」藝術家若沒有批判性觀點，就沒有藝術家身分了。這也說明，當代藝術諸類型中，觀念性與擬態性藝術家們無法太妥協於一般藝術市場機制，而前提中所述的柏林雙年展與西班牙馬德里 ARCO 藝術博覽會的撞期，或許也可視為一場「跳蚤市場」與「名品市場」的名利交戰，是前者對後者的「批評指教」。

　　面對經濟文化生態，當代藝壇最大的產業理論已然是「市場的理念」。但無論如何，如果當代藝術產業化的擁護者，把焦點放在「振興市場」上，以為造成大大小小賣場的發生，就是振興文化產業，那麼，最有可能的貢獻，就是使有價位的「名品市場」，快速變成沒有理念的「跳蚤市場」。如同將 3 月的黑色鬱金香量化成 5 月的蒲公英，落地即生，雖然到處都看得到，就是看不到市價。這個顛覆，也算是具「觀念性」地解構了文化產業。

2003 年在前衛性的威尼斯雙年展中，提出的工藝性品味作品。

1999 年韓國女性藝術家金守子，以地域性花布貨運車作經濟和異文化的對話。

# 7 誰主品味之東風？
## ABOUT POWER OF LEADING TASTE

1897 年，威廉・卡卓・哈茲特（William Carew Hazlitt）在他的〈一個藏家的自白〉（Confessions of a Collector）中便說：「對物的佔有，蒐集的飢渴籠罩了我們。我們用蒐集的方式，填滿我們的房間、填滿我們的牆壁、填滿我們的桌子，用一堆物品，填滿空間。」這股維多利亞繁花蔓草的填滿裝置品味，風靡了美國鍍金年代的豪紳們。一些企業發達而無世襲名望的富豪，便以蒐集的方式，給自己一座美術館般的居所。

文化評論家亞瑟・丹托則在「美術館中的美術館」（a museum of museums）一詞中，發現收藏的新義。丹托認為這些近代新興的文物投資人，以為他們能夠在蒐集的品味中顯現自己夢想的文化教養與名氣層次。近百年來，親近美術館文物，的確被認為是一種文化教養，而美術館這個機制，也逐漸在社會上具有權威性。當代藝術家、收藏家、藝術史家、文化政策者、觀眾，這許多不同立場的品味，有愈來愈多的機會在美術館對話。究竟是誰在領導誰？是那一「家」的品味，在主導美術館的經營路線呢？

## 文化英雄的生產年代

　　承載許多眾聲喧嘩的訊息，美術館這個被稱為美與知性的空間，隨著它在社會裡的角色，不得不逐步調整它出世與入世的功能。今日的美術館正逐漸走出繆思殿堂的意義，成為社會現實的一個文化管理機制。

　　儘管「當代美術館」仍然以「Museum」一字表示歸屬於繆思的殿堂，但它絕不再是那個簡單的貝殼，一打開就會冒出美麗的、激情的維納斯供人觀賞。現在大多數當代美術館追求與展示的形式和內容已經改變，人們在現場看不清那是吐沙的泡沫，還是未經打磨的灰暗之珠。面對今日大多數當代美術館以展覽為主，群眾不容易看到這些「展示物體」的背後收藏價值，甚至懷疑這些觀念性、裝置性、影錄的、通俗的展覽作品，究竟有什麼異於一般日常生活的價值，以至於它們可以「藝術品」之姿進出美術館，一步一步成為具有歷史性的高價位典藏物。作為一個文教機構，以及新的視覺藝術檔案所，當代美術館的展覽與典藏方向之背後，不免也收藏了看不見的社會群體品味與公眾力量。

　　在閱讀當代美術館所典藏的社會意義之前，需要先了解當代藝術家被文化機制解讀的年代背景。 1963 年 10 月

26 日，美國甘迺迪總統在他遇刺前一個月，曾在安赫斯特學院圖書館（Robert Frost Library at Amherst College）提出他對文化藝術的完整主張。[1] 那演講將藝術家塑造成美國的英雄，認為前衛藝術具有「自我包容」、「自惑與易撫慰」、「多元與自由」等獨特素質。他們無畏於說真話，勇於質疑機制權力，使國家更堅強。而後延續美國甘迺迪總統的主張，艾森豪總統也提出：「美國國家文化政策若失去對藝術的支持，美國將不會成就出一個偉大的社會或文明。」[2]

在 1965～1995 年，長達三十年間，邊緣與疏離處境的美國藝術家逐漸被導向主流。這些「孤獨的國家先鋒」受到國家文化藝術基金會的保護，在意識形態與理想之間找平衡的可能。關於美國政府對前衛藝術的支持尚有內幕一說，當時一些藝術家補助經費曾來自美國中央情報局，官方願意支持新藝術的原因之一，是認為這些崇尚自由與個人主義的藝術家，可以成為冷戰時期美國文化對外統戰的代言人。當時正興起的抽象表現主義與普普藝術，顯然是「前無古人，後尚無來者」地呈現了美國獨有的文化內

註1：Michael Brenson, *Visionaries and Outcasts*, The New Press, New York, 2001. p. 16.
註2：Ibid., p. 1.

涵。隨後，觀念藝術、地景藝術、超寫實主義等表現，並無悖於美國文化政策，直到藝術家開始挑釁宗教之前，美國政府文化機制對新藝術家們算是相當寬容，也締造了美國當代藝術最領風騷的一頁藝術史。

美國文化內戰（Culture war）一詞，不偏不巧，就出現在 1989 年。這一年，柏林圍牆拆除，東西德統一；中國發生民主學運，蘇聯對東歐撤軍，冷戰邁向尾聲。面對極權國家瓦解，美國前衛藝術家似乎沒有警覺他們的新處境，以至 1989 ～ 1992 年之間，發生了官方與藝術家最大的衝突。 1989 年 5 月 18 日，共和黨參議員迪亞曼托（Alfonse D'Amato），首先在參院中撕毀塞蘭諾的攝影作品，認為那件《向基督撒尿》之作，侮蔑了宗教。這一撕，表面上是共和黨挑戰民主黨，是宗教挑戰藝術，是道德挑戰自由，裡子內，是要藝術家斷奶，國家不再「飼老鼠咬布袋」了。

「宗教」在美國擁有廣大聲援民意，這批曾被視為「文化英雄」的創作者，很快不僅失去冠冕，還失去了奧援。至 1995 年，國家文化藝術基金會竟撤消對視覺藝術家的個別支持，重新考慮藝術家自由表現與國家文化形象打造的差異。國家文化藝術基金會成為有組織背景者的申請對象，個體戶的藝術家只好依附著其他機制，才能得到國家

經費支援。所幸，1980年代藝術市場的崛興，已讓藝術家有了民間支持管道，他們棄政投商的動作也不輸於官方拋棄他們的速度。

1990年代之後的當代藝術家，沒有回到20世紀初艱困的波希米亞生活。經紀人、代理藝廊、拍賣會，已經為他們營造出一條前進私人藏家與民間企業的管道。再透過1990年代的大型國際或洲際展覽，藝術家可以從中獲得另一種能力證明，而這些證明對尋找作品的當代美術館館長們，則成為一種民間背書。在大展中出頭的藝術家，經常在短暫的時間，便進駐到具有歷史肯定象徵的美術館。至於過去三十年所栽培的「文化英雄」們，現在已成為「大師」，又因曾經為國家文化機制所認同，也成為當代美術館所欲囊括的典藏目標，而美術館這個靠山，無異錦上添花地保證了他們下半輩子的聲名。

## 美術館的生產年代

繼官方支持之後，對當代藝術家最重要的單位，便是藏家。藏家又分兩種：公共性的美術館與民間性的私人收藏。有趣的是，藏家與美術館也有品味情結。作為藝術家的第二號贊助單位，具名流品味與市場影響效應的藏家或

企業贊助，他們微妙地給予創作者「生機的指標」。

百年前，收藏家的品味是愈保守愈有文化教養，巴不得自己的居家就像世界所有美術館的合成體。1897年，威廉·卡卓·哈茲特在他的〈一個藏家的自白〉中便說：「對物的佔有，蒐集的飢渴籠罩了我們。我們用蒐集的方式，填滿我們的房間、填滿我們的牆壁、填滿我們的桌子，用一堆物品，填滿空間。」這股維多利亞繁花蔓草的填滿裝置品味，風靡了美國鍍金年代（Gilded Age, 1870-1898）的豪紳們。一些企業發達而無世襲名望的富豪，便以蒐集的方式，給自己一座美術館般的居所。

哥倫比亞大學文化學者亞瑟·丹托，曾經以亨利·詹姆斯（Henry James）的小說《金碗》（ *The Golden Bowl* ）中的富豪亞當·瓦瓦（Adam Verver）為例，也提出這種「美術館」的背後典藏心理 [3]，認為承傳的名分與當下的美麗，是繼財富之後的一種「文化表徵」追求。這位白手起家的美國企業巨擘，亞當·瓦瓦攜女周遊歐陸，努力豪購藝術品，以建立他的文化地位。甚至，他讓女兒嫁給一位沒落王公貴族，取得了世襲頭銜，自己則娶了一位年輕美

---

註3： Arthur C. Danto, *Beyond The Brillo Box: The Visual Arts in Post-Historical Perspective*. Published simultaneously in Canada by Harper Collins Canada Ltd., first edition, 1992. The Museum of Museums, pp. 199-214.

女，使他的資產提升到具有顯赫家世淵源，能夠生活在高級藝術精品之間，還擁有青春美麗伴侶的文化水平。

當一個企業家累積財富到一定程度，他必會想典藏名品，以便使住家變成一座美術館，而他們對藝術的投入，也間接操作了後來的藝術市場。1968年，布希亞在他的〈收藏的奇蹟〉（The Miracle of Collecting）一文裡便提到：「你真正收藏的總是你自己。」也就是說，不管是公藏或私藏，收藏的人所展示的總是以自己為主體（subject），舒適地蒐集到自己所要滿足的，能夠圍繞他的客體。

鍍金年代那些真人實事的美國企業收藏家，他們的確自歐洲搬回了法國家具、義大利繪畫、希臘石刻、中東綴錦、荷蘭小品繪畫等，一如當年舊大陸發現新大陸一般地充滿了獵奇的蒐集心理。也像舊大陸以掠購殖民地的方式擴展他們的帝國威望，這些富豪們以掠購文化舊物的方式來擴展他們在新世界的名望。透過虛擬人物亞當・瓦瓦之口，亨利・詹姆斯稱這些行徑是在創造「美術館中的美術館」，亞當・瓦瓦說，他就是要把這些文化寶貝，物美價高的一切帶回美國，以便展示擁有了堅固而增長的文明。而這「文明」，竟也包括美國建國精神裡所反對的非民主事物，例如貴族頭銜、世襲名號、非清教徒所崇尚的浮華奢靡。這些封建事物從一個時空被移到另一個時空，究竟

以古典建築承載當代藝術的卡內基美術館。

是憑弔、懷舊、或見證歷史,收藏單位所擁有與提供觀看的情緒已不單純。但這段歷史,奠定了美國富豪對藝術的支持傳統。

詹姆斯稱亞當‧瓦瓦的收藏行動是在於打造「美國人的都城」(American City),亞瑟‧丹托則在「美術館中的美術館」(a museum of museums)一詞中發現新義。丹托認為這些新興的文物投資人,以為他們能夠在蒐集的品味中顯現自己夢想的文化教養與名氣層次。近百年來,親近美術館文物逐漸被認為是一種文化教養,而美術館這個

機制，顯然在社會也具有權威性的地位。在1999年美術館館長論壇的演講稿中[4]，丹托顯然再次延續或借用了傅柯（Michel Foucault）的權力空間概念，他提出人類有四大權力機制是屬於有價值的存在組織。一是闡揚「良善」的廟堂，二是追求「真理」的高等學府，三是講究「公義」的法院，四是崇尚「美好」的美術館。但是，前三者都有一個規範性的指標，可以用神意、法律與知識來衡量打造，唯有美術館沒有最高領導，以至於「那是誰的美術館」，便充滿了政治性與獨斷性的意涵。

「那是誰的美術館」，主宰了美術館的內容，也主宰了藝術家被供奉的可能。一般的當代美術館以現代主義與後現代主義為主要呈現內容。富豪品味與投資態度，也傾於支持以印象派至抽象表現主義的現代作品，也就是自19世紀後期以來，中產階級與上流社會較喜歡的藝術樣態。古根漢美術館的收藏與成立便是一個例子，再如何，那些作品都算宜家宜室之作。20世紀後葉，以美國為主的西方世界，能夠讓一些壞畫、非視覺性的觀念作品、材質並非精緻的裝置物、甚至是挑釁性的行為紀錄，進駐到美術館，除了與前述1965～1995年間，美國國家文化藝術基

---

註4：Arthur C. Danto, *Education and the Museum of Fine Art*, AFA programs; Director's Forum 99 Transcripts.

金會的前衛藝術贊助有所關係，另一原因，它們是因「具有社會意義」而被典藏的。當視覺藝術變成社會歷史的一種投射，「具有社會意義」的作品，自然有條件進入歷史象徵的美術館內，而美術館也頗以「搶到當下歷史」而自豪。為了「未來的歷史」，公共藏家與民間藏家之間還有競爭。剛從大展或博覽會出爐的藝術新秀，都有人壓寶式地搶貨，而創作者也頗能因應企業所好，製造一波一波迎合企業產品的材質風潮。

## 企業家的介入年代

美國國家文化藝術基金會日趨保守之後，美國藝壇也日趨商品化、機制化。1990年代中期之後，歐陸又奪回藝術趨勢掌控權，美國當代藝術除了美術館舉辦的一些後衛性回顧展、主題展，實在看不出有新的發展能量。21世紀初，美國境內藝術創作人口雖仍然很多，但若沒有移民藝術家多元文化訊息的加入，很難再有令人印象深刻的藝術風潮，而所謂的「大師」，還是那批受惠於國家文化藝術基金會的戰後創作者。這些創作者對藝術史最大的扭轉力，是將美式日常生活、消費生活、大眾品味、個人精神世界帶進藝術殿堂，讓藝術再也沒有具體的評鑑標準。

顯然，「藝術」的社會意義與存在功能已然進入新的認知領域。將「美術館」作為一個快速典藏文化成就的機制，橫跨了 19 世紀與 20 世紀的百年事實。自拿破崙以掠奪的戰利品建立他的美術館開始，乃至 19 世紀末至 20 世紀初的鍍金年代，美國崛興的富豪們持其財力到歐洲收購名品，打造他們的家庭博物館式的裝潢，美術館遂成為炫耀或親近名望與教養的表徵。藏品必定要具有名家名品的追求慾望，呈現維多利亞式的高尚品味，以便成為富貴名流供給中產階級文化生活的一個瞻仰目標。而當美術館取擷於官方的資源萎縮，也要轉求民間企業資助時，「有條件」與「無條件」，「有人情」與「無人情」的壓力，也關係著藝術被端上台面的面貌。

　　企業家的文化素養開始主導藝術與藝術史。藝術家或美術館，紛紛邁向企業化的經營模式，他們學習資本家的態度，使單位能合於名流文化的生存法則。這些現象，導致近二十年來美術館歷史權威性的瓦解。美術館內的展覽決策者之權力大過典藏研究者，而美術館在逐漸失去官方資源的情況下，也在行銷上走文化觀光路線，以各種吸引群眾的活動，維持美術館的經營。當代美術館群不僅只是教堂式的神聖精神空間，也不只是名流品味的文明崇拜庫房。它還能點石成金，將「low art」變成「high art」。它

一方面迎合民粹，整合總體藝術，一方面又以「美術館」
這個機制之圈限，分離了藝術與生活。

## 贊助者的延異理想

終結上面兩個因素：文化民主政策與富豪文娛品味，
使今日的藝術具有新的社會性，也兼具了娛樂休閒場所與
烏托邦訴求的功能。關於 1965 ～ 1995 年之間，那段備受
歷史爭議的美國國家藝術基金會與視覺藝術家之關係，顯
然不易回去了。官方與個體創作者都付出代價。至於由民
間企業參與或推廣的藝術活動，則將仰賴贊助者的文化心
態。在當代大展中，卡內基國際展和聖保羅雙年展，都曾
以地方美術館的國際發展為考量，以企業家或贊助者的品
味為出發，但在長期經營下卻出現兩種結果，可視為贊助
者延異理想的引例。

以卡內基國際展為例。此展覽與典藏機制源起於 1896
年，為匹茲堡工業慈善家安德魯‧卡內基（Andrew Car-
negie, 1835-1919）所創。這位企業家打造卡內基美術館
時，最早是想「擁有一個像巴黎的美好沙龍」，讓在地居
民享受得到文藝甘露。而後館方延展出「透過國際藝術語
言以祈國度間的美好」。卡內基美術館也以主辦大展來收

藏作品，而它的典藏方式，正好也結合了上述企業家、收藏家、藝術家、藝術史家的品味，其百年經營方針，則選擇在保守中前進。

在卡內基美術館與卡內基國際展的創立精神背後，可以看到近似盛名於 19 世紀末與 20 世紀初，社會思想家馬克思‧韋伯的精神。在韋伯《新教倫理和資本主義精神》一書裡，闡釋了資本主義裡的新教徒，回饋社會的一種宗教性天職與救贖行動。19 世紀末新興的美國資本家，在百年內也建立了一個慈善團體的精神與系統。安德魯‧卡內基是其中一個典例，而他的卡內基美術館與卡內基國際展則是見證之一。在「復興」與「前進」上，安德魯‧卡內基的文教殿堂夢想，可以說是實踐了韋伯書中，那批新教資本家的某種正面理想。

安德魯‧卡內基是美國鍍金年代的首富之一，在那個經濟繁榮，財閥影響政治的年代，他卻選擇了另一種影響力。他在六十五歲退休，餘生奉獻於慈善事業。他作慈善活動、書寫有關政治與社會議題的著述，包括《民主的歡呼》（*Triumphant Democracy, 1886*）、《財富福音》（*The Gospel of Wealth, 1889*）、《商界帝國》（*The Empire of Business, 1902*）、《今日的問題》（*Problems of To-day, 1908*）與《自傳》（*Autobiography, 1920*）。這位 19 世紀

末的重工業大富豪，20世紀初的重量級慈善家，一直深信：教育才是成功之鑰。

百年來，作為一個由民間企業家所研發的文化機制，卡內基美術館只是卡內基視覺文化、音樂表演、教育等活動中的一部分。不僅紐約的卡內基音樂廳與匹茲堡的卡內基大學聞名於音樂界與企業界，卡內基美術館內的典藏，也足以呈現美國百年世代藝術精品、近代歐美藝術關聯，以及從地域性出發到國際性的脈絡。它藉每二年至五年的「卡內基國際展」典藏年代新作，壓寶式地建立「未來的經典大師」庫房，要匹茲堡的市民能夠在當地便看得到當代重要藝術作品，也要吸引外地人到匹茲堡看這城市自建的文化資產。

另一個曾以美術館的館藏問題出發，最後逐步以「國際活動」取代「地方典藏」的則是聖保羅雙年展之發展。聖保羅雙年展也是奠基於兩個新興美術館。一是1947年成立的聖保羅美術館，它是由藏家資助成立，也與民間義大利畫廊業者 Pietro Bardi Maria 合作，收藏方向保守，以拉丁美洲藝術和人物雕塑為主。二是1948年成立的聖保羅現代美術館，是巴西工業富豪 Matarazzo 家族創立，以多元總體藝術，包括繪畫、雕塑、建築、攝影、音樂、電影，每一領域皆設委員會。

聖保羅雙年展成立於 1951 年，當時是一個新興的、尋求威尼斯雙年展模式的現代雙年展。巴西聖保羅在 1940 年代逐漸成為歐洲文藝創作者或逃避納粹黨、或尋求新生活契機的新遷移地。 1948 年，聖保羅現代美術館舉辦第一屆展，主題便是「從具象到抽象」，預示了抽象藝術的歷史階段必然來臨。展後，基金會主席索彬荷（Francisco Matarazzo Sobrinho）決定仿威尼斯雙年展，在 1951 年創辦聖保羅雙年展。聖保羅要吸引歐陸重要藝術家來南美洲參展並不容易，索彬荷的夫人優蘭達（Combed Yolanda）親赴歐洲遊說，而索彬荷則尋求在地市政府襄助，在特里阿農廣場（Trianon）獲得一大舊閒置空間，請巴西建築師沙亞（Luis Saia）和麥羅（Eduardo Kneese de Mello）改建結構，使展覽空間達到 5,000 平方米。 1951 年 10 月開幕，當時二十三個國家的藝術家參展。

　　戰後在維加斯（Getulio Vargas）統治之下，聖保羅市曾以全力投入，鞏固和擴展它自第一次世界大戰便獲得的巴西工業重鎮地位。然而，面對一個國際交流和經濟合作與日俱增的時代，當時的聖保羅卻沒有國際上的聲譽。對一個企圖邁向世界的城市而言，雙年展和它特有的開放性與推動力，可以作為理想的文化打造象徵。另外，這城市聚集著一代又一代來自世界各地的成功移民，彼此願意

為強化自身經濟實力而合作。聖保羅雙年展選擇以西方抽象藝術這來自資本主義體制下的藝術為主流，清楚地表明了其政治定位。與它的原型威尼斯雙年展相同，聖保羅雙年展也建立在國家館的基礎，再以現代主義和功成名就的西方當代藝術為擴展規模。

因為聖保羅雙年展之肇啟，1950年代的巴西，成為拉丁美洲國家中最早與世界各地藝術家交流的國家。當時整個南美洲大陸，沒有幾家博物館可以擔當這個任務，而藉由此展，許多重要的拉美藝術家，如希奎羅斯（David Siqueiros）、托雷斯—加西亞（Torres-Garcia）、瑞華隆（Armando Reveron）、馬塔（Robert Matta）、或亞瑪瑞（Tarsia Amaral）等人，也被引進西方主流認同或比較的藝術史裡。以地域性來說，它的確提供了許多的巴西藝術家躍上歐洲和北美藝壇的機會。

1953年，第二屆聖保羅雙年展適逢聖保羅建城四百年，索彬荷在郊區 Ibirapuera 另闢展場，新展區有七個建築區，區分出藝術中心、國家館區、民族展覽館、工業展覽館、農業展覽館、運動中心、公園地。規模龐雜，展區達24,000平方米，如同國際博覽會。回溯當時最有名的參展作品，便是畢卡索1937年的《格爾尼卡》和其他53件作品。《格爾尼卡》首次離開歐洲，並因此為美國現代美

術館所收藏。第二屆聖保羅雙年展有三十三個國家參展，藝術作品達 3,374 件。1953 年之後，聖保羅市政府不再把雙年展視為城市建設或觀光計畫，而是聖保羅現代美術館自己的藝術文化活動。因政府投入少，索彬荷夫婦無法同時保有聖保羅現代美術館和聖保羅雙年展。1962 年，聖保羅現代美術館結束，收藏轉於聖保羅大學美術館。索彬荷在 1975 年去世，同年的第十三屆聖保羅雙年展的基金會和展覽本身才分開，脫離由基金會主導策劃展覽的獨斷風格。1964～1985 年間，巴西進入軍政統治期，知識分子和文藝創作者出走，聖保羅雙年展在此時期一度失去國際藝壇矚目的魅力。

聖保羅雙年展在 1990 年代中期勃興的「雙年展狂熱」中復甦。在其歷史發展中，可以看出參與國家的數量逐漸增加，也顯示世界政治地理在反殖民化與全球化風潮中產生重組現象。在 90 年代中期，聖保羅雙年展多達七十五個國家參展。而自 1998 年，第二十四屆展覽主策哈肯何夫（Paulo Herkenhoff）進一步修改展出結構，各國家館僅能以一名藝術家為代表，以便控制展覽規模。此模式表現了大型國際展理性的一面。自此，國家館旨不在於展示與較量其當代藝術的最新發展形式，而是拓展各國家民族間的對話。哈肯何夫用一個「在地化」的概念「Anthro-

pofagio」（食人主義之聯合）為主題，並引用了安德拉德
（Oswald de Andrade）20年代的一句宣言：「正如印地
安人食人的目的，是將敵人的力量據為己有。」認為吸收
外來文化也可以如此地增助、再創自身的新表達方式和自
身的新個性身分，如此，「模仿西方」的現代藝術概念，
對本土主義者是可以合理地成立。這些說法，也顯示地方
文化機制面對全球化風潮的一種自慰心態。

　　對於資本家或所謂文藝贊助家的角色，很多學界批評
者很不以為然，認為這些企業名流或具金權力量者未必懂
得藝術，藝術只不過是他們交際的一種手段。他們通過贈
款，可以免稅；透過個人品味或相關產品銷售，可以增加
事業知名度，他們還可以用支持的藝術，創造某種政治氣
氛。法國當代學者波赫迪厄就說，拿他們的錢，講自己的
話，不用不好意思。他指稱愈來愈多的暴發型企業家假冒
公共名義，在文化藝術圈內作出資和利他行為，沾盡公共
關係的好處。[5] 在這種情況下，所謂的學術論述，其實都
只在作他們的化裝師，既然角色如此，學界就不妨用出資
者的資金，畫出自己想要看的妝。

　　回顧卡內基國際展和聖保羅雙年展，均已有相當年份

---

註5：自由交流，By Pierre Bourdieu and Hans Haacke，桂裕芳譯，三聯書店，
　　　1996，頁16-17。

的發展，其間，企業家在開創之期都扮演了非常重要的堅持角色。他們個人的品味隨時間消逝，但是對地方文化的國際打造理想卻脫胎而出。他們都從一座新興的美術館起步，而時間證明，他們不因私有品味的左右，典藏了隨年代成長的不同作品。他們和其所創的民間機制格局，也比官方美術館更具年代的社會意義和未來的眼界。這兩個企業出身的民間文化單位，至少提供出長期堅守一種遠程方向的藝壇投資典範。

## 藝術界的另類場域

1990 年代中期之後，也曾興起藝術界自己經營替代空間的模式。這些替代空間以實驗性作品為主，雄據出一股戰鬥性的藝術品味，但也可能因空間所有權而喪失經營風格的自主權。尤其是公地民營的空間，藝術界以為可以耕者有其田，官方卻往往視其為生產不明的佃農。

這類替代空間，可以美國賓州非營利的床墊工廠為成功的例子，它具二十多年歷史，整幢舊廠房已逐漸變成擁有典藏品的美術館。如果說卡內基美術館是企業巨擘的繆思夢，匹茲堡的床墊工廠則是藝術家白手起家的一個新爐灶。這個 1970 年代的廢棄空間，至 21 世紀已是一個委託

創作、約邀展覽、據點裝置典藏的當代藝術之館。它脫胎換骨，不再是「Factory」，而是註冊成功的「Museum」。其起家過程，是藝壇替代空間的另一則傳奇。

匹茲堡市的當代藝術替代空間：床墊工廠（The Mattress Factory），與安迪・沃荷美術館一樣座落於匹茲堡市北區，而床墊工廠更是屬於北郊貧區一帶。 1970 年代，芭芭拉・路德瓦斯基（Barbara Luderowski）發現這幢六樓高的舊廠房，她買下它，覺得它像藝術家工作室，有許多未來的可能性。 1977 年，她以「Museum」註冊，並且開始重新改建，修整成一個不太像傳統「Museum」的展場。自稱具有鬥士精神的芭芭拉・路德瓦斯基，以官方與民間基金籌募等方式，撐起這個新藝域。因為空間非白牆美術館，因此床墊工廠以「據點創作」為特色。它像藝術家工作室或駐村地，若作品留下來了，這些作品就成了床墊工廠的典藏。

二十多年後，有上百位來自匹茲堡、美國各地、加拿大、歐洲、亞洲的藝術家到此創作過，他們的作品還包括打造花園，作美化社區的工作。至世紀末，這個白手起家的床墊工廠提出它的「名氣報表」：每年有二萬五千名觀眾造訪，百分之五十四是匹茲堡市民，百分之四十二來自美國各地，百分之四來自國際。每年平均有七十五個不同

團體前來，有三千名學生免費參觀。1991年，它被《華爾街日報》（*The Wall Street Journal*, Oct. 17, 1991）介紹過，1997～1998年，陸續在《美國藝術》（*Art in America*）、《藝術新聞》（*Art News*）、及《藝術論壇》（*Art Forum*）這三大當代藝術雜誌出現。它也有了十多件「永久典藏」的裝置品，名家當中，包括了用鏡屋與圓點妝點的草間彌生的作品，以及擅長用光色混淆虛實情境的特勒（James Turrell）作品。1994年，它還被市長約邀，參與社區建設計畫（The Garden Square North Project），在北道與聯邦街交口作市區開發性工作，扮演了當代藝術裡的「文化行動」角色。

　　它儼然有了美術館應有的體制，有十位以上的全職人員，近半住在匹茲堡北區，有義工藝術家、學生參與，也有當代藝術教育推廣課程，強調「創作過程」與日常生活問題裡的「正面影響」，以及其他「學術領域」。早在1995年，床墊工廠增加了電腦檔案，也就是現在流行的「網路美術館」。除了登錄自1982年以來的所有藝術家檔案外，它也設計網路聯結與虛擬裝置。1998年，芭芭拉‧路德瓦斯基與館內策展人麥可‧歐利尼（Michael Olijnyk）曾造訪亞洲，包括台北一地，也看了台北華山特區。至1999年，床墊工廠於第五十三屆卡內基國際展期前後，推出了

以舊廠房改成替代空間的床墊工廠。

床墊工廠創辦人芭芭拉‧路德瓦斯基與館內策展人麥可‧歐利尼。

亞洲藝術家裝置展，參與者有日本的 Goro Hirata 、 Yoshi-hiro Suda 、 Fumio Tachibana ；韓國的 Jum 、 Gimhong-sok 、 Sora Kim ；中國的顧德鑫、 Wang Yousheon ；台灣的吳瑪悧，泰國的 Sutee Kunarichayanont 。該展同樣獲得許多文教與企業機構贊助，包括國家藝術基金、洛克斐勒基金、安迪・沃荷基金、日本資生堂等，這些單位的贊助也說明床墊工廠的聲名。它以一個廢棄廠房的前身，走了四分之一個世紀的長路，有了一個獨特的文化機制位置。

關於這類替代型美術館的品味，2004 年 10 月，芭芭拉・路德瓦斯基與麥可・歐利尼推出「古巴當代藝術展」可為代表。此展的作品來自邊緣國度，參展的十三位藝術家，只有一位可以出國，其餘皆因美國不發簽證而不克前來。過去，床墊工廠採駐村方式，藝術家必須前來展場製作，並與社區有所交流，此次只好由床墊工廠自己佈展。麥可・歐利尼提到，兩地聯絡之不易，有時一封電子信件也要花一星期才確定收到。這個十三人的古巴當代展，前後花了二年才策劃出。

由於床墊工廠的展場隔間多適合暗室，其作品也大多選與「光／音」有關之作。其中，最讓人驚豔的是拉摩絲（Sandra Ramos, 1969- ）的《不確定之路》。作品是在一間不平的軟海綿地毯暗室，暗室內有七具筒狀的鋼管，自天

花板高低垂下。觀者躺在地面上仰看燈筒時，可以看到如同萬花筒似的「神界」、「地獄」、「人間」。圓穹式的景象不斷經由暗藏的影錄而幻化，就像西斯汀小教堂的圖案能風雲起動，而那些景象又似天文又似天堂，一如坐臥觀星一般，可以看到揉和了科學與宗教的共有境界。

另外一件也有點文藝復興情愫的是沙維迪洛（Lazaro Saavedra, 1964- ）之《最後的晚餐》。這件作品在展場地下室，有十二架電視座落在一個14呎的長透明桌前，中央耶穌基督的位置是以一架老舊的發電機取代。在背景音樂下，十二架電視出現不同的老人咀嚼著食物，他們是老人院的居民。然後出現像血管式的紅色電纜線，一個鐵鉗硬是切斷它。十二個鏡頭轉變成不同螢幕，一個利刃削著雞皮、削著電線絲，還有一些跟機動有關的電源不能靈活運作的景象。其中一個螢幕出現1994年，一艘前往佛羅里達的船上，一些被謀害的小孩相片與名字。然後螢幕又慢慢再回到雞皮鶴髮咀嚼什麼的老人上。在生命看待上，這一件也同樣用了科學與宗教的隱喻切割出人間煉獄：機制或機械斬斷生命的冷酷。

此外，迪加杜（Angel Delgado, 1965- ）鑿開黃色肥皂，嵌進鑰匙、螺絲等小物件，將其排成一室充滿肥皂味的極限空間。這是藝術家的入獄經驗延伸，當時他與獄友

便是用這個方法傳遞訊息。法蘭西斯科（Rene Francisco, 1960-）則用一排白色的水管接出一塊管條空間，上下排列，如同看台的坐椅。這是藝術家學生時期的回憶，當時他們就是坐在小鋼管上聽卡斯楚（Fidel Castro）五小時的長篇演講。這兩件作品的表現手法都很極限，如果不看說明，並不易看到這幾何造形背後的特殊意涵。

李昂（Glenda Leon, 1976-）是個舞者，她用人工草地當床罩，電腦輸出藍天，布置出一間靜養臥室。藝術家不談政治，而用另一種隨遇而安的態度看待生活。這位年輕的藝術家仍然相信，人類有能力與可能，營造出自己的世界。JEFF（Jose Emilio Fuentes Fonseca, 1974）建了一間鐵皮銹屋，裡頭裝滿銹水，從小窗口望進去，可以看到水光與銹光粼粼。

像發達不起來的早期紐約東村一帶，床墊工廠的確孤立於藝術世界之外，但它努力對外伸手，而週末庭前的巴士、計程車，也說明來訪者努力對它伸出友善之手。站在這條前後再也沒有其他藝廊的安靜街上，看床墊工廠和街後它另一幢維多利亞建物的展區，很難想像，它在這裡發聲，還發出逐漸國際化之聲，而一切就源於那二十多年前的驚鴻一瞥，以及後來沒有放棄的夢。藝術界想自己經營自己的「美術館」，床墊工廠則是範例。

建築師法蘭克‧蓋瑞設計的洛杉磯迪士尼表演藝術中心「跳舞的建物」。

# 8 是誰殺了美術館？
## ABOUT DESTINATION OF MUSEUM

1990年代中期以來，是藝壇「爆堂秀」（Blockbuster Show）與「主題園」（Theme Park）全盛的年代，就像電影「侏羅紀公園」的暴龍特質，它們是寄居在巨大、誇張、暴力視覺經驗下的娛樂美學，總是有迅猛龍的速度與乖張，以及歷史化石與科學怪物滿場出現，讓人措手不及，又要驚呼又不願錯過現場，讚嘆驚嚇之餘，還要在電影院外搶購一堆塑料紀念品回去當時髦的交代。

「是誰殺了美術館？」曾經是一個座談會主題。到底當代美術館要的是什麼？是誰在決定當代美術館的方位？它所訴求的藝術家與觀眾群是那些？它如何在學術與娛樂間建立一座新橋樑？它與大眾生活文化又有什麼新關係？甚至，美術館內的行政機制之結構變化，是否會影響美術館的經營面向？還有展覽單位的重要性強過典藏部門與研究部門的現象是如何發生？一個區域裡的美術館應該有個別的文化任務，還是任其自治或自由競爭？這些問題均使「美術館」溢於「繆思的殿堂」之限，成為今日政治、文化、社會、經濟、教育都交集得到的公議廣場。

## 有關美術館的公共性

從人本的角度看，認識經典裡的樂園想像與烏托邦概念，可以在面對今日的美術館時，看到人類在不同社會結構下的慾求。而如果當代美術館的展覽與典藏項目，無法匯集出年代裡的美學經驗或社會經驗，它在研究與推廣上也很可能因為雜化與快速更替，而逐漸地失去它的教育機能，並被解放成一個舒適的、完全無需費神的休閒娛樂場所。

如果我們至今還認為「美術館」一如神聖教堂，是精神與信仰的膜拜場所，是洗滌心靈的修養道院，那顯然我們還沒有面對近代美術館已典藏的精神 —— 典藏現世文化的誇耀。而這個趨勢，迫使我們也要逐漸接受，日常物件出現在美術館的新典藏價值。它的有形典藏，包括固定留下來的作品、文獻檔案、文教計畫等可見的物質。它的無形典藏，則包括了活動的藝術家、流動的作品、進出的人物、願意贊助支持的單位團體等不定的變數與因素。這些集聚的內容，遂使當代美術館成為當代社會裡，處於通俗性與邊緣性的交割位置上，一個極具爭議性的文化權力空間。

自過去五十年間，美術館的社會功能已經明顯在轉型

中，且世代有新意。 1950 年代，詮釋運動（interpretation movement）下的美術館功能，是刺激群眾與挑戰既有定義，美術館不再是填鴨教室，觀眾要依己身經驗重新觀讀歷史上的新義。 1970 年代，美術館進入生態介入期，法國博物館學家喬治・亨利・里維拉（Georges Henri Riviere）的新理念提出美術館生態三大要素：建物、典藏與群眾之結合。他的生態美術館運動（ecomuseum movement）之主張，乃是利用地方天然或既有資產打造地方人文史的庫藏，以觀眾認知地方文史為要。生態館適合郊區，後來許多閒置歷史空間之再使用，並與地方產業結合的理念，大致出自這種地方人文展現與建史的概念。它擴張到落後的城鎮，至 1980 年代中期，成為社區文化戰鬥營（militant action）。芝加哥後來的「文化行動」（Cultural Action），以及一些藝術家參與社區據點的建設夢想，則將此運動延伸到替代空間的領域。另外一些屬第三世界地區，還在貧民區作反毒、反暴力與性疾病的主題展示。這支運動為具有社會意識的藝術家所認同，甚至在新世紀的一些前衛性國際大展裡，都特別展現了這些自然與社會生態的研究貢獻。

1965 ～ 1995 年之間，是美國國家藝術基金會最支持當代藝術的三十年，許多重要的當代美國藝術家都曾受惠

於此官方支援，作出非營利性的創作。 1989 年之後，文化不再是冷戰時期的重要思想利器，美國更因幾件挑釁宗教、道德的作品而引起文化論戰。 1990 年代之後，官方便逐漸消減對藝術的支持與信任，至 1995 年則全然取消對視覺藝術家的支助。而在此時，藝廊與美術館的年代也已醞釀成形，藝壇的資本與資訊年代同時到來。

在經營生存上，藝壇爭取風行中的高科技企業支持，也改變了藝術作品的適存方向。 1990 年代中期，跟進新科時潮，一些博物館、美術館、文化中心逐漸重視新科技訊息，打出「藝術與科技」招牌，重視電子資訊與視覺聲光，使美術館成為科技展區，並賦予一些人文詮釋的文本內容，提出美術館的新科教育推廣功能。科技展在太平洋兩岸特別風行，甚至在新世紀中國、日本、韓國、台灣繼起的一些雙年展主題或內容裡，也比歐陸強調科技媒材，以此作為前進的指標。

相對於亞洲新美術館之重視未來，歐陸新美術館則較重視歷史記憶。歐洲地區的美術館，在過去十餘年間多傾於憑弔與記憶上的歷史保存。北歐美術館長期注重此文化機能，瑞典還有一開放空間的美術館，是傳統農作的保留現場。挪威也不斷在增設勞工博物館，紀念他們的工業生產史，陳列其農工業轉型的現代化過程。另外，北美、歐

洲、以色列地區，對歷史戰役、屠殺等人類經驗與族群記憶特別強調，多成立悼念館，一些展覽也常以此為主題。法國與英國更常使用一些老建物改成的藝術展區，作二次世界大戰期間的追悼活動。一些歐陸美術館相信文化機制應該包括撫平歷史創傷的社會功能，所以不避新傷舊疤，一再將經驗化為美學。雖然當代新興美術館都打「立足本土，放眼天下」的理念說法，但比較之下，東亞一區的新興美術館，其實都較注重國際性效益，也相信舉辦跨區、跨領域或找國際藝壇活動者介入，可以提升國際知名度。而不管是加入社會改造機能、新科成就推廣、歷史記憶回顧，處於「地域性」精神與「國際化」的野心之間，美術館經營者都可以找到很好的文化修辭，隨時代前進。

　　這些年代、地理、文化政策因素，使美術館這個公共文化空間的機能與內容逐步變化。當代美術館的產業化是新世紀藝壇的一個重要轉折現象，但除了表面經營方式的改變之外，當代美術館的傳統結構也正從歷史、知識、藝術、美學、休閒娛樂等交集中，流竄出新的年代價值。在21世紀之初，美術館的定義在非學術刊物的大眾報章雜誌頻頻出現，充分顯示出美術館的公共性已成為大眾文化的新議題。

## 美術館的軟體與硬體之爭

　　進入 21 世紀，最熱鬧的美術館新聞是它的硬體戰。近年來，許多美術館都趕著搭上現代化的化妝車，紛紛在外觀上提出翻新改建的行動，許多新起或跟進的美術館，更是以新造形建築爭取媒體與群眾注目。而當「美術館造形結構」成為美術館最吸引人的「常設典藏」，名建築師遂取代館內的眾藝術家，被視為年代最熱門的「視覺藝術」創作者。

　　根據 2000 年紐約秋冬的美術館展項訊息，屬於大眾媒體的《紐約時報》便點出：「美術館的專家們已經被經費權限、大眾喜好、社會議題所迷惑。美術館展覽出現二個面向，不是像超大型商品舖，就是像社會視覺歷史的展示廳。」[1] 隨後，當英國泰德美術館（Tate Museum）重新開幕，以及許多美術館在千禧之年相繼地擴建或重修，《紐約時報》亦提出：「新翻修的美術館以建築特色吸引群眾，那些人多在乎建築硬體勝過典藏作品。回到一個基本層面，美術館己身的外觀現代化似乎已逐漸迫使學術研究退位。」[2] 同一日，《紐約觀察報》則針對紐約下城的

---

註1： What Museums Want, *New York Time*, 12/03/2000.
註2： Scholarship Takes A Back Seat, *New York Time*, 12/06/2000.

古根漢美術館所擬之整修方案提出看法，指出古根漢已不再是一個嚴謹的美術機構，「它旨在建立一個巨大的、具遊樂性質的通俗文化帝國，罔視美學標準，也沒有美學目標。它完全出賣精神給大眾消費市場，把美術館的藝術收藏充當商機來經營。」[3]

古根漢以見證「非具象繪畫收藏」（The Era of Non-Objective Painting）興起於藝壇，根據戴維思（John L. Davis）的《古根漢傳記》，1944年名建築師法蘭克・洛伊・萊特（Frank Lloyd Wright）曾經向索羅門・古根漢（Solomon R. Guggenheim）提出建館計畫，古根漢認為其方案頗具遠見。但直到十六年後雙方都過世了，物換星移，位於紐約八十七街，頗受當時爭議的圓弧螺旋狀建物才輾轉落成。儘管它也典藏許多20世紀現代名家之作，但它最大的功能是合於名流們喜愛的「舉辦文藝活動」，而最吸引人的作品，則是美術館自身的造形。自60年代開始，古根漢便如此開啟了美術館外觀即是作品，以及美術館功能邁向文化娛樂活動中心的新趨向。

古根漢分館當中，最引起各地矚目與欣羨的應該是西班牙畢爾包（Bilbao）的古根漢美術館。[4] 但是，跟畢爾

---

註3：Three-Ring Museum, *New York Observer*.
註4：2002～2004年間，台灣台中市曾有「台中古根漢建館計畫」，一度成為區域文化與政見要聞。

包古根漢美術館聲名相當的也不是館內任何一件作品，或是任何檔期的大展，而是設計該美術館的建築師法蘭克・蓋瑞（Frank O. Gehry）。蓋瑞使畢爾包的古根漢美術館成為地方觀光景點。美國明尼蘇達州立大學的大學美術館（The Frederick R. Weisman Art Museum），1993年也延請蓋瑞加蓋新館，這座美術館的典藏以1960年代以來的美國普普藝術與消費性產物為主，因為蓋瑞與畢爾包的雙重聲名，該館毫無在地文化負擔地選擇了一個異國情調的小名，自稱是「小畢爾包」（Baby Bilbao）。蓋瑞的建築體本身便是一件超大型據點空間藝術，他連續替一些藝文活動中心建構，例如洛杉磯的迪士尼表演藝術中心「跳舞的建物」，以及2004年才完工的芝加哥「千禧公園」之露天音樂廳與步行道，均成為區域重要觀光景點。

「蓋瑞現象」使建築藝術跨進視覺藝術的前衛領域。新世紀美術館的外觀建築不僅成為藝壇焦點，也的確捧出了許多美術館的建築師，他們使美術館因空間造形結構而遠近馳名，促使美術館成為地方觀光地標，在外庭與美術館合照的人比在館內仔細看作品的人還興致盎然。然而匹茲堡的「安迪・沃荷美術館」則提出另類作法。該館八層樓高，外在硬體造形並不標新立異，反倒是間古典花崗岩石的平凡建物，除了中門入口的玄關處，有一張沃荷金白

建築師法蘭克‧蓋瑞設計的洛杉磯迪士尼表演藝術中心「跳舞的建物」。

威尼斯舊式軍火庫的建築體,成為當代替代空間美學的典型。

建築師李察‧葛拉克曼的安迪‧沃荷美術館,在內部機能上,以沃荷的作品呈現為主。

頭髮如電擊直豎的大肖像之外，美術館的外表倒像座銀行或高級旅館。安迪・沃荷美術館的建築師李察・葛拉克曼（Richard Gluckman）很明確地指出，他就是要呈現一座「屬於你的平凡美術館」。在內部機能上，他以沃荷的作品呈現為主，空間處理上，讓人覺得像是進入沃荷的藝術展示工廠。安迪・沃荷的聲名自然比李察・葛拉克曼具普遍人氣，但作為詮釋一座名人美術館的建築師，葛拉克曼沒有喧賓奪主，而是恰守分際。

晚近新改建美術館之追求「愈大愈好」、「愈空愈美」的現象，自然也引起識者批評，認為今日之新館大多大而無當，與作品典藏不匹配。經常是財團或富豪董事們找個建築師，滿足建築師和財團的品味與手筆，使美術館硬體空間成為最大的藝術品，內部作品反倒成為牆飾壁花。[5] 以極有名的華裔建築師貝聿銘為例，貝氏一生作品無數，替法國羅浮宮加建的玻璃金字塔尤其名揚藝壇，雖在增建時遭受異議看法，但由於羅浮宮本身就有許多作品可以配合其空間，所以加建的新翼很快納入母體，成為羅浮宮有名的新入口。然而，他為美國康乃爾大學設計的強生美術館（Herbert F. Johnson Museum of Art），則實踐了一個

---

註5： Bigger is Better, Artnet.com, 12/08/2000.

「貝氏建物」的空間觀。因為是國際名建築師設計的學校美術館，為學府館藏增加不少名門姿色，唯非館藏的外來藝術佈展者，大概要懂得削足適履的藝術。

除了康乃爾大學的強生美術館，愛荷華州的迪莫伊藝術中心（Des Moines Art Center）也前後延請三位當代建築師：沙瑞尼（Eliel Saarinen）、貝聿銘、麥爾（Richard Meier），將這1916年原來只是藝術俱樂部的藝術單位，提升到一個區域地標式的「美術館」位子。該館原來建於1948年，第一位建築師是沙瑞尼，十八年後便因空間不足，1966年又請貝聿銘來擴建。1980年中期，空間又不夠用了，找來曾參與亞特蘭大高等美術館（High Museum）與洛杉磯蓋提中心（Getty Center）的麥爾助陣。該館以雕塑為主，這三大建物都是名家手筆，自然是座標最明顯的超大空間裝置藝術品了。

美術館的硬體與軟體之輕重相爭，在西雅圖藝術館獲得了另類的平衡解決。自從藝術家巴洛夫斯基（Jonathan Borofsky）在西雅圖藝術館前作了一個48呎高的巨大打鐵人 —— Hammering Man，這個收藏歐、亞、非三洲藝術文物的綜合館便有了一個地標上的介紹法：「那個有一個大鐵人敲鎚的美術館！」館名、藝術家、建築師是誰，倒沒有那麼搶先出現了。另外，威斯康辛州的密爾瓦基美

西雅圖藝術館以48呎高的巨大打鐵人，作為這個收藏歐、亞、非三洲藝術文物的綜合館一個地標上的印象。

術館（Milwaukee Art Museum）也有硬體幻變的招數。密爾瓦基早年多北歐與德國移民，美術館以典藏德國藝術起家，現在已收有歐美古典、近代、裝飾工藝、與當代藝術，為綜合性地方大館。此館也一再擴建。1975年，另一位沙瑞尼（Eero Saarinen）在密西根湖畔加建，當時館方提出：「在現代建築的發展中儲放經典」的硬體文宣。至1990年，二萬件經典又需要更新的建築體了。此次加倍擴建，由西班牙的卡拉特拉瓦（Santiago Calatrava）設計。為了向另一位生長於威斯康辛州的建築大師法蘭克・洛伊・萊特致敬，此館考慮了萊特的空間觀，並用甲板式的通路，將如船型的新館導向湖景。到了2002年，密爾瓦基美術館又加建了一個吸引群眾的新建物。此次，在新

外型新穎的西雅圖藝術館，內部的古文物展示。

館右翼面湖的入口處，設計了一個巨大的銀色太陽能鳥翼，會應時張合，一時又締造了新的地方觀光景點，吸引很多為了到密爾瓦基看銀鳥的遠地群眾進入美術館內。這些現象讓人覺得，人要衣裝，佛要金裝。倘若美術館似美人，沒有外表硬體當吸引力，那似美德的軟體也只能曖曖含光。

## 「爆堂秀」與「主題園」的盛行

美術館硬體結構成為當代藝壇最吸引人的行銷主體，使美術館成為一個大型文化廣場，它跟建築特別的商展中心無異，教育與研究機能逐漸退位，而是以大眾觀光心理為導向，並以進出人頭為美術館的成就業績。然而空間廣敞的新型大美術館也有其煩惱，硬體魅力熱潮過後，它還是要有展覽，而典藏不出色或無常設展之館，只好走「文化展示空間」路線，引介一些熱鬧的展項，其間最流行的展覽方向，便是下述的「爆堂秀」與「主題園」。

在吸引人數方面，許多美術館在策劃上往往打「爆堂秀」（Blockbuster Show）的經典牌，以群眾耳熟能詳的主題為曲目，讓觀眾重臨歷史現場，享受一種神遊時光隧道的官能之旅。相對於建築師在硬體的貢獻，以「爆堂秀」

加州蓋瑞美術館硬體建築一隅。

匹兹堡卡内基美術館内置入當代作品的景觀。

為號召的利器是名人、名畫的出現。2001年1月1日倫敦《衛報》(The Guardian)在千禧開元之日,論美術館的「爆堂秀」時便提出:「藝術展已變成一種偏嗜上的迎合,喜追求狂歡興奮的人潮,彷彿是世界盃或世紀婚禮式的文化界大事。人們覺得那是一種時尚,以莫內大展為例,一群觀眾就好像時髦地要重回1870年代的莫內時光。這些現代與古代大師輪番上陣,一檔接一檔,如同走馬燈。」

　　1992年,文化藝術評論者亞瑟‧丹托寫〈美術館中的美術館〉(The Museum of Museums)[6] 時,便微言了這個美術館潮勢。他提到後現代的美術館打造,是拿破崙時代所營造的「藝術史禮拜堂」之變體定義。從羅浮宮之新入口加建,龐畢度藝術中心之營造,均將美術館「廟堂化」。不同的是,進香團般的觀眾已不再有虔敬瞻仰的心態,反倒像是逛室內廟會,要熟悉那裡有餐飲、咖啡座、禮品、書籍販賣部,還要有許多玻璃景窗與休憩角落可以眺望或穿梭。那裡可以作心靈禮拜,但物質需求也明顯講究。

　　在丹托之書發表後的十年間,美術館空間更被廣泛討論,逛美術館的人口日益增多,文化學者卻愈來愈受不了

---

註6： Arthur C. Danto, *Beyond the Brillo Box: The Visual Arts in Post-Historical Perspective,* Harper Collins Canada Ltd., 1992, pp. 199-214.

這股逛廟會的人潮，他們發現真正喜愛藝術的人口沒有增多，美術館只是某種文化氛圍製造下的休閒公共場所。很少人真正到美術館看作品，更多人在那裡出現是基於文化社交與媒宣效應。然而，爭取群眾已經成為美術館間的競爭。在 21 世紀初，美術館最熱門的二大新聞：硬體上的建築名堂，軟體上的策展花招。

「爆堂秀」於 1980 年代與 1990 年代之間盛行，由於當時許多文化經費遭受刪砍，美術館只好自力救濟，花大錢辦大展賺大錢。最早的國際「爆堂秀」之例是 1970 年代早期的「圖坦卡門埃及法老展」（Tutankhamen Exhibition），創出美術館所有公關經費、資源全都傾於支援一展。它的成功引起美術館經營者注意，逐漸發現「辦展也能有收入」的營利制衡念頭。 1980 年代，當「爆堂秀」成為美術館、藝廊、文化中心、科技中心的流行語時，它的形式包括：

1. 大型借展，能讓多數觀眾反常地甘願排隊看展。

2. 屬於策劃與行銷技法成功的展覽。

3. 通俗而又高檔的展示某一時空文化，誘引雅俗大眾都願排長龍掏腰包前往。

4. 具有緊急與即時性，提出有限時期參與的行銷法，促使觀眾短期內趕往應景。

5. 學術通俗化，以滿足多數群眾的休閒娛樂和文化常識之需要為主。

6. 透過展覽，能為展出單位平衡開支，甚至賺錢。

　　無論是屬藝術展或文物展，這些「爆堂秀」有一個共同點，就是它們都不是屬於在地藝術家或地方產業，也說明在行銷市場上，行銷者善知「地方藝術」沒有「異國風物」的群眾魅力。此外，「爆堂秀」混淆教育與娛樂，也就是所謂的「寓教於樂」。針對「爆堂秀」遠離學術研究，館長們則自稱「藉人潮推介館藏」，沒有館藏的，只好把人氣視為名氣的培養。「爆堂秀」之後，藝壇的政治性語言也多於美學語言。美術館尋找新行政人員時亦多考慮具有募款、行銷、公關之能力者。在文化與商業相生相息的所謂「文化產業」裡，「爆堂秀」該是首推的現象案例，既充滿爭議，又被爭相效法。「爆堂秀」算是資本化文化促銷的結果，它逐漸改變文化人與普羅大眾看待美術館的角度。至 21 世紀初，它的影響力發酵，文化人在驀然回首時，不免驚覺另一股名流勢力已取代專業勢力。

　　最會策劃「爆堂秀」的常是硬體外型已經無可發揮，但典藏則具歷史名氣，可以製造「歷史性主體展」，還可以造成巡迴展，激發出媒體風潮的大老之館。以美國的美術館而言，華盛頓國家美術館、紐約大都會美術館與芝加

哥美術館，這三館均屬綜合性大美術館，擁有歐、亞、非三大洲典藏，又有傳統與現代的收藏品，近年有關 1850 年來至今的現代藝術「爆堂秀」，幾乎都出自三家手筆。他們提出莫內的《花園》、竇加的《舞女》、馬內的《海景》、高更與梵谷的《南方畫室》、秀拉（Georges Seurat）的《大嘉特島》等歐陸印象派的作品，滿足了當代人對於百年前巴黎小資生活情調與波希米亞浪漫的幻想，也整理出研究性的專書。展出時，相關禮品、書籍一起出爐，一時間成為展期的文化時尚。這三館也結合本身的資源與名氣，舉辦過「故宮五千年文物」、「西非文物」、「道教展」等非西方藝術主題展，每一展均在媒體大作文宣，成為區域藝文要事。這些展往往是三至五年計畫，投資心情自不在話下。

　　為了迎合群眾需要，很多美術館自願定位混淆。綜合性大美術館除了可以有「名人名物爆堂秀」之外，也作了一些當代性的主題展。以芝加哥藝術館二樓的策劃展區來說，曾經製作「比爾‧維爾拉」（Bill Viola）的大型影錄回顧展，搶盡當代館風頭。因具國際新聞而造成「爆堂秀」的新世紀之例，可以再舉 2000 年紐約布魯克林美術館的「英國聳動展」為例。它炒動出美國的保守派與自由派之爭，連當時紐約市長朱利安都出面干預，但卻造成參觀人

數暴增，交通幾近阻滯，而各國報章也均轉載了此事件。當時任職於布魯克林美術館的館長阿諾·拉曼（Arnold Lehman），曾被批評走藝術民粹路線，但他一點也不以為意，甚至公開表示，再讓他選擇一次選展風格，他還是寧可要廣大的一般群眾，而捨棄什麼深度的學術研究。[7] 然而看過熱鬧，這個「外來展」對美國本地群眾或藝術界也沒多大影響，反倒自「聳動展」之後，英國年輕藝術團體聲名大噪，倫敦幾乎成為新世紀初的新潮流據點，英國的新藝術動向與開放風格在隔海一役中被發揚光大。

有關主題展大眾化的推出，便是年代上熱門的「主題園」（Theme Park）展覽模式。當代最熱鬧的大型主題園製作，可以雙年展、三年展之類的大型企劃案為例。新世紀許多現代美術館的企劃案，最大的一筆也常常是「雙年展」。國際少數具歷史的雙年展或三年展，是屬於市政文化活動，但在展覽據點上往往需要一些固定或替代空間。新世紀美術館硬體比軟體打造得快，可用空間多，由美術館主辦雙年展，便成為水到渠成之計。典藏不夠國際性，但具有現代化展示空間的美術館，經常傾於以策劃「雙年展式的主題園」來提升國際知名度。「主題展」與「爆堂

---

註 7 ： A Little Show Biz in Brooklyn. *New York Time*, 01/01/2001.

秀」共有之處，便是吸收各地名品、名人，借展又沾光。
快則三至四月，慢則三至五年，便可以公開展演。

　　美術館的雙年展製作，最重要的三大「爆堂」條件，
一是主題要有魅力能獨領風騷，二是要有國際名家參與以
增分量，三是要有公關媒體強打以製造鋒頭。美術館舉辦
國際性大展，因為機制是現成的，需要代換的只是策展主
題、藝術家、藝術作品，因此當代諸「雙年展」也形同是
當代藝壇的「爆堂秀」，只不過此「爆堂」往往是指藝術
家人數與藝壇圈內人士，未必是觀眾數目。

　　在空間營造上，裝置作品適可區隔出園區分站（Sta-
tion），觀眾可以在每一區裡尋找到站長提供的驚奇。參
與性或互動性的作品提出非視覺性的美學，他們更像科技
展或商展裡的樣品，希望觀眾玩玩看。而藝術家則像市場
分析員，經常要在程式裡設計出統計結果。雖然都具遊園
性質，但每一個公園都要打出主題名號，這些名號大玩文
宣遊戲，但卻能使藝術家們趨之若鶩，努力迎合，以至於
新世紀的藝術家們也出現復古風，藝術家像文藝復興時期
的承包方案者，他們信譽良好且具票房，可以應題應景地
佈展，頗受策展單位歡迎。一些自覺性高的方案創作者，
懂得在各主題園裡經營自我，或切割出一些邊緣議題，使
他／她的場域有了知性或反省性，甚至視觀眾為其作品的

一部分，顯示出他們有別於純官能性遊樂園之處。

雙年展的主題，還可以帶動藝壇思潮。每一次重要的國際雙年展一提出新主題，就可以帶出一串類似的主題跟風，還有一群學者專家提出研究座談，使這主題可以生生相息，流行個一年半載，翻出許多子題或分題。例如，如果有個教父型的雙年展打出「藝術人生」的主題牌，通常這第一張主題牌一定要像美術館的空間，愈大愈好，才有引伸餘地。於是，就會出現「藝術不是人生」、「藝術是人生嗎？」、「藝術是生人」、「藝術生不出的人」、「人生不出的藝術」、「藝術莫生」、「藝術是陌生人？」、「陌生人的藝術」、「啊，什麼是藝術？」、「生人藝術」、「生的藝術」等等具托拉斯效應的流行主題。討論的文章可以包括：「全球化消費現象下的平民藝術走向」、「超越時空疆域的藝術生命典型」、「虛擬藝術與真實人生的關係」、「藝術的人工與生化特質」，等等。藝術家的作品，那可就是該入座的全入座，不該入座的也找得到位子。

至於有些非雙年展的主題，以空間據點的特質為主，也可以做得很有地域味。順應民風之下，古根漢集團有一個很市場化的經營行徑，他們在美國拉斯維加斯賭場蓋的古根漢分館，便迎合了據點的市場品味。原先開館時還展過「達利展」，後來大概與其紐約本館的「阿瑪尼流風秀」

前後呼應，也推出了「機車展」，把那種財大氣粗物慾橫流的品味嚮往，放在紙醉金迷的豪華賭城裡，給一般玩吃角子老虎的觀光客一個物慾大夢。古根漢算是擁有國際性館藏的現代美術館，在展覽策劃上都要如此爭奇鬥豔，看人頭給品牌，其他的區域現代美術館就更不得不在策展與行銷上賣力了。

## 民粹與精英定位之惑

　　為了增加名氣以吸引觀眾，館與館之間也出現競爭。2000 年 12 月，波士頓美術館館長曾和哈佛大學美術館館長有過辯論，其針對的議題便是當代美術館的民粹心態。當時《波士頓哈洛報》便為此論壇下了一個重標題：「名氣殺了美術館？」[8] 為了館方名氣，以及傳統上的「鎮館之寶」已不易添購，當代美術館在硬體與軟體建設上已進入戰國爭雄狀態。另一方面，新世紀初，英國新美術館開幕的人潮訊息，也激發歐美各現代美術館的行銷危機。文化輿論一方面指責「數人頭」非美術館真正的業績，另一方面又十分在意這個數據。「爆堂秀」與「主題園」的吸

---

註8：Popularity Killed the Museums? *Boston Herald*, 12/15/2000.

引，的確使很多美術館定位混淆，人頭最多，廣告有力，展出單位能賺錢，就是好展。

美術館上媒體廣告也是卯足力氣。例如，美國「美術館」的行銷，往往將「美術館」本身當作一個文化商標來處理，並請公關公司來促銷美術館。洛杉磯當代美術館在2001年曾找大廣告公司（TWBA/Chiat/Day）代理形象推銷，此廣告公司曾經代理過「絕對伏特加藝友會」、「精力電池的兔子」、「蘋果電腦公司的不同思維方式」等企劃案。此廣告替洛杉磯當代館打出的標語是「心智競爭」（Awareness Campaign），在全城六十個據點張貼了大招牌式的連鎖廣告。芝加哥藝術館也打電視促銷廣告，但打的是館內收藏與文化氣氛，主角人物是館內的警衛在空靜的展場探頭探腦。一般認知，美術館是非營利文化機構，但當美術館願意投資昂貴的媒宣廣告費，或請公關公司來包裝，它的經營已經是一門文化企業學了。

美術館究竟是誰的文化空間？文化行銷者既要順應民意，也要推銷上流名品，結果撞擊出一個新的公共文化空間。從硬體戰、爆堂秀、主題園的操作上看，美術館的生存保衛戰已將凌駕文化保衛戰。今日美術館變成文化學界的大話題，不能全歸於民意或時潮所趨，它有幾個要素惡性循環，迫使一些美術館要走「菜市場路線」。其間，最

主要的因素是資金來源者看待藝術的態度。

2001年，美國藝評家卜然森（Michael Brenson）出版了《夢想與離棄》（*Visionaries and Outcasts*），寫的是美國國家藝術基金會三十年（1965-1995）對當代藝術從支持、到信賴破產與離棄贊助的過程。他揭出文化政策對藝術家、藝術團體、文化機制的影響，其中經費來源是很大的關鍵。所有藝壇的美好狀態是：「給我錢，以後就沒有你的事。」而美術館最大的惡夢是：「給你錢建館，以後就沒有我的事。」這種蓋了廟才找神，而不是因為典藏過多，必須為增建才增建之館，是所有美術館類最慘的例子。

不管是為爭生存，還是為搶名氣，美術館這個文教機制的定位已經逐漸混淆不清，也有了「經營善與不善」的矛盾，致使這個文化機制也得面臨檢驗、瓦解或關門的危機。美術館不再能堅守定位，歷史文物館展高科技，區域美術館志在國際化，東方館展西洋品，能找到「爆堂秀」最重要。但對藝術家來說，美術館還是藝術作品最理想的家，只是，現在的美術館倒寧可他們把美術館當旅館，而不是當老家了。沒有計畫當代的典藏與研究，硬體戰、爆堂秀、主題園能許新興美術館什麼樣的未來？精英理想被名流與民粹品味拖著跑，也無怪乎美國國家藝術基金會在

終結對視覺藝術家的補助之後，藝術家更要向商機靠攏，更要考慮全球化市場，這些作品如何成為美術館的未來賣點，似乎也只有再用「辦活動」的方式促銷了。

2004 年「古巴當代藝術展」，針對 921 事件後的軍武效應的作品：《In God We Trust/ The America's Most Wanted》，
是具反美反戰反資本色彩之作。

# 9 旁觀者不清
## ABOUT AMBIGUITY OF SPECTATOR

德國導演韋納·荷索（Werner Herzog）曾說：「我們
並不扭曲，我們是為了新視野而加以風格化。」研究影
像的蘇珊·桑塔格則在 21 世紀初重重一嘆：「現實已
死，影像與媒體全盤勝利。」她的感觸呈現出，伊雖愛
探索影像世界，伊更愛沒有被二度曲扭前的曖昧現實。
身為影像的長期旁觀者，桑塔格無法否定現實與影像的
曖昧關係，並以為「媒體」已變成二者之間具催化性的
第三者了。

影像藝術家的確操控了風格化裡的真實與虛無。有關
「我」、「你」、「我們」、「你們」的虛實切割，在當代
影像與媒體複合的藝術世界，獲得隱喻延伸的機會。人
們從文字和影像的想像，邁向窺祕的年代，再於氾濫中
失去信服，產生「多神式」的認同。影像之氾濫，是一
則瓦解信仰的現代神話，它讓「我們」成為無足輕重的
群像，卻又集體熱烈地要求著他者的認同。面對藝術所
散發的多元訊息，究竟觀者的立場是如何產生的？

## 介於我們和我之間的歧義

當代藝術美學之一，是「訊息」傳播，因此，如何讓「觀者參與作品」，已成為作品程序的重要方式。由於藝術家希望旁觀者能在參與經驗中，產生某種立場的知覺或認同，進而產生溝通效用，如何提出動人的訊息陳述（Statement），現在已變成創作的另類條件。

藝術家陳述的真理，若無法進入哲學家的概念結構，後者便要宣稱那是虛妄。面對從虛妄中塑製出假象中的真相，觀者又如何產生認同的「悟」？當今結合影像、文學、政治、哲學的藝術，提供觀看的目的不無有「我們」的集體立場呼喚。以個體出發的「我」，如何用集體的「我們」，來鞏固或捍衛出一種集體意識下的價值觀？那個「聳動人心」的表達力量，除美學之外，更多是政治作用的心理渴望。

當代，奉「真的追溯」與「善的追溯」之名，否定「美的一面」已成一種思想與行為時尚。審美，至今也意味了未審先判地批評不真或偽善之原罪。在反美學的風潮下，美感被嘲諷，被庸俗化，觀者反美學的時空立場，顯然已在知性與慣性中逐漸流失，甚至為反對而反對，形成另一股政治性的集體意識。

　　「我們」一詞，在思想領域，絕非「數大為美」。1924年，蘇俄社會小說家扎米亞亭（Yevgeni Zamyatin）出版的《我們》一書，便有了科幻的帝國統一想像。喬治・奧威爾集權社會的《1984》，乃為紀念扎米亞亭出生於1884年而命名，使多數的「我們」因監控而一致。若非人類記憶中擁有共同的、非僅求自我滿足的求善意識，使「我們」有分別保持自我且能妥善共存的共識，否則「我們」一詞的使用，經常只是一種暫時用來消除異己的凝結狀態，其鬆散與幻化，同樣充滿令人驚愕的景觀。

　　面對強烈而具煽動情緒的場景影像，「我們」和「我」的立場背後，更是具有政治性的存在認同意味。過去經典之為經典，仍在於它所涉及的角度與立場，足以提供可參照的註腳。然而，當代藝文對於陰暗面的象徵符碼，則投以更大的新詮釋興趣，人們要聚集出更多的「我們」，才能正當化這份認同。正如法國當代學者布希亞所觀 [1]，過去這些具有浮士德式、普羅米修斯式的場景，擁有與投射式的邏輯，已經對當代觀眾失去驅動魅力。蛋白質式的網路世界，塑造了新的消費力，人們更偏喜去神聖化的疏離符碼，或能不斷複製一般人不敢履行的脫序行為。殉亡烈

---

註 1 ：參見 Jean Baudrillard, The Ecstasy of Communication, Translated by John Johnston, Selected in Hal Foster's *The Anti-Aesthetic*.

士影像如果沒有經過國家政治機器的文宣播放，普遍觀者更容易在流行文化與社會花邊新聞中自塑偶像，並從窺視和瑣碎評論中產生擁護的後援團體。當代對於「人物形象」的塑造，對有名與無名英雄的渴望與自塑偶像的崇拜，比過去更加強烈。藉由世俗化與市場化的影像渲染，旁觀者可以隨意找到一些既反對又默許的立場。

　　作為主流的前衛材料，以現實影像為歷史的見證，藝術家個人有無立場出現？實物虛擬，經過藝術的再現或再製，挪用者是與材料人物已形成「我們」一體的信奉，或只是「我」和「你」的一時短暫聯結？蘇珊‧桑塔格曾以攝影為例，比較過藝術創作中的再現問題。她說藝術家創作的動詞是「製造」（make），攝影家是「取得」（take），

如何讓「觀者參與作品」，已經成為當代創作的方式之一。圖為1997年芝加哥當代館「焦慮演出」中查理士‧隆（Charles Long）的《口香糖吧台》，邀請觀者一邊聽音樂，一邊塑粉紅膠土。

前衛性的文件大展裡，出現學校老師帶領小學生參觀的教育活動。

兩個動機應該是不同的。桑塔格尚未來得及書寫到當代藝術與影像的新關係，否則，針對這又「製造」（make）又「取得」（take）的新領域，她必也揭出觀者遠方的意識。畢竟，現實影像不是單純品味上的迎拒問題，它涉及了難以名狀的不同認同標準，在「製造」與「直取」之間，它若沒有造出一個具存在意義的符碼，那個大寫的「我們」只能存在於假象。

當影像被迫結合媒體，它必須要尋得一個可繁生的母體，才能擁有它的存在期，才能有別於千千萬萬膠卷或磁碟的氾濫。面對介於真假之間的影像，韋納·荷索說的：「我們並不扭曲，我們是為了新視野而加以風格化。」顯出了修辭技巧。大凡風格化之事物，很難不扭曲的。

1998 年墨西哥藝術家歐茲（Gabroe Orozco）的作品《乒乓桌》，邀請觀者作四人乒乓球對打。

1997年文件大展，帶領藝術置入現實現場的介入風潮。

## 介於「知的權利」與「看的自由」之間

　　觀看者被觀看，猶如螳螂捕蟬，黃雀在後。面對野蠻或私密鏡頭，旁觀者的認同或反對是基於那個立場？後現代主義論者詹明信（Fredric Jameson）曾提出投效某種意識形態，並無關乎良知，而只是在鬥爭中選邊站。[2] 這裡可以反思，作為一個旁觀的「我」，的確可能因觀看不安而有個人立場，但凝聚出的「我們」，不無有集體意識下的盲目。

　　作為一種爭戰立場的宣傳，挪用現實材料的影像其實

已不再真實，情緒上的編造裁剪，有時淡化自己強化異己以搏同情，有時強化自己輕蔑異己以振我方，都已進入政治化的運作領域。美伊戰爭引發的幾起影像事件，均呈現出散發者不再有「不安」的行為準則。桑塔格亦在《旁觀他人之痛苦》一書裡問道：「究竟怎麼了？人們的不安那裡去了？可以如此不當獵取或製造現場？」然而，在新近媒體世界，私密的、個人的鏡頭更是尋常地被用來成為公審材料，人們不再去思考使用者的動機，而以更大欲望去製造更多的後續鏡頭，以取得騷動與認同。無怪乎詹明信提出，這類「我們」的立場，實無關乎道德良知真相，而是在於攻擊異己建立公眾聲援。愛德華・薩依德（Edward W. Said）在談論「世俗批評」時，也慨然以為，真正的人道人權主張，是非常邊緣化的。

然而，在「知的權利」與「看的自由」之下，旁觀者往往有了更宏大的理由，鑄造集體的「我們」，並鞏固或捍衛出一種集體意識下的價值觀。面對是非難斷的爭戰，觀者的立場無法脫離個人與群體的文化背景影響。結合影像、文學、政治、哲學的藝術，提供觀看的目的更是具有

---

註2：參見 Edward W. Said, Opponents, Audiences, Constituencies and Community, Translated by John Johnston, Selected in Hal Foster's *The Anti-Aesthetic.*

強烈「我們」的立場渴望。大多數的展覽也都是如此，糾聚「我們」的立場，大於僅僅在呈現「我」的聲音。2004年，賓州床墊工廠展出「古巴當代藝術」，三位藝術家托伊瑞克（Jose A. Toirac）、馬瑞洛（Meira Marrero）、麥克亞爾平（Loring McAlpin），便針對921事件後的軍武效應，作了一件作品《In God We Trust/ The America's Most Wanted》。先是以安迪‧沃荷絹印的美鈔造形貼成一室牆飾，其間有一個「In God We Trust」的霓虹燈亮著；兩面牆分別是美國CIA重大通緝要犯大頭像，他們貼在右牆，賓拉登當然是榜上有名。這些要犯正對面是一群裸體嬉水的英國大兵，背對著通緝要犯，有一、二位還回頭笑著。其他兩面牆是戰地迷彩圖案，屋子正中做成沙地與木板橋。這件作品是唯一具反美反戰反資本色彩之作。非常明顯，古巴藝術家在美國土地上，作出了反美的影像。他們的作品可以出現，但沒有一位古巴參展藝術家獲得美國入境簽證。

不孤獨地面對驚悚，也可以解釋群體下的判斷力。回觀藝術史，早期藝術家畫戰爭場景，講究氣勢宏偉場面浩大，旨在營造出戲劇化的視覺吸引力，煽情是藝術表現極重要的因素。這點藝術特質可以從最先建立哲學觀念系統的柏拉圖觀點上，看出這位觀念界定先哲對藝術必然失真

的評價。柏拉圖從「洞穴人」對物質影像的印象出發，一層一層探索「真實」的面貌，最後剝離出兩組世界與兩個上下方位，其中屬於藝術的想像與影像領域在最下層，而無人事物關係的觀念與形式則被放在高層處。為了減少煽情立場左右觀者，注重理性的柏拉圖視藝術世界為失真的表現，仿擬與再現都可能導致曲扭的觀看情緒。[3] 然而，

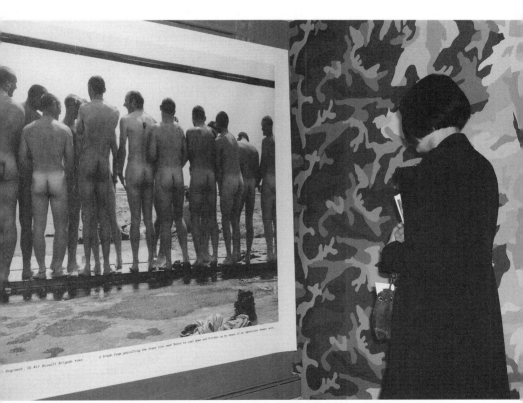

2004 年「古巴當代藝術展」，針對 921 事件後的軍武效應的作品：《In God We Trust/ The America's Most Wanted》，是具反美反戰反資本色彩之作。

當「我們」之集合名詞被發掘出具有政治力量的龐大資產後，文藝成為思想宣導，其間最受注目的議題，仍不脫群眾對他者軀殼的高度既排拒又亢奮的好奇心態。

　　無論是美好的軀體或敗壞的軀體，都容易觸動觀者窺看淫邪的慾望，而從好惡中產生直接或間接的偽善評論。於是，「看不見」或「極簡化」的軀體想像，被視為一種形而上的表現手法，它僅讓觀者發揮想像，但不直接提供影像，因此，觀者的立場與觀者己身的知性判斷有關，降低了煽情的催導性。在此處，伊斯蘭教的反偶像，反具有人形的神祇膜拜，可以說是從空無中提煉出的信仰。在所有當代藝術形式，觀念藝術被認為最具哲學思考的一支藝術，正如同柏拉圖對「觀念」一詞去枝去節後的界定，它是純粹的、象徵的、真實的、形而上的定律或宣言，可用象徵符碼取代數理的精確，放之四海皆準，而不是拘於敘述裡的特定人事物。

　　然而，感性主觀雖混沌而無絕對準則，但卻能牽扯出許多臨時立場相同的「我們」。與哲學有刑剋也有對話的藝術，很難長期歸於極簡。它若需要觀眾，它就需要打造

註3：有關柏拉圖「認識論」（epistemology）與「形而上論」（metaphysics）所建
　　立之體系申論，可參見 Thomas F. Wall, *On Human Nature*, Thomson
　　Wadsworth, 2005. pp. 64-72.

「我們」，甚至不選擇地吸引大量能夠產生情緒化的「我們」。二十世紀，屬形而上範疇的觀念藝術，以極限主義為典範，曾將形色元素推至最冷感的視覺情境，之後，也步上以「行動」為「概念」的態度，大量滲入人本思想裡的兩大難解課題：自由與意志的釋放尺度。於今，尺度已不再明確，甚至因界線模糊，也使藝術本身進入被消弭的狀態，融入集體化的「我們」裡。

面對影像之可信度愈來愈薄弱，他者之災難、恐懼之內容也淪為視覺消費品，「我們」，或許只有在被用來解剖研究的死屍之前，才能進行無異議的認同。這或許就是現場者與旁觀者所能擁有的終極共識：透過對無名死屍進行解密而非窺私，完成不可分化的「知的權利」與「看的自由」。

## 介於假象與真相之間的製造

以影像再現現實，的確是目前最佳的「捉影」技法，所剪接出來的煽情內容，也足以挑戰旁觀者的判斷力。另外，當媒體或群眾都可以輕易隨手拿起數位相機，也拍攝一些現場演出，拼貼、強化後再轉貼出去時，即便是驚慄與騷動的鏡頭，也被廉價地散播出去。

藝術家的理念與其現實採擷的人物關係，在「拍取」和「再製」的過程確已產生異己與認同上的曖昧。例如，美伊戰後引起的聯軍虐囚圖片，伊軍將戰俘斬首示眾的公共放送，意味著影像製造者不再訴求人道同情，而是回歸到製造驚懼的心理戰場。影像製造者用凌虐展示他所居的權力地位，也將旁觀者區分成兩個立場：厭惡與興奮，而這兩種情緒其實是並存的，旁觀者在評述意見時，都得過渡這兩種觀看的欲望。那麼，在這種見證影像成為歷史的過程，旁觀者被植入的是沒有親身經驗的集體意識，可以因此而同仇敵愾，因此而劃分出「你們」和「我們」。言媒體之嗜血，不如說正有人性的窺邪與嗜血，才得以有滿足民粹的市場。

　　節制野蠻影像的媒宣，在開放國度不是道德所能規範的，因為有太多人可以用「知的自由」，達到其欲求的目的。真實影像的直接曝光，以及需不需要刻意加上「馬賽克效果」，此際無可避免到大眾社會的「我們」與小眾社會的「我們」之交集，也就是解讀能力與解讀情緒上之年齡、智識、立場背景上的差異。因此，影像審核制度必須存在於理性社會，它必然要考慮呈現的對象與場所的公共性問題，也因此不免地涉及社會成本的計算。例如，戰時屠戮影像一直是戰地記者獵攝的有力成績，但顧及人權尊

重與情緒刺激等問題，在現代化社會有了限制觀看與不當流傳的制定。再以歷史教育宣導為例，每年到華盛頓特區參觀二次大戰猶太屠殺紀念館的中學生很多，但校方一定要獲得一紙家長證明，分批分隊，不能以集體強制行動去面對那些影像紀錄。其間顧及的，便是涵蓋面更廣的觀看尊重，避免不可預知的行為模仿，還有立場不同的文化爭議。

這些觀看準則，在藝術領域有了不同的見解，尤其在以揭示荒謬惡行是人類屬性的一部分時，置於藝術範圍的影像較不考慮社會共體性，其影像的訊息目的，在於更深層的揭露寓意，非第一感官反應所能約束。影像成為觀念藝術，在取用與製造的交相使用後，其新的訊息若不能擾亂原有的訊息，打破旁觀者原有選邊的立場，便失去了製作的新義。通常，以觀念角度重新攝取野蠻鏡頭時，再製者已雙重地扮演了施刑者與受刑者所交集出的「我們」角色。他也變成無可非議的他者，置身於外，再次複製，或以更誇大的煽情，召喚出集體不安的意識。

將影片拍得猶如真實現場再現，是為一例。中國導演張藝謀在《紅高粱》一片，曾呈現出 20 世紀初被稱為文明古國之地，仍然有剝皮凌遲的刑法。西方觀者與中國觀者，對張藝謀拍攝此野蠻鏡頭，便有不同的看法。此鏡頭

的紀實性與藝術性，本土性與異風性，劃分了不同的「我們」集團。1990年代，這股在境內不被接受，但在域外卻能被接納的「野蠻奇觀」，曾造成不等值的觀看市場，其間的爭議性已超出觀看野蠻鏡頭的普遍反應。

台灣當代藝術家陳界仁的《凌遲》影片，則對「旁觀者」進行了一項有關「旁觀他者痛苦」上的意識瓦解。他的這件影像作品取材自情慾理論家喬治‧巴岱伊（Georges Bataille）收藏的一張1910年中國清末刑犯被麻醉後剮剸的處死相片。巴岱伊以西方旁觀者的立場，將這痛楚影像形容為「狂喜又難以承受」，並將其收在他的《愛慾之淚》（Tears of Eros, 1961）。陳界仁用影片複製了相片的現場，甚至在現場一隅又安插了自己的旁觀角色。他啟動了旁觀立場的爭辯，使這近百年的痛苦場景成為殖民主義觀看與後殖民主義回眸的種種集體意識。在凌遲過程中，被凌遲人物的過去或受刑原因都失去意義，其重點在於旁觀者的知覺。陳界仁的《凌遲》具繁複的紀實性、藝術性、本土性與異風性等意涵，西方觀者可以從巴岱伊的《愛慾之淚》找到異國奇觀式的文本，華人觀者可以從西方觀者的角度產生後殖民文化情緒。作為跳越時空，置身影像與脫身影像的攝影者，他遊走了兩段不同的歷史情境。他的「我」與「我們」都屬客觀性，個人情緒降到最低可能，

但卻足以掀翻出旁觀者的種種不同回應。在擷取與再現歷史野蠻紀實材料上，這是藝術家透過影像美學，在虛實間製造論述的一例。這段影片，讓不同的「我們」，內部也產生歧義。

## 介於歷史與生活事件的挪用

在當代藝術領域，許多藝術家喜歡把創作置入歷史事件，透過具現代性與後現代性的影錄藝術，呈現不確定與不可信的歷史觀點。尤其是作為事件報導的影像，它們被賜與文件檔案的權威，但它們再現之前的剪裁，以及與現實斷裂後的那截空白，卻是極神祕的地帶。當代藝術家便在這不可名狀的真假地區，找到可以生產虛擬事件的契機與反省的空間。至於觀者，面對的則是開放的詮釋空間，也就是被演繹出的「觀者自裁」狀態。

「事件，不過是一團濃霧過後的選擇性景窗。」這個當下經驗，對近十年來處於政治狂熱與媒體震盪的地域，應是非常熟悉的生活議題，人們對影像的真實性，愈來愈困惑，眼見都未必真實，那麼，能進入歷史的文件又將如何被看待？從此，我們不得不重新思考，何謂藝術？何謂歷史？在理論上，在實踐上，歷史的定義是什麼？它是被

製造，還是被發現？在後現代世界，藝術家所提供的「社會現實」，是歷史，還是藝術？藝術作品加上歷史文件，是否就等於藝術史？身為旁觀者，如何看清虛實之間呢？

　　近些年來的許多大展，已成功地讓人類社會學家與藝術家交集出「具社會意識幻想家」的角色。他們以當代藝術思想／行動者的方位，對社會進行批判與幻想。然而，這些藝術家所再現的現實，其實也不是真的現實，他們偽裝在現實裡，或寄生或共生，但是卻止不住一股反思的騷動。針對具有「歷史紀實」的生活大小「事件」，藝術家以偽生的方式，表達了普遍性或另類式的困惑。甚至，他們讓歷史變得像流言或謠言，而框住的所謂事件，更似停格的一幅畫罷了。

　　在「藝術性」與「現實性」之間，藝術家本身也對影像的存在，提出了非真實的前提。活在當下，「我們」浸沉在真真假假所造成的歷史或現實裡，信不信由你，「我們」已不知什麼才是可代表真實的證據了。當代藝術重視歷史文件，視影像再現為最佳時間存檔的證據，然後再以反思為面對圖文證據的態度，以便在紀實的採擷裡剝出它真實與虛擬的混生部分。「文件」之引人注意，甚至引人遐思，正因為它表徵人們最好奇的「祕密暴露」之所在。近半百年來，藝壇在這塊領域找到最煽情的荒謬空間。它

是歷史、媒體的最愛；它是證據，也是想像；是科學，也是藝術；是原料，也是加工品。藝術家從歷史或新聞事件的文獻出發，找到仿擬現實的材料，又從反思中找到批判的對象，在客觀與主觀之間，有了遊走的新空間。

對於生存的現實空間，藝術家可以哲學和詩意的概念，提出另一個批判性的鏡照。[4] 瑞姆・庫哈斯團體（Rem Koolhaas and Elia Aenghelis）1972 年的《出埃及記：建築物的自願囚，連環圖計畫》，便把柏林圍牆的概念搬到資本化的倫敦市區。他們營造出一個「傅柯式」的都會集權空間，人們因為氛圍的吸引而成為自願囚。建築物的權力意象在此擴張，依附建物而存在的人們變得更萎猥了。這個「倫敦都市計畫」也接近詩人波特萊爾的《惡之華》，它用區隔、孤立、穿行、侵略等意象，造成生活機能上的「選擇性」毀滅可能。瑞姆・庫哈斯是一個非常另類的建築師，他 1978 年的《錯亂的紐約》書寫了曼哈頓與荷蘭的前緣；他的媒體大書《S, M, L, XL》獵擊了世界各城市所發生的大小事件。他的建物空間是具意識形態的，因此他也算是一位反建築的建築師，對於「囚禁」空間充滿意見。在當代烏托邦領域，庫哈斯的建物思想不在於形體問

---

註4：以下所提作品，均受邀參與 2004 年台北雙年展，該主題是：你在乎現實嗎？

題，而是形體內的生態。他能夠提供出豐富的城市文化思考，並賦予那個圍城一個故事性的想像。

不是「團體」，就是「合作計畫」，這些屬於系統研究的當代藝術家，以群體作業取代個人作風，顯然這是一種較合乎新生態的抗爭方式。在 2004 年台北雙年展「你在乎現實嗎？」的展項，可以看到珍・范・黑思維克（Jeanne Van Heeswijk）等人在荷蘭鹿特丹的行動作品《紙屋》，明確地鎖定，我們就活在文件與紙張約定的不公平護衛裡。他們用報章新聞堆疊砌出的攤位空間，收集了與「佔屋」文化相關的美術館資料，藝術家們用此作品支援對閒置空間與土地的佔領行動。紙屋簡陋，但卻凝聚了抗爭的另類聲音。瑞克斯三人組（Raqs Media Collective）的《無處之家》也是針對無屋者而作，他們為比利時布魯塞爾的移民居留所建立了一個新考古的世界。一堆帶著錯亂記憶的物件，如地攤或跳蚤市場的一隅，裸列出被某城市放逐，又被某城市接納者的歷史文物。瑪莎・羅絲勒（Martha Rosler）的作品同樣涉及生活意識上的問題，她原來也常以無家可歸者的空間為議題，近年發展出影像、聲音充斥生活環境的居家裝置。這些屬於類似「現代文明的考古行動」，在直哉（Naoya Hatakeyama）的作品《礦區爆炸》連續鏡頭裡，則呈現「瞬間」的破壞力量，現場在剎那間

變成遺址。直哉的炸山記錄是搞破壞，他不談建設性的工業城市，而是在礦業蕭條的據點記錄新文明破壞舊文明的爆被力。

以假亂真的荒謬性，在藍伯烈希特（Franciska Lambrechts）的《我們時代的即時錄影》同樣出現。後者以剪輯方式不斷重新布置場景，模糊了影像的可信度，仿若是以真造假。尚路克‧慕連（Jean-Luc Moulene）的《39件罷工物品》反諷了抗爭社會的印記，竟可轉化成公司的產品。作為勞工單位與資本單位的張力表徵，「罷工物品」的生產過程與意義變得非常曖昧，其背後隱藏的社會意涵當非單純的物件與標語。傑瑞米‧戴勒（Jeremy Deller）的《歐格里夫抗爭事件》，蒐集了當年的事件檔案，重新執導，使這與抗爭有關之事件，能夠再次「重演」。這些作品取材自現實發生過的事件，但卻經過藝術家的編輯，表現出另類的另一種真相可能。他們動搖觀眾對媒體或影像的原有信任，但也讓觀眾陷入另一個大黑洞：到底，我們還能相信什麼？

## 介於藝術史的置入與出場

歷史場景的考據，可以說服旁觀者由「我」變成「我

們」嗎？當我們看2004年的電影《亞歷山大帝》時，是否也看到當時的歷史現場再現？當我們只剪接出電影《英雄》裡的秦始皇口白，是否可以視為歷史可能的真相？所有的過去式劇本，往往都經過考古與想像，所以也都夾帶了過去的真實，那麼其間的幾分真實幾分想像，是誰可以釐清、判斷的？具「社會寫實」的「作品」，能不能視為「現實世界」的「文獻」？這個議題令人驚心，因為它動搖了「歷史」的定義，也顯露出當代藝術背後另一股滲透性的野心。

透過夾處虛實間的藝術表現特權，藝術可以洗刷過去的歷史印記，它可以反詰藝術史，自然也可以反詰其他方位的歷史。「歷史」在地域裡，已經成為一個敏感生活議題。「社會寫實性的影錄作品」，有極大可能成為年代的紀實影片。這方向將釋放了藝術界的文獻製作權，因為在真相不明的社會裡，只要存在的文字或影錄，都享有歷史的一小部分詮釋權力。這類型的藝術家顯然已壯碩成群，他們取擷歷史文件影像，再於現場或虛擬的場景內複製或再現一次，在時空錯置間製造出視覺與記憶的衝突。甚至，流動的影像被靜物化了，成為一種可轉化意義的觀描對象。

當事件檔案可以成為藝術家的創作材料，新聞或記綠

影片的鏡頭便失去了權威性。這似乎是這些藝術家挑釁第四權的方法，他們用再製的生產，解除歷史檔案的存在權力，模糊歷史現場，使過去充滿想像空間。甚至，許多展覽本身，當作品撤退，只剩文字作文件見證之後，很多人再也不知道展場真相了。只要拿到一份編纂精美，裡面人物精彩的整理文字，現場的歷史便被轉檔到文獻的歷史。一些有關「當代藝術史」的編纂，也是以快速撤離發生現場，快速轉進歷史圖文檔的方式，提供未來的歷史參考材料，甚至因時間貼近，還極可能成為「第一手」文獻。從藝術到現實，多少新聞事件，多少的現場報導，不也都具有如是臆測成真的可能性。

　　面對具有置入歷史欲望的創作，或渴望想像跟現實劃上等號，或是要旁觀者愈不清愈好。那一切，只能當作貼近現實的寓言，愈逼近真實，往往諷喻愈大。

大型戶外雕塑、小型地景藝術和公共藝術在定義上經常重疊。圖為 1997 年造形雕塑家東尼・柯葛（Tony Cragg）所作的《早期形式》。

# 10 綠手指的藝術理念
## ABOUT THE EARTH OF GREEN FINGER

生態藝術家是理想主義的社會綠手指，他們不在於點石為金，在意的是綠化生態。他們被稱為「前衛」之因，是因為他們的作品還具有社會烏托邦的意識，並且包括了「成功的」與「失敗的」烏托邦。他們未必是藝術家，但他們很多理念，和近代藝術史的許多表現類型接近。

「生態」（Ecology）一詞源自希臘「oikos」，為房子（house）之意。在象徵上，它代表「家」的概念。在章伯字典，Ecology和居住環境有關。[1] 當代生態藝術家的形成背景與近代現代化生活的衝擊有關，因為現代化生活模式改變了人們生活的習性，而其加速演進的現象，也使人們意識到居住環境的潛在危機。從小地方的「家」，到地球村的「家」，生態藝術兼具地域性和全球觀。然而，它也不是短期內便被認可為藝術類型，同樣地，當代藝術家也不容易在一時之內，便自許為生態藝術家。細觀生態藝術相近一百五十多年的醞釀形成，其藝術性、社會性、專業性、公共性之交織，有其不同年代時空的強調和協調。

---

註1：參見ecology字源：a branch of science concerned with the interrelationship of organisms and their environments. In Webster's Dictionary ── 1. habitat or environment, 2. eco-logical or environmental (Merriam Webster's Collegiate Dictionary, Tenth Edition, p. 365).

# 「人人是藝術家」與「藝術家是人人」

有藝術生態，就有生態藝術。當有觀點指出：「人人都是藝術家」；就有另一寓意點出：「藝術家是人人」。總是「非彼即此」。當代藝術家也有二種，一種以破壞為目的，一種以建構為前瞻。兩者都分享一個合理化的社會立場：為了更美好的未來。前者測試生存空間對人為的寬容度，主張傾於「人人都是藝術家」。後者嘗試規劃人為對生存空間的新建構，主張傾於「藝術家是人人」。前者在藝壇容易引人注目，他們崇尚自由、喧嘩、利己，重個人表現與一己之釋放，能量外顯精力十足，傾於反社會，作品即興短暫，但也經常渴望獲得各種有利的社會資源。後者在藝壇不易被看見，他們注重公共性、人際互動、利他，以合作關係為前提，作品耗時，同樣不滿現狀，但傾於以打造態度面對生態，自然，也非常需要能多獲各種有利的社會資源。

當代生態藝術雖源出於過去許多前衛藝術的理念，也被視為一種「軟體概念」的公共藝術，但它絕不是任何藝術家可以輕易寄許的表現類型。有別於「硬體概念」的公共藝術類型，生態藝術還強調了時間性，它的長期投入性質，遠瞻式的進行式行為，在生態上能啟實效影響作用，

1970 年代，藝術家因對居住環境產生「家」的概念，而有相關之作。圖為貧窮藝術早期成員之一的馬里歐·梅爾茲的《愛斯基摩屋》，在 1997 年德國文件展展出。

使這「頭銜」不是一般搶標式的藝術家可以輕易掠奪。

　　這支稱為生態藝術（Ecological Art）的新藝術類型，涉及了從理念、方案、企劃、統合、實踐上的種種發生過程，同時也需要對環境系統具備專業上的認知。另外，其審美準則，乃關乎空間與時間之期待。這些需要凝結個體與群體的過程條件，使得這支藝術也交涉出自然、美學、社會、文化、系統等等豐富的人文探討空間。生態藝術家在當代藝術領域是很特別的族群，從私領域到公領域，他們是經驗者、報導者、分析者，乃至活動者。他們是否是藝術家，在21世紀初仍是一個爭議性的角色。甚至，他們本身的分類，在藝術性和公共性上的拉鋸也充滿了討論性。稱他們為社會裡的綠手指，或許比稱他們是藝術家更合適。

## 非藝術領域的精神前驅者

　　生態藝術家之雛型可遠溯到文藝復興對自然和科學的觀察與剖析態度。雖然，在近代講究美學形式演化的藝術史裡，生態藝術一直到戰後才逐漸被重視，但它的美學主張和發展沿革乃具有許多歷史性的人文影響淵源。

### ■ 天人觀照：文人山水畫的精神

　　生態藝術的東方美學觀，可以在傳統文人山水畫的精神裡找到天人觀照的態度。「人化的自然」包括了客觀與主觀地面對自然之態度。山水畫是文人面對自然的精神觀照，長期以來，因不受社會現實影響，使自然美與藝術美之間，達到以自然意識為意識的純化境界。它講究的是意境理論形態，認為理想世界可以在藝術中實現，而這個實現與現實的實現不同，現實的實現不會產生歷史感，意境的實現則沒有時間性的局限。文人山水畫一脈相承，它營造出一個超越時間的理想自然國度，「自然」存在遠遠大過「人」的存在，天人之間有了敬天情懷。今日生態藝術與昔日山水風景畫的不同，除了對景觀定義、尺度、觀念上有擴張性的不同，另一點便是在自然美、藝術美之外，加入了人類社會學，認為人類社會正／負面的文明或文化進展，已對自然造成異化的影響。從自然是生態的客體，乃至自然是人類無機的主體，都可以在傳統的文人山水畫中，尋求到精神上的源頭。

### ■ 科學之據：達文西式的格物致知

　　生態藝術具有格物致知的精神。生態藝術家是自然生活的記錄者，當「態度即是一種形式」的藝術論點盛行後

再回溯，生態藝術家可以廣義地推到文藝復興時代，有關達文西融合科學研究、美學探討的生活態度。達文西除了以繪畫成為文藝復興三傑之一，他以素描作醫學上的探祕記錄，使他也成為人體解剖學的圖繪先師。達文西是藝術史上偉大的藝術家之一，很少人會質疑他的多重身分，甚至，他的藝術家身分比他的其他成就還要被普遍認同。另外，在沒有攝影機的 15、16 世紀，航海家或旅行者也多以圖繪記錄所見的異地風物，他們無意卻又實在地繼承了生態描繪者的角色。基於客觀地描繪自然對象，是生態藝術的原來基本態度，這些以寫實或真實記錄態度圖繪自然界景象者，扮演了當代生態藝術家的科學性前驅。

## ■ 美學之剖：從康德出發的審美觀

西方藝術一直到 17、18 世紀，才開始重視風景畫，對自然景象產生興趣。在西方，風景畫的興起與演變，是隨著社會關係和人們心理之變而改變。目前的生態藝術之西方美學觀，可追溯到 18 世紀末康德（Immanuel Kant）美學主張。康德重視自然遠勝人為藝術，強調無目的性的審美經驗，但又系統地將審美邏輯形式分為性質、數量、關係與樣相。另外，康德學說也重視美與道德經驗，崇尚壯美。這些美學觀點在後現代的今日被延伸使用，甚至成

為生態藝術的「經典論述」之一。當代研究「生態美學」（Environmental Aesthetics）的卡森（Allen Carlson），便視康德的個人與實踐演練為生態美學的傳統根源。[2] 在藝術上，這美學經驗以「風景欣賞」（Landscape Appreciation）出發，以天人觀照的關係為美感基礎，無涉其他有目的性的藝術功能。然而，今日的「風景」定義和尺度不同，「天人關係」的宗教、哲學和科學立場也不如往昔。生態藝術的美學與反美學，有了新的沿革發展，不再是康德時代所能想像的新景觀。康德的美學觀對生態藝術而言，是一個美學的根本立場，而衝擊這個立場，使它前進的是「現代化」改變舊傳統自然景觀的趨勢。

## ■ 行動之範：達爾文的人類社會學行旅

生態藝術同樣重視行旅或行動的體驗過程。經過啟蒙的理性年代，航海、拓荒等發現，改變了人們對地球空間的認知，工業革命的 19 世紀中期，以生物學與人類社會學的身分，而成為生態藝術理念前驅者是達爾文（Charles Darwin, 1809-1882）。達爾文結合文學、藝術、紀實、旅行，以及自然生態、生物學與人類社會學等知識，啟動了

---

註2：參見 Edited by Berys Gaut and Dominic Lopes, *The Routledge Companion to Aesthetics*, p. 423.

人類社會學的知識革命和人文爭議。1831 年底，達爾文參加英國海軍艦艇小獵犬號，展開五年的科學考察之旅，他勘察異域，親涉自然生態的現場。1839 年出版了他的《小獵犬號環球航海記》，以大量文字資料和精緻圖繪，記錄了他那近乎哲學的生物學思考，以及物種發生遞變的知識旅程。達爾文的開發性行動，非常合於當代生態藝術家的理想狀態，他喜歡蒐集植物、昆蟲標本，擁有專業知識或技能，透過旅行的經驗，考察不同據點生態，採集地方標本或資訊，進行整理記錄，產生比較與質疑，提出重大發現與論點。

當今，人類學對藝術與文化領域的重要，還可以透過當代人類社會學，李維—史陀（Claude Lévi-Strauss）對文化的信念而得之。李維—史陀以為：「文化，是人做為社會的一員而獲得的知識、信念、藝術、道德、習俗，以及所有別的能力和習慣。」[3] 面對多元文化思潮，異域生態和地域生態的認知與對話，成為一種人文採集內容，如果觀察、記錄、比較、系統等過程，成為藝術行動的一部分，達爾文的航行與發現，無疑是重要的里程碑，而在後殖民文化研究領域中，更是開啟了議論之鑰。當代藝術的

---

註 3：參見《李維—史陀對話錄：思想的法則》論文學藝術。

「去中心化」與「據點對話」等行動，豈能忽略達爾文終身的研究計畫和實踐行動。而生態藝術，更與社會人類學息息相關。

## ■ 生活之繫：梭羅超經驗的生活實踐

生態藝術關乎面對生活的態度。19世紀中期，另一位身兼田園散文家與生態觀察家的浪漫理想者是梭羅。梭羅是以愛默生（Raplh Waldo Emerson）為主的新英格蘭超經驗主義（Transcendentalism）一員，他著名的《湖濱散記》與《公民不服從》二份著作，使他成為思想激進的聞名退隱者。梭羅以行動實踐其生活信仰，他發現他一年只要工作六星期，便可支持他物質極簡精神極富的生活。梭羅的行動比馬克思具爭議性的論點：「社會必要工作時間」還早，他在19世紀中期工業革命之際，以實踐方式經驗了個人主義的生活模式，拒絕變成追求現代物質的營營眾生。他在1841～1843年間，花了28元12毛美元，在靠近華爾騰湖的愛默生土地上蓋了一間小屋。從1845年7月4日到1847年9月6日，他獨居於斯。1846～1854年，梭羅編整補記《華爾騰》一書，一般亦稱為《湖濱散記》。該書詳細記錄了華爾騰湖的自然景觀與節令變化，神祕的文學想像中，亦具有細緻的科學觀察力，因此，他

也被譽為地方生態學家。他的克己行動、觀察力、文藝素養、獨立思考能力，極合於當代行動藝術家的典範，而其奉行態度，則又非短期行動者所能比擬。同樣地，梭羅也是一位社會運動者，主張簡樸崇尚自然的生活，並以不合作的溫和方式抗稅，反對種族歧視，也清楚表明他非無政府主義，而是要求更好的政府。華爾騰湖獨居的二年二個月，梭羅正如同一個行動性的藝術方案實踐，而留下來的文字，也達到充滿文藝修養與自然報告的雙重成就。他的雜文家、詩人、自然主義者、社會改革者、哲學家等身分，使他也足以成為生態藝術家的前驅。

## ■ 藝術之境：巴比松派與哈德遜派

生態藝術反現代高度文明發展，具有保存自然與懷舊的人文情愫。在近代西方藝術史上，藝術家介入生態研究者或保育者的角色已有一百多年歷史，巴比松田園派畫家（Barbizon School），可以說是現代工業入侵自然前的最後一支懷舊的自然朝聖者。印象派畫家對光的觀察也是極具科學性的研究，而對工業噪音的反感，除了梭羅在 1845 年夏的「聲音」書寫裡提到火車聲的平地冒起外，晚後的印象派畫家也多有火車站、現代建物突兀於自然景觀的描繪。 19 世紀，歐洲的印象派藝術家對現代化與自然生態

的關係並無強烈的危機意識，作品多反映中產階級對現代生活的接受。美國方面，可以列為生態藝術的藝術派系之源者，則可以19世紀哈德遜河風景畫派（Hudson River School）為思潮之肇起。這批以哈德遜河為描繪目標的藝術家，受先期東北角超經驗自然主義者影響，對所屬的自然土地持有虔敬與探祕之心。超經驗自然主義者則受東方文人精神影響，在性靈神祕感應上講究直覺，使這批畫家的風景畫充滿一股浪漫的神祕氣息。

## 戰後生態藝術的發展

從19世紀中期的工業革命開始，現代化對大自然的衝擊，一直是許多藝術家關懷的題材。哈德遜藝術家曾鎖定了一個地域性的自然景觀，並意識到野生環境已遭到曼哈頓城市興起的壓迫，整個生態正在改變中。哈德遜河畫派的發起者湯瑪斯・柯爾（Thomas Cole），便是以生態維護為畫派宗旨，畫友們以廣角視野與浪漫態度紀實了野生動植物在工業化過程中的變遷。但他們大多數的作品，同樣也帶著巴比松畫派的野隱與浪漫的神祕，詩意中透露出先知般的氣息。在美國有別於歐陸藝術體系的地域性尋求，其現代性的傳統，便是自許建立在超經驗文學與哈德

遜河派繪畫裡的土地自覺。在莫諾斯（Andrew Melrose）的《西行於星辰帝國之路》，以微光火車在黑夜暗奔之描繪，便隱喻了人與天爭的慾望。直到20世紀戰後的抽象表現主義（Abstract Expressionism）或後表現主義（Post Expressionism）之相繼出現，都承續了面對現代生活節奏之下，對自然的驀然回首。

然而，生態藝術一詞的出現，在於1950年之後，這也是它為什麼逐漸醞釀成「新」藝術類型之因。當代生態藝術與傳統風景藝術，兩者之間最大之別在於，社會意識的產生和社會行動力的實踐。過去，繪畫性作品僅能作為一種圖像陳述，從1850年代到1960年代，一百多年間，現代化與都市化的生活擴張，自然生態已不再能靠描繪來保存。生態藝術的崛起之能形成一股氣候，與擁有龐大人力與財力資源的政府政策推廣有重大關係。

60年代末期至70年代前期的前衛運動，可以說是生態藝術進入藝術領域的重要發展階段。生態藝術，具有「運動」（movement）的性格，其間，文化政策、地景藝術（Earth Art）、公共藝術（Public Art）、系統理論（System Theory）、擬態主義（Simulation），可以說是生態藝術理論的根本，因此，這些思潮都曾提供生態藝術延展上的養分。以下分二階段論述生態藝術在戰後年代發展中，

與社會現實和其他藝術運動的關係。

## ■ 生態藝術與文化政策之關係

　　美國藝術界對生態議題的重視之背後，便擁有二個政策條款。一是 1955 年通過的「淨化空氣行動」（Clean Air Act），二是 1964 年通過的「野生保育行動」（Wilderness Preservation Act）。至 1970 年，威斯康辛州參議員尼爾生（Gaylord Nelson），看到許多環保集團的抗議行動，提出公訂 4 月 22 日為「地球日」（Earth Day），將生態議題公共化、國際化。「地球日」為美國環境基金會（American Environment Foundation）所贊助，而參與的藝術家多以創作者與社會、或社會與自然之互動關係為表現理念。

　　隨後通過的聯邦法，參與的公共單位還包括了國家環境政策（National Environmental Policy Act, 1970，簡稱 EPA）、絕種生物保育（Endangered Species Act, 1973，簡稱 ESA）等。從 1970 年至今，EPA 的經費包括了代替能源開發，而生態研究者也從生物領域介入到人文生態的領域中。此外，生態（Ecology）一詞也逐漸自環境（Environment）一詞中釐清。生態注重自然體系的維護和研發，而生態藝術家的介入，其實是被放在城鄉美化、綠化的再造功能上，並不期待他們以批判的角度涉入，而是建設的角

度。

在美國文化藝術界，1960年代最重要的官方支持是國家藝術基金會。自1965～1995年，美國在文化政策上支持前衛藝術創作，在長達三十年間，抽象表現主義、普普藝術、觀念藝術、地景藝術、超寫實主義等藝術家，均或多或少受到官方支持。其中，地景藝術屬方案性質，除了對高科技與物質世界發展展開良性反動，他們注重自然精神保存的運動，擬以史前文明與科技文明對話，一方面尋找自然材質的能量，一方面也對能源與生態維護提出支援主張。有別於材質裝置或雕塑性藝術的一點是，地景藝術尋求贊助者而鮮少考慮收藏者，他們最後作品保存或再現的方式轉為攝影或影錄，因文件化也不易流通於市場。在文化資源上，地景藝術也被視為公共藝術，它在1960年代後期進入建築百分比和國家藝術基金保護條款，其藝術宗旨很光明也很籠統地指出，在於美化人類生活環境，以及自由地表現眾人未覺的視野。

在藝術界，較早與生態藝術有關的藝術家，可以普普藝術家羅森伯格為代表，他在1950年代即用日常廢棄物為材質，其《土地繪畫》（*Earth Paintings*）便是在室內牆上掛鋪土草，使平面空間的牆繪呈現三度空間的效果。他的《土壤繆思》（*Mud-Muse*, 1968-1971）與民間企業的

工程師（Engineer at Teledyne Inc.）合作，透過工廠程序重新析解土壤，利用了工業社會的自然資源。羅森伯格一般被界定為普普藝術家或材質表現藝術家，但他擷取日常材質的創作取向，以及與專業工廠合作的模式，卻也顯現出他具有生態藝術家的微影。

生態探索與前衛藝術的行動結合，在1960年代後期以運動的形式正式發生，其間最有名的是從極限雕塑蛻變而來的地景藝術。也是在1960年代開始，藝術和建築空間、據點空間產生互動關係，至今日，所有公共空間裡的藝術作品，或謂建築百分比的必要需求，所打造的公共藝術大都傾於碑記雕塑，或是大型極限主義和半具象主義三度空間作品，也就是所謂的「物體藝術」。許多公共空間裡的公共藝術，講究造形、材質、地域風格、人文意涵，它們配合據點本身的建物功能，而以固定或不固定的方式呈現。基本上，這是公共藝術的領域，並非生態藝術。生態藝術是由公共藝術發展出的一支行動性類型，有時，並不合適成為公共據點裡的視覺品，也無法用招標參與的方式去承攬工程。

## ■ 生態藝術與地景藝術之關係

1960年代最大的科技突破是遙不可及的太空學，最

大的生活流行材質是土地消化不下的塑料，而最受議論的
人文態度是嬉皮文化，這三者衝擊出一股以前衛姿態回歸
自然的思潮。地景藝術的出現有其天時、地利、人和的條
件。它最活躍的年代是 1960 年代後期至 1970 年代後期，
是當時歐美的一個前衛藝術運動。而這段時間，對人口膨
脹與物資欠缺的國度，在解決人的基本生存之前，則未有
能力去面對生態危機。因此，地景藝術也可以說是人類富
貴病下，一種返璞歸真的精神抗衡行動。從藝術形式的發
展角度上看，它自極限主義的雕塑擴大，從觀念主義的現
成物使用中脫胎而出。從藝術精神上看，它則從行為藝術
家「雕塑社會」的理念轉化成「雕塑自然」，非負面抗爭
社政體制，而以正面態度再建或重建天人的關係。

　　地景藝術最早的一批實驗作品，除了結合光與動勢的
藝術研發，同時也涉及了材質功能的新詮釋。為貧窮藝術
一員的馬里歐‧梅爾茲（Mario Merz），以新墨西哥山谷
的《閃電平原》一作，將自己過渡到地景藝術家的行列。
1967 年才二十六歲的麥克‧海扎（Michael Heizer），在內
華達州沙漠與加州沙漠的龐大造景，使藝術創作進入方案
實踐的領域。他在 1969 ～ 1970 年間，在內華達州開鑿了
24,000 噸的流紋岩和沙石洞道，面積為 1500 × 50 × 30 呎
之大，主題是《雙負質》（*Double Negative*）。 1970 年，

三十二歲的史密斯遜，在猶他州鹽湖城的《大漩渦》，無疑是造成長久地標的地景藝術代表。這些藝術家都選擇了開放、粗獷的原生地理方位，作土地與大自然間的對話。南西·荷特（Nancy Holt）曾造了一個太空式的建物，但卻稱之為史前文明。 1972～1976年間，克里斯多的「塑料長城」概念完成之後，地景藝術逐漸變成大型戶外裝置空間的替代詞。 1977年森菲斯特（Alan Sonfist）在紐約拉瓦迪亞廣場作了一個《時間風景》的據點計畫，主旨在於重新創建過去歷史性的自然景觀。另外，地景藝術和自然對話的方式，也常借用建築工程上的概念， 1976年，西蒙斯（Charles Simonds）的《圓周居民》，或稱《浪民風景》，便是營造了一個類似古文明圓型建物廢墟的環形洞穴。這些與特定據點有關的新景觀大致兼具極簡造形、巨碑狀、人工自然、企劃性質等特色。

　　針對藝術家以人工為自然紋身，專門收藏60年代末至70年代初前衛作品的義大利藏家潘扎（Giuseppe Panza），有其獨到的批評，他以史密斯遜為例，認為其《大漩渦》並未真正呼應了自然，反而是對抗了原有生態。[4] 英國戰

---

註4： Christopher Knight, *Art of the Sixties and Seventies－The Panza Collection*, Introduction by Richard Koshalek and Sherri Geldin, Rizzloli, New York, p. 43.

後藝術史學者路易—史密斯（Edward Lucie-Smith），則提出地景藝術的矛盾和後續沿革發展。[5] 在其《70年代藝術》一書，正式提出「藝術視同環境和建物」，也讓仿擬考古、據點再現等行為列入藝術史譜。他提到地景藝術的製作矛盾，而這些現象在21世紀初也曾復出存在：

1. 地景藝術需要贊助者勝於收藏者，贊助者無權擁有作品，因此多取擷公共或官方資源。

2. 地景藝術具公共性，其使用公共空間的目的，應在於與公眾對話，但多數地景藝術卻呈現出疏離感，甚至往後只靠檔案圖片以示觀眾。

3. 地景藝術以形而上的概念表徵生態與考古上的結合可能，或仿擬出歷史生態，呈現出反文明的姿態。作品為註腳功能，未必在生態上起作用。

　　大型地景藝術在1970年代後期便逐漸退潮。面對龐大的企劃野心與不確定的保存條件，以及最後可用影像編剪的捷徑可求，加上藝壇美術館時代與市場年代的到來，地景藝術重返城鄉，與社會運動結合，變成改造社區的環境藝術。而地景藝術家的英雄神話年代也逐漸消隱，後來的生態藝術家不再以大巨碑式的作品為主，反而比較像環

---

註5： Edward Lucie-Smith, *Art in the Seventies*, Cornell University Press, 1980, pp. 100-110.

境剖析或改造者。在表現上，也放棄作品形式的規劃，而走策略性的工程製作。

## ■ 生態藝術與系統理論之關係

　　另一個對生態藝術具影響性的藝術觀念是過程和系統藝術。系統理論涉及觀念性的基礎與哲學，1960 年中期至 1970 年前期興起的過程藝術（Process Art），也介入了此系統方案形式。過程藝術家包括以德國、義大利為主的波依斯、班格里斯（Lynda Benglis）、迪尼斯（Agnes Denes）、基里恩（Sam Gilliam）、哈克、庫尼里斯（Jannis Kounellis）、莫里斯（Robert Morris）、塞拉（Richard Serra）等人，部分藝術家具有重釋材質機能的貧窮藝術背景，或將過程藝術形式、材質概念融入社會生態觀察，賦以新義。例如，波依斯的「社會雕塑」延伸，便出現行動、檔案、存藏、數學理論等社會學的分析表現。另外，漢斯·哈克 1971 年的那件《夏普斯基家族曼哈頓房地產持有》，更是一個重要的社區轉變之引例，它是藝術家介入社區生態的一個表現，雖然不是以自然生態為議論對象，但確認了藝術家介入社區生態變遷的表達，可視為一種藝術類型。

## ■ 生態藝術與擬態主義之關係

在承前啟後上，另一支重要的藝術思潮，擬態主義，也提供了當代生態藝術家的思想養分。擬態之意，本質上便有再現、誤謬、對應等視覺上的仿製語義。在 1970 年代後期，法國布希亞等後現代思想家提出了一個觀點：人們愈來愈無法分辨影像裡的真實與現實裡的真實了，如何詮釋影像的再現意義，將是當代文化的新議題。這支理論被應用在影像世界及原創意義的探討，使「再現」與「詮釋」成為後現代主義重要的釋義工具，而對使用「挪用」（appropriation）的創作者而言，布希亞等人的論述，正是足以合理化藝術家們從大眾生活、藝術史等影像中擷取材料的行為。

擬態主義也曾從 1957 ～ 1972 年的情境主義（Situationism）運動獲得一些理念。 1957 年成立的國際情境主義以西歐社會分析為出發，考察了資本主義生活變遷下公民生活裡的消費態度和介入情境。擬態主義之根源在於打破中產階級的生活迷思，它像平面繪畫的超現實主義，傾於造成一種來自現實的錯愕或錯置。中產階級的場景多屬城市、都會、郊區生活等社會意義繁複的據點。 1960 年代中期開始，情境創作者，其創作計畫都具有理論上的書寫與政治上的凝聚傾向。他們在大都會裡形影穿梭，置入

了他們的公共性言論。至 1980 年代，擬態主義論述與情境主義行動結合，更是成為年代流行。芭芭拉·克魯格（Barbara Kruger）和理查·普林斯（Richard Prince）便是極富盛名之例，他們在空間以大字報式的張貼手法作海報宣言，或利用公車廣告在市內散播標語，把公共空間視為廣告據點，以達到傳播新社會思維的目的。

擬態主義在藝術形式上，極接近公共藝術與裝置藝術的表現，便是「據點裝置」（Site Specific）的發展。「據點裝置」被歸在 1970 年代興起的裝置藝術（Installation）之內，它旨在走出架上繪畫，每件作品都試圖與展現的特別地點進行融入的結合。它可能在室內，也可能在戶外，藝術家將據點空間或生態視為作品的背景，進行裝飾、介入或使用等行為。正如同所有的藝術發展都非平地而起，裝置藝術也將其根源追溯到 1950 年代後期至 1960 年代的普普藝術，如卡布羅的據點即興演出、歐登柏格（Claes Oldenburg）的商舖裝置、沃荷的牆面裝飾等，都具有擬態裝置的特質。而裝置性作品也分為二種，一是永久性的存在，此接近了公共藝術的定義；二是暫時性的存在，它被詮釋成游牧性或旅人式的據點對話，在 1990 年代的國際多元主義交流風氣中，獲得極大的表現空間。

## 後現代期間的生態藝術

　　重申自然裡的人文性，是當代藝術活動中難以被遺忘
的主題。1978年的威尼斯雙年展的主題曾是「從自然到藝
術，從藝術到自然」，彼時已為1960年代後期至1970年代
的前衛藝術作一肯定性的接納。當時，藝壇的二大困惑是
至今未決的：「到底什麼是藝術？藝術到那裡去了？」[6]
其中，對於藝術家走出架上繪畫，以方案和行動創作，尤
具爭議。

### ■ 重申自然與藝術的交流展

　　1978年「從自然到藝術，從藝術到自然」一展中的
一些作品，在今日均具生態藝術的特質。早在90年代的
華人藝術家徐冰之《動物行為》發表的十多年前，巴拉迪
索（A. Paradiso）已在威尼斯牽進一條公牛，使之與機動
的假母牛進行動物的原始行為。於1961年才出生的卡斯
登‧赫勒於1997年德國文件大展裡提出人豬共處的《牧
豬之屋》之前，1978年的以色列館展出的，已是一群活
生生被圈禁在展場裡吃喝拉睡的北義大利綿羊。德國館展

---

註6：見1978年《雄獅美術》，蕭勤，〈批判本屆威尼斯國際雙年展〉一文。

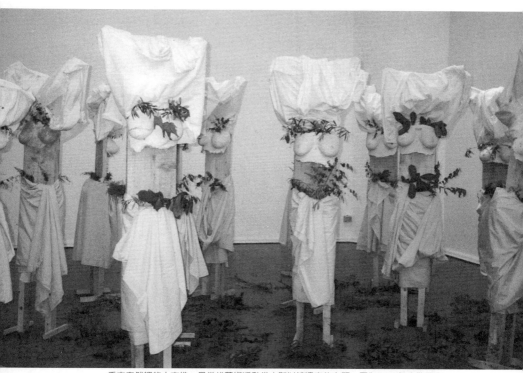

重申自然裡的人文性，是當代藝術活動當中難以被遺忘的主題。圖為 2002 年文件展中，以植物材質所作的群相。

如何切割巨石，法國館展植物標本收集，荷蘭館展食魚方法，巴西館展植物標本和民俗手藝，印度館展耕種和舞蹈圖片，澳洲館展卵石裝置的地景，西班牙館展被砍伐的木材，英國館展地層結構和景觀局部複製。當時，幾乎大多數的藝術家都具有人類社會學的涉入傾向，但部分藝術界對這些作品仍有一些批評準則，總希望從這些作品裡，能

看到一些屬於藝術家的藝術性表現。

　　另外，1997 年的威尼斯雙年展，北歐館也提出了生態藝術之主題，當時北歐館不以國家館為訴求，展現了地理區的全球化視野。至今，生態藝術仍然是北歐地區注重的當代展覽主題。2005 年夏季，瑞典的斯德哥爾摩當代藝術基金會，在隆德藝術廳（Lund Konsthall）推出了生態藝術四人展，在主題上採用了「公共行動」（Offentlig Handling，即 Public Act）。四位藝術家以不同媒體提出介入當代郊區環境研究的行動。使用「行動」一詞，和1993 年的芝加哥「文化行動」一樣，是以藝術家個人行動進入公眾領域，是故，在美學上重申了藝術家的個人性和經驗價值，但也表明藝術家是社會公民的角色。他們的作品分二部分，一是為據點而作的微觀對話，二是具全球性的宏觀視野。亞瑪希歌（Lara Almarcegui）重譜了隆德未被關注的野郊環境。宋嘉杜特（Asa Sonjasdotter）和在地集團進行討論，並延請地方演講者在展場自由作公民發聲。辛德（Sean Snyder）用影錄和文件匯集了地方生態裡的政治和經濟結構，剖析了地方轉型的過程。他不限於隆德一地，也提出2001 ～ 2004 年間北韓平壤的轉變。茲拉（Darius Ziura）聚焦於地區開發現象，他在特定街道拍攝立陶宛村落的鄉民，記錄了人與村落的影像。這四位

藝術家並非都是在地藝術家，亞瑪希歌是住在尼德蘭的西班牙人。宋嘉杜特是出生瑞典隆德，現居哥本哈根的出外人。辛德是出生美國維州，現居德國柏林。茲拉出生立陶宛，現居威爾尼斯（Vilnius）。在城鄉對話上，這些屬於駐地式的交流，雖未必能深化，但也可能產生另類或較廣的游牧性觀點。

## ■ 重申社會生態的新類型公共藝術

生態藝術從大自然又走回城鄉生活後，在本質上，這些藝術家也極像生活運動家。繼公共藝術之後，「新類型公共藝術」（New Genre Public Art）便是繼 1970 年代之地景環境藝術，突破空間局限，再造一波綜合雕塑、觀念、裝置、攝影、電子錄影、繪畫等形式能量的新前衛藝術。在藝術的本質受到質疑的當代，新類型公共藝術匯集了過去藝術家們對於環境、人文、人道等關懷的理念，以另一種不定位的游離型態，重新轉述創作者個人視野下的社會觀點。

1989 年，加州藝術與工藝學院曾提出「城市定點：藝術家與都市策略」，邀請十位在奧克蘭作非傳統式定點展演的藝術家們，就其具有人文關懷的創作理念，討論作品與社區結構的關係；針對的關懷對象包括浪民居留所、

西語裔社區、教堂、城市勞動者的廢棄品處理、夜間酒吧、小學等社會問題。而後，舊金山現代美術館亦擴大舉辦了大型討論會，邀請三十位評論者、美術館行政人員與藝術家作為期三天的座談：「量繪形貌」（Mapping the Terrain）。「量繪形貌」企圖以藝術的形式鋪展出一個屬於文化精神的朝聖之旅，這項結合藝術與文字的活動，突破了地理方位的界線，其間所探討的「地域」，事實上，是不同於過去以地理方位分割的地域總體文化，而是超越國界、地理、文化、經濟的有形界分，以人取代土地，進行一種無定遊蹤與有定地域間的關係探討。

在新近的藝術史中，新類型藝術不是以定型的方式存在，它是透過藝術家獨特、隱私之眼，在時間與空間裡流浪，同時傳遞出歷程中的經驗。也因此，它的藝術語言流傳是屬於散播式的、耳語式的，如行吟詩人的浪歌行板，娓娓道出都會城鎮裡的弱勢之聲。這股無關乎市場交易的創作潮流，重新燃燒了藝術家以良知關懷社會的熱情，在沉默的作品背後，影射著創作者對於現世烏托邦幻滅後的另一支實際行動力量。[7]

在精神上，新類型公共藝術承繼了「為社會而藝術」

---

註7：活動內容可參見拙作《當代藝術思路之旅》中〈破界的新類公眾藝術〉，藝術家出版社，頁13-17。

的理念。另外，波依斯的藝術一如生活，以及生活一如藝術，這套被視為近三十年來最被廣泛使用的「前衛」理論，經過不斷詮釋與延伸，在繼反美學與泛政治化精神訴求之後，亦被此類型藝術家吸取。在藝術與生活逐漸重疊之際，藝術同樣不斷在喪失其原來超越於現實生活的美感素質，它呈現出一如生活般的無啟端，無終端，無法框限，無法定格的混亂面貌。然而，美國藝術文化建設的研究者卜然森，則在 1990 年代初提出，真正波依斯的信仰者，不會把藝術視為一種個人理念展現的定格作品，其理念與作品應該具有溝通生活的橋樑作用，應該可以用來治療社會現有的病態現象，或是讓彼此疏離、溝通有礙的群眾，能夠破除藩籬，坐下來冷靜聆聽不同的異議與心聲。

### ■ 重申社區生態的文化行動

1992 年，延續芝加哥派的跳蚤市場與古董市場之取源特色，地方文化局的「雕塑芝加哥」（Sculpture Chicago）企劃案裡還包括「社區生態行動」（Urban ecology Action Group），引發一時的「文化行動」。「文化行動」是由瑪莉・珍・潔可（Mary Jane Jacob）與具有相同觀點者所策劃組織的一項計畫。從 1992～1993 年，這項企劃接受了八位藝術家的申請，在芝加哥地區展開八種具有精

神延續的公眾藝術。這項企劃重新定義公眾藝術的新時代精神，在理論上，它承續了波依斯「雕塑社會」的文化理念，但也走出波依斯個人英雄形象的藝術家框限。另外，這項藝術的最終目的，在於「教育」的拓展，它的成果無法進駐於美術館或任何被框限的空間，而參與的藝術家亦無法從作品當中獲得私人利益，甚至，其作品也無法具體地參加任何國際性的藝術大展。然而，在了解這項企劃的建設性之後，具有社會改革精神的前衛藝術創作者之真偽判斷，逐漸劃出一條界限。

1983年，「雕塑芝加哥」成立，其宗旨是透過社區雕塑的建設，推廣群眾對於當今與未來的公眾藝術之新認識，這個組織並非一般具有空間局限的機構，它在美術館的體系之外，意圖建立一條藝術與教育的溝通管道，其企劃方向完全是根基於這個城市裡的文化形成條件，因此，它如中樞一般，伸張出與城市其他文化機構可能交流的網絡。 1992～1993年，由「雕塑芝加哥」與國家藝術基金會所支助的「文化行動」，以歷經兩年的深入研究時間，由八個藝術家及其配合的單位人員，從芝加哥既有的城市性格當中，定出了八個相關主題，即女性、移民、植物生態、他者的稱謂、經濟生態、工業生產、居住與勞工象徵等相關議題，作為與公眾交換、匯流的一種進行式的公眾

藝術展演。[8]

　　在參與者當中，最負盛名的是著名女性藝術家蘇珊・雷西（Suzanne Lacy）。雷西提出的是「全套循環」。她與芝加哥婦聯會合作，結合政治與美學的藝術形式，希望喚起公眾對於歷史性社區建設的婦女角色，產生新的感念之心。基於芝加哥的公眾雕塑鮮少出現對於婦女貢獻社會的紀念物體，雷西的工作人員開鑿巨石，在每一塊岩石上鑲造一片銅板，上面簡單書寫出貢獻者的「理念肖像」。他們到各社區尋找文獻，在交通流量大的地點置放了上千個碑石，讓行人在路過時因好奇而不得不佇足以觀，不得不認知這片段的婦女社服史實。

### ■ 重申藝術家社會責任的量繪形貌

　　蘇珊・雷西在1995年主編了一本書，書名正是《量繪形貌 —— 新類型公共藝術》，該書輯有此類藝術的重要論述與議論，甚至也對其美學提出批評之見。除了卡布羅以即興藝術大將的身分為這生態藝術類型撰文，評論界的露西・利帕（Lucy Lippard）與學界的亞瑟・丹托等人亦相當肯定文化行動的思考與視野。露西・利帕更視此為屬

---

註8：活動內容可參見拙作《當代藝術思路之旅》中〈前衛藝術的公眾器形〉，藝術
　　　家出版社，頁31-42。

於藝術家、行政人員與群眾的集體認知行動。瑪莉・珍・潔可則在「文化行動」企劃中提出思索,認為「這些生態藝術家重新批判性地思考了生活上的議題」,她同時指出五個有關藝術家的角色問題:

1. 什麼是藝術創作者、呈現者與觀眾的共同責任?
2. 藝術家如何超越美學的界域而對社會提出創造性的貢獻?
3. 藝術家在社會與公眾領域裡的角色是什麼?
4. 透過不同群眾的參與及接觸,何種美學形式的藝術會產生?
5. 藝術家如何在日常生活的經驗裡,完成具有意義的藝術部分?

這五點思考在經過近十年後,在藝壇仍是一個既被認可,而又難被接納的「前衛」。無論如何,生態藝術在近三十年間,還是積累了雄厚的論述根基,其中最佔優勢的觀點是,他們若能擺脫政治意識,其工作動機可以純粹到「立足本土,關懷全球」。生態藝術基本上是從「地域性」活動出發,因此生態藝術家也常是「本土」(on earth)的信念者。他們的本土,往往從住處開始出發,從己身生活環境再擴展到公眾生活環境,因此,作品裡有也常透露出「全球化」效應。

## 當代生態藝術的延異美學

早在 1990 年後期，生態藝術逐漸被重視，就有幾個問題測試著生態藝術的虛實。

1. 藝術家作品的地方性如何產生意義？
2. 如果作品在他處生產，又如何轉義？
3. 藝術家究竟關注那些地方社會層面？如何和社區代表、政府代表、經濟代表產生聯結？
4. 這些考慮如何透過藝術呈現？
5. 藝術作品如何改造了社區？
6. 如何產生長程和短程的社區或生態影響？
7. 藝術家如何應付時間上的問題？
8. 如有季節性的差異，如何設定或應對系統問題？
9. 如何制定價值判斷，在開支與回收上如何確認投資意義和利益？
10. 如何走出狹隘地域觀，與其他生態領域產生國際共識？

很明顯的，生態藝術的理念背景顯示，生態藝術家不再是傳統的造形藝術家，也不再是激進的藝術家，他們比較接近具有理想使命、浪漫行動，持研發態度的生活挑戰者。綜合上述其形成的影響性看，生態藝術擁有以下幾種

精神狀態：

1. Reclamation：能作生態上的再墾、再教化。

2. Reawakening：能作精神上的再生、再覺、再醒。

3. Recycling：能作材質上的再生、再製、再使用。

4. Dramatizations：能作戲劇上的改寫、改編。

5. Rituals/Performances：能作儀式性的演出 。

這些「再」生、「再」製等意涵，已表明生態藝術家的後現代性格，其作品絕不是無中生有的原創，而是具有布希亞所言的挪用特質，他們必須根據既有的狀態，再賦以新義或新生的可能。生態藝術家具有個人精神性與走入群眾的世俗性，但他們的藝術性在那裡呢？另外，生態藝術又與建築、自然環境、社會系統等領域交疊，兼具美學與反美學雙重對立的性格。這些悖論在 1970 年代早已產生，但當時的前衛藝術家畢竟是少數，三十年後，前衛性被當代性取代，大多數當代藝術家都承續了這些藝術新定義，以更大的勢力存在於藝壇，同時也激起了新的挑戰：這新類型藝術的評定標準在那裡？誰來界定其多重專業的水平呢？

■ 與機制論述聯結

生態藝術家的行動，也反映出地域性和全球化交疊與

矛盾的共有場域，而觀眾則在他們搜集、羅列與再現的物質變化中，看到「過去」和「未來」。他們的前輩可以涵括到前述二十世紀的藝壇名將，波依斯、卡布羅、哈克等人。先期者較傾於社會性議題的揭露，而新一代創作者則溫和許多，傾於以研究態度取代即興演出。至於與生態藝術有關的文化論述，在阿多諾、巴特（Roland Barthes）、傅柯等人有關空間和系統的著作都可找到申論。1980年代中期，杜威（John Dewey, 1859-1952）提出的《美學即經驗》也曾一度捲土而來，被文化論者視為生活實踐美學的重要理論依據，當代美學研究者舒斯特曼（Richard Shusterman）、古曼（Nelson Goodman）等人還將這論述申述成具時代新意的「實用主義美學」（Pragmatism），提出新對辯。

至20世紀末開始，透過藝術理念而提出生活與生態上的議題關懷的藝術家愈來愈多，他們雖非明星式的表現者，但也築構出一支具脈絡的藝術族群。這批藝術家沒有反諷或調侃城鄉落差或文化差異，雖說是社區行動，也沒有飆不同族裔文化之本色，而是從社區生活著手，走公眾生活與社會生態之系統路線，在文化中心、藝廊、公共場所作非營利的生態展。從1990年代至今，「當代生態藝術史」不僅一度佔了藝壇前鋒位置，並且成為總體藝術史

的一部分，還與人類學、自然科學、經濟學搭上關係。這些生態藝術家涉及的公共領域甚廣，包括了勞工問題、污染問題、人口問題、能源問題、動物保護、森林保護、人權問題、社區參與、人際溝通等方向。而共同的態度，乃是建立在「地球是我們的家」，因此，它具有地域性，也具有全球觀。

## ■ 與環保論述聯結

生態藝術亦兼具哲學觀和教育性，當藝術家在自然與文化之間尋求人文關係時，也往往考慮了人在生態中所可能的專業操控力（Dominion）。此專業操控力包括以自然科學的智識，美學的形式，對自然或所居生態進行觀察、保存、經營、維護、再造等行為。這些公共性的參與，使生態藝術家成為最需要爭取公共合作機構的藝術行動者，他們必須進入政府行政體系、居民生活系統，以便獲得允許與合作機會。他們當中不乏是公民團體內的有識之士，或是擁有決策權的領導者，並且也明白其運動目標在於取得自然與建物工程之間的和諧與平衡關係。他們如同「實用主義者」，重視經驗、功能與關係，其美學的爭論不是「什麼是藝術？」，而是「什麼時候是藝術？」。這些性質也激起不少議論，一般人不是很容易視他們的研究和行動

為一種藝術，或可以有所依據地評定他們的優劣水平。

嚴格論之，真正的生態藝術工作者不像個體戶的行動藝術家，也非小團隊的方案裝置家，他們的研究企劃經常規模龐大，時間冗長，夢想要有真的理論支撐，可視為當代藝壇介於想像與實踐之間，最具學識的一支工作者。比較龐大的生態藝術計畫具有以下幾個專業條件：

1. 環境設計：需藝術家、建築師、設計家、工程師等共同合作。
2. 生態設計：需具不同地區人類、動物、植物的居住與互動常識。
3. 社會再造：需介入社區居民、生活、經濟、文化等個人與群體之結構。
4. 生態再造：需長期介入以便再造生態系統，重塑生態倫理。

## ■ 與材質歷史論述聯結

生態藝術家以想像與美化的能力，與眾多專業領域合作，在教育性方面，則涵蓋了前述特質元素：空間（Location）、時間（Time）、材質（Material）、變異（Change）等面向的引介。以空間為例，生態藝術可用四個名詞來細分其領域：生物區（Bioregions）是以生物、土壤等有機

系統的地理區為對象；空間（Space）則強調土地景觀或
具主題性的風土再現；地域（Locale）注重地方文化的過
去和未來；至於地方（Place），生態藝術家將此義涵蓋了
一個地理特別區的物理、精神、歷史、社會等綜合概念。
生態藝術家必須面對時間問題，因為他們不僅要有據點的
不同時間觀，連個人參與的時間過程都具有階段性的效用
和意義。材質是其研究對象，而變異則是藝術或哲學觀點
的所在。有名的安·漢米頓（Ann Hamilton, 1956-）便曾
用過人體、七十萬枚銅錢、三頭羊、稻草、磨牙器、蜂蜜
等材質裝置空間。在材質和變異上，這些藝術家貫連了貧
窮藝術的材質觀，也善用了維根斯坦（Ludwig Wittgen-
stein）在語義上的延異思維。是故，生態藝術擁有許多相
關的藝術脈絡，所涉的領域也很難以分離態度視之。

　　上述這些特質元素，仍然提供了生態藝術的評審的標
準。生態藝術不是任何一個藝術家可以隨時靠行創作，便
投身於生態藝術行列。大多數的生態藝術家對上述四個領
域都有獨到而長期地涉入研究，不會是用投標公共藝術的
心態，短期地介入。和近代想像中的藝術家氣質不同，大
多數的生態藝術家雖也充滿築夢的想像力，但他們也具有
協調、溝通和團隊合作的能力。例如，沙拉瑞（Paolo So-
leri, 1919-）在亞利桑納州以有限能源營造的社區計畫，

尼柯（Viet Ngo, 1952-）曾參與一個大型的植物和土壤保育計畫，森菲斯特曾以在地的動植物生態，重建打造城市歷史性景觀，這些都不是個體創作能力能達成。梅爾‧清（Mel Chin, 1957-）自1990年至今，在明尼蘇達州聖保羅市進行的生態方案，乃長期與美國農業部資深研究學者程尼（Rufus L. Chaney）合作，企劃重新綠化因廢能中毒的荒地。在專業資源上，程尼研發出一種能高效吸取土壤毒物的多功能植物系統，淨化土地。藝術家則重新在這方圓內保育動植物和人的生態。此計畫需結合藝術眼光、美學規劃、生態知識、及生活文化認知。計畫過程亦涵括了行動、儀式、表演和過程式的記錄。

## ■ 與文物保存論述聯結

這些生態工作者雖然多數還在進行中，但一些美術館已注意到他們的藝術史定位。以下幾個案例，可以看到前述達爾文和梭羅精神的延續，他們以方案方式進行，使作品更接近可展現的可能，因此，一些藝術展覽場所也延請他們在室內展出。住在賓州的狄昂，傾於揭露自然生態史的發生過程，並以此來觀察社會生態的定律。1999年，狄昂在卡內基國際展的作品，便是《亞歷山大‧威爾森工作室》。他在美術館內為這位蘇格蘭的自然學家、詩人、

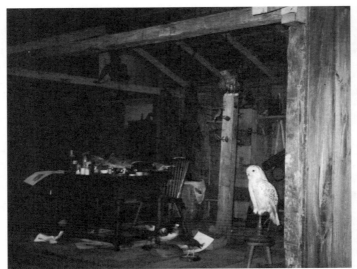

1999年，住在賓州的馬克‧狄昂，在卡內基國際展的作品：《亞歷山大‧威爾森工作室》。他在美術館內為這位蘇格蘭的自然學家、詩人、藝術家建構一間鳥禽生態木屋。

20世紀末，已將開發地區的建設藍圖，視為生態藝術的表現。圖為荷蘭生態設計建築師瑞姆‧庫哈斯的團隊，在1997年提出的《珠江三角洲計畫》。

藝術家建構一間鳥禽生態木屋。狄昂的裝置資料來自卡內基圖書館，此外，他自己也是觀鳥愛好者，此作可以說是狄昂向威爾森致敬，他們都在自然與藝術裡找到一種生活態度。凡德（Peter Fend）2000 年在芝加哥大學史瑪特藝廊（Smart Gallery）作過「中國三峽水壩方案：燮江冒火」。他把這方案視為地球村生態要事，提出他與其他藝術家、建築師、科學家、文化學者們的合作構想與替代能源計畫。對他而言，他關注的不是三峽的生態，而是長江與海洋之間的生態。

## ■ 與回收論述聯結

作品足以成為回顧展者，派德曼（Dan Peterman）是為一例。從威斯康辛州到芝城的派德曼，以塑料回收為主題，他曾與芝加哥大學化工實踐室合作，提出「塑料經濟學」（Plastic Economics）。這些作品，有關他與芝大世界實驗室（Universal Lab）的研究部分，則在展後進行拍賣。2004 年 6 月，芝加哥當代館為派德曼主辦大型回顧展，藝術家在館內搭建了一間回收站，分門別類，將裝銅板的圓筒廢紙、鐵釘、圖釘、舊唱片，很有耐心地分類編放，讓人看到垃圾也有編纂系統。展場中心是廢木區搭成的原木休憩篷。右角有一「加工廠」，藝術家用爛蘋果加

上紅色素，製成一袋袋食物加工品，再用鞋套型的透明塑料裝成一排排的架櫃貨物。紅色素的粉末鋪得很有極限主義的畫面，一排排靴型蘋果醬則堆得像安迪・沃荷的普普湯罐，原料與加工料的擺置都很乾淨整齊。

　　派德曼還用多色保麗龍材質壓扁成「新建材」，不用一釘半鐵，搭了一間「茶屋」，薄片捲成圓柱變成桌子，疊成一堆嵌鑲出沙發。此外，他也在生活舊物件上看到各種可轉生的美學可能。一把瑞士萬能刀，可以折疊出構成主義的小立體雕塑，超級市場的破購物車，拆除輪子反轉過來再焊接，可以變成不鏽鋼咖啡座椅。白鐵皮可接成展示架，舊木板可編成拼花地。派德曼亦利用各種地方日常廢棄物，重組出「腳踏車修理站」、「市集小攤」、「後院儲藏屋」等城郊常見的景觀，這些都是地方消費品，展後將挪到另一社區公園當「公共藝術」。晚後，也看到一些亞洲藝術家作類似的「廢物回收」展覽，但多僅限於布置出一個廢棄材料場，對物質的研究和再創較缺乏。

### ■ 與溝通論述聯結

　　另外，更前進的一支生態領域，乃屬於看不見的無疆域所在：網路空間。由於生態藝術注重研究，對使用、回收、再生等循環系統的訊息特別在意，目前最新的一支生

態文化軍叫做「資訊生態」（Information Ecology），針對的便是「訊息資料」這個充斥於世的知識資源。這個生態機制空間的涵括面可以是：圖書館、醫院、個人服務影印店、網咖、工商界、傳播界、學校等地方。「資訊生態」也提出一個人性觀點，那就是介於人與技術工具使用過程中的形而上關係。這條關係非常複雜，因時因地因人情風俗都可能聯結出不同結果，這也是「資訊生態」具有「地方性」系統之處。資訊生態也像生物生態，具有提供與餵養間的食物鏈，好一些的系統，養分自然就分布均勻些。

這支尚未發展成形的新領域，資訊生態，其涵蓋面相當廣，但它的美學不在於對過去的好奇，而是朝向更能產生承諾的未來，用藝術經驗與藝術物質對話，在社會脈絡中觀看物質更替的新舊價值。「廢物」或「剩餘價值」的再使用，如果不涉及掠奪與剝削，其實是可以變成很藝術的。「資訊生態」是未雨綢繆，因為是有關於人類行為的生態，而這個生態亦屬於「居所」（Habitation）的概念，是故也常以「社區」（Community）稱之，以改變人類溝通與相處模式為倫理要求。

### ■ 與專業研究聯結

現在被肯定的生態藝術家，通常都具有長期的研究背

景，他們以設定網站代替展所，以此宣導理念。[9] 英國的葛斯渥斯（Andy Goldsworthy）在英國、北極、日本、澳洲、美國活動，提出全球生態教育等方案。胡爾（Lynne Hull）的「跨物種藝術」（Trans-species Art）作了野外生態的保育努力，並展現如何在後院自製雕塑，成為野生動植物的庇護物。派翠西亞·強納生（Patricia Johanson）以超過二十年的時間，介入土壤、公園、郊區生態的復甦計畫。她跟工程師、城市規劃者、科學家、市民團體合作，目標在於提出人類美好居所、文化和歷史保存等理想。這些都指出，生態藝術家不僅是社會運動者，他／她們還必須是具專業智識的精英。

當代藝術家的聲言（statement），不是定律（principle），它不能以科學或律法的絕對視之，他們的工作是在聲言中提供寓言或隱喻，作為人文觀的散播或刺激。關於生態方案，是藝術還是科學？在華盛頓州奧林匹克地區，從事生態保護的科學研究者林明達，在交換意見時表示：「我不認為我們作科學分析研究的人是藝術家。科學家和藝術家不同之處，是我們探索事實資料，藝術家則是傳遞訊息，他們不一定是 creator，應該是 messenger。如果

---

註9：可參見 cgee.hamline.edu/see/goldsworthy/see_an_andy.html，wecsa.com/ecoart，www.patriciajohanson.com，www.bustersimpson.net 等人的網站。

以大地為畫布，在地面上作景觀圖案，在當代藝術已是常見手法。圖為2003年威尼斯雙年展戶外作品。

他們要用我們的資料見證或幫助他們的聲音大而有力，那我們是樂於扮演提供者，尤其是其傳播如果能有益於我們的研究。」此言，或許也提供了一個外圍的角度。科學家很清楚分工的區別、角色的區別、目的的區別。藝術家只要能成功地傳遞他的理念或訊息，他倒不需作臨床實驗，或扮演研究材料資訊的角色。二者原不衝突，而如果材料等於理念，無可代換，那必是類同於科學定律的發現了。

生態藝術家是理想主義的社會綠手指，用這個角度看他們，可以理解，真正的生態維護者，並不在乎是不是被稱為藝術家或科學家。

國家圖書館出版品預行編目資料

叛逆的捉影：當代藝術家的新迷思＝Rebellion in Sil-
houette: The New Myth of the Contemporary
Artist／高千惠著. -- 初版. -- 臺北市：遠流，2006
〔民95〕
面； 公分. -- （藝術館；80）

ISBN 957-32-5784-X（平裝）

1. 藝術 - 文集

907                                        95008164